웹툰, 시대를 읽다

KOREAN WAVE HALLYU

한류총서

웹툰, 시대를 읽다

서은영

역락

머리말

　포털사이트 미디어다음이 「만화 속 세상」을 선보인지 올해로 20년이 되었다. 웹툰이 플랫폼을 중심으로 생태계를 구축하던 그해에 태어난 아이들이 이제 어엿한 성년이 되어 대학 강의실에서 나와 함께 웹툰에 관한 이야기를 나눈다. 그때마다 나는 묘한 기분이 든다. 2,3년을 시차로 두고 웹툰산업의 트렌드, 웹툰에 대한 인식이나 향유 방식 등이 빠르게 바뀌고 있음을 실감한다. 불과 2,3년도 이럴진대 출판만화에서 웹툰으로 넘어온 세대인 나와 웹툰네이티브 세대와의 대화가 묘하지 않을 리 없다.

　어느 해인가, 40명이 앉아 있는 강의실에서 데즈카 오사무와 그의 사랑스런 캐릭터 아톰을 아는 이가 나뿐이라는 사실에 적잖이 충격을 받은 적이 있다. 마찬가지로 청소년 시절에 『마법천자문』과 『Why?』시리즈 이외에 만화책을 접해본 적 없는 이들이 『보물섬』과 『르네상스』의 유년기를 추억하는 나를 바라보는 낯선 시선도 경험했다. 그런데 한 공간에서 부유하는 이질감은 비로소 웹툰에 이르러 강한 유대감으로 묶인다. 웹툰을 이야기하는 그 순간만큼은 마치 동류의 오타쿠를 만난 것 마냥 대화가 끊이질 않는다. 댓글 속 유저를 실사화했으니 반갑기 그지 없다.

나에게 웹툰은 이런 매체다. 웹툰은 소통의 도구이자 현재를 비추는 거울이다. 웹툰을 학문적 고찰이나 진지한 사유로 접해야겠다는 생각 이전에 나에게 웹툰은 지금 이 시대를 투명하게 보여주고 나의 인식을 확장해주는 거울이다. 나는 지금도 주변인들에게 지금 세대가 무슨 생각을 하는지 알고 싶다면 웹툰 읽기를 권한다. 웹툰이 상업콘텐츠라며 비판하기 이전에 오늘날 대중이 어떤 웹툰을 즐기며 왜 그런 웹툰을 소환하는지가, 바로 내가 웹툰을 읽는 이유 중 하나다.

박태준의 유니버스에 소환된 찐따의 계급적 성취의 판타지가 오늘날 대중들에게는 어떤 의미를 지니는지, 나는 궁금하다. <나 혼자만 레벨업>의 성진우가 강한 자만이 살아남을 수 있다며 몇 번이고 자신을 다그칠 때, <전지적 독자 시점>의 김독자가 유독 '독자(讀者/獨子/獨自)'임을 강조하거나 <캉타우>의 강현이 살아남지 않으면 아무런 의미가 없다고 외칠 때, 이들이 한목소리로 내게 어떤 말을 건네는 것 같다. <악녀는 두 번 산다>의 아르티제아, <악녀는 마리오네트>의 카예나, <접근불가 레이디>의 힐리스 등 왜 악녀의 복수 서사가 무수히 반복되는지, 그리고 하필이면 그 악녀들은 가정 내 정서적·육체적 폭력상태에 피폐해진 전생의 삶을 반복하는지도 궁금하다. 찐따, 강자, 악녀는 모두 오늘날의 대한민국을 압축해 보여주고 있다. 그리고 이들이 조만간 또 어떤 다른 모습을 띠게 될지도 기대된다. 이처럼 웹툰은 현대

물부터 판타지, 로맨스, BL, GL, 퀴어, 고수위물까지 좀처럼 만날 수 없는 동시대 사람들이 무슨 생각을 하는지 세태를 톺아보게 하고, 3.5평 남짓한 내 연구실에서 더 넓은 세계를 만나게 한다.

한 매체의 생성과 전개를 살피기에 20년이 짧다면 짧은 기간일 수 있다. 하지만 웹툰은 출판만화부터 디지털 콘텐츠로의 전환을 아우르는 생태계의 변화를 포착할 수 있는 대표적인 매체다. 인쇄매체의 쇠락, 버블닷컴의 광풍과 급속한 몰락을 지나 플랫폼 자본주의에 의한 플랫폼 생태계 구축에 이르기까지 패러다임 전환기에 웹툰이 놓여 있다. 디지털 네이티브와 웹툰의 등장이 맞물림으로써 창작과 향유의 변화까지 웹툰은 통시적으로도, 공시적으로도 이 시대를 가장 잘 포착할 수 있는 매체다.

이 책은 우리 시대에 웹툰은 무엇인가에 대한 기록이기도 하다. 현재 웹툰은 제대로 된 데이터베이스가 구축되지 않은 실정이다. 연재가 완결되면 인터넷에서 작품에 대한 정보를 찾기 어려워지는 경우는 비일비재하다. 때론 문화적 성취를 이룬 웹툰일지라도 플랫폼의 결정에 의해 하루아침에 연재가 중단되면 그 작품에 관한 정보는 찾기 어려워진다. 문제는 웹툰 작품만 사라지는 데 있지 않다. 웹툰 작품은 댓글, 커뮤니티 반응, 에이전시와 창작자의 이벤트 등 다양한 정보가 작품을 중심으로 구축되어 있기에 콘텍스트(context)적 맥락을 고려해야 한다. 그랬을 때

온전히 읽기를 다할 수 있다. 이런 상황을 염두한다면 웹툰은 수시로 기록하고, 또 기록해야 한다.

이 책의 내용 중 카카오페이지의 'AI키토크'가 그러하다. 이 내용의 초안은 2019년에 작성했던 학회발표문이었다. 서비스 이용자 입장에서 다양한 선택지를 누릴 수 있다는 점에서 고르는 즐거움이 있었다. 큐레이션에 의해 나의 선택지가 조작될 위험성이 있음에도 불구하고 말이다. 하지만 2023년, 이 기능은 '낮은 이용률'을 이유로 종료되었고 카카오페이지는 훨씬 단순화된 형태의 서비스를 제공하고 있다. 그렇다고 조작의 가능성이 배제된 것도 아니다. 어쨌든 'AI키토크' 중단은 플랫폼에 의해 소비자의 향유가 달라질 수 있음을 목도하는 계기였다. 나는 이 원고를 어떻게 할 것인지 고민했고, 결국 이 책의 한 챕터로 구성했다. 그 또한 플랫폼의 변화와 역할을 살필 수 있는 한 사료가 된다고 생각했기 때문이다.

빠르게 변화하는 디지털 환경에서 웹툰 생태계의 속도 역시 한 개인 연구자가 쫓기엔 불가능하다. 늘 전체를 조망하고 싶지만 그럴 수 없다는 본래적 한계에 부딪혀 좌절과 위안을 오가는 모순을 안고 살아가고 있다. 이 책은 주변부를 서성일 수밖에 없는 한 인문학 연구자가 웹툰을 통해 시대를 조망하며 써 내려간 기록이다. 연구자로서 정밀하고자 노력하지만, 그럴수록 한계에 부딪치거나 시의성이 떨어진다는 고민과 좌절이 있다. 이 기록

이 후속 세대에게 하나의 사료가 되어 쓰임을 다할 수 있다면 큰 기쁨이겠다.

이 책의 구상은 2016년에 걸려온 전화 한 통에서 시작한다. 일면식도 없던 교수님께서 인문학부 학생들을 대상으로 개설할 웹툰 수업을 맡아달라는 요청이었다. 당시만 해도 만화학과를 중심으로 웹툰 제작 수업만 개설되어 있던 터라 뜻밖의 제안이 놀라웠다. 게다가 강좌명도 '웹툰문예학'이었으니 말이다. 낯설었다. 그럼에도 웹툰과 문예학을 연결시킨 교수님의 혜안에 강의 제안을 선뜻 받아들였다. 당시 나는 한국만화영상진흥원의 만화포럼위원으로 활동중이었다. 나는 만화포럼에서 만화와 웹툰 작품을 읽고 토론하는 문화 확산을 위해 창작, 제작 중심에서 벗어나 만화와 웹툰의 리터러시 확장과 향유문화 확산에 힘을 실을 만한 강좌를 개설해야 한다고 주장했던 터였다. 문화적 향유가 기반되지 않으면 콘텐츠의 소멸은 자명하다는 것이 이미 역사 속에서 증명되었기 때문이다. 그렇게 전국에서 최초로 인문학부 학생을 대상으로 한 전공강좌가 성균관대학교에서 개설되었고, 7년째 이어오고 있다.

훌륭한 학생들과 수업하는 일은 늘 즐겁다. 학생들은 나에게 많은 영감을 주었고, 위안이 되었다. 그동안 이 수업과의 인연으로 다수의 학생들에게 진로 상담을 했다. 아무래도 학생들의 관

심도가 높다 보니 수업과 진로 결정이 자연스레 이루어지는 경우도 많았다. 성균관대학교 외에도 서울과학기술대학교, 한양대학교, 숙명여자대학교에서 웹툰과 웹소설을 주력으로 강의했다. 수업을 함께한 학생들 중에는 플랫폼이나 에이전시에 취업해서 종종 현장에서 만나는 경우도 잦아졌다. 또 수업을 통해 웹소설이나 웹툰 작가로 데뷔하는 학생도 생겼다. 이 모두가 즐거움이고, 자긍심이다.

최근 많은 대학에서 웹툰학과를 개설하고 있다. 웹툰의 인기와 함께 학령인구소멸이 대학 최대의 고민이 되면서 웹툰학과가 급증했다. 안타까운 것은 그에 반해 많은 대학들이 여전히 웹툰을 인문학의 전공강의나 교양강좌로 개설하는 일에 주저한다는 사실이다. 디지털 네이티브 세대에 발맞춰 그들을 이해하는 장에 대한 모색과 새로운 실천방법론이 요구된다. 이 책은 이러한 시대적 요구에 부응해 가이드라인을 제시할 수 있다면 다행이겠다.

이 책은 지난 8년에 걸쳐 발표한 글들과 웹툰강좌를 진행하면서 들었던 아이디어들을 엮었다. 발표한 원고의 목록은 이 책의 뒤에 덧붙였다. 대부분은 웹툰강좌에 근간해 발표했던 글들을 덧붙여 작성했다. 흩어져 있던 원고들 가운데 이 책의 취지와 부합하는 글들을 취합하고, 조정했다. 학회발표 후 논문으로 미처 발표하지 못한 원고는 목록에서 제외했다. 책의 원고 역시 이미 지

난 3월 완성되었으나 출판까지 여러 사정들이 있었다. 그사이 웹툰에 관한 논의들이 풍성해져서 시기적으로 너무 늦은 것이 아닐까 하는 걱정이 있다. 부지런히 원고들을 다듬어서 발표하지 못한 후회가 있지만, 늦게나마 책으로 엮을 수 있음에 위안을 삼는다. 일부 원고는 대폭 수정했지만, 시의성이 부족한 면도 있을 것이다. 아쉬움이 크지만, 이 역시 하나의 기록으로 남긴다.

이 책은 두 분 선생님의 통찰이 있었기에 세상에 나올 수 있었다. 만화로 박사논문을 쓰겠다고 했을 때 흔쾌히 허락해주신 이상우 선생님께 감사드린다. 당시만 해도 국문학과에서 만화로 박사논문을 제출하는 일은 없었기에 지도교수님의 성원이 큰 힘이 되었다. 늘 깊이 감사드린다. 또한 웹툰문예학 강좌를 제안해주셨던 천정환 선생님께 감사드린다. 강좌 제안 이후에도 강의지원을 아끼지 않으셨다. 선생님의 배려에 감사드린다. 아울러 이 책이 나오기까지 우여곡절이 많았는데 성심껏 도와주신 도서출판 역락의 이태곤 이사님께 특별히 감사드린다. 이 책의 교정은 내 친구 김문정의 도움이 컸다. 서로의 건강과 꿈을 지지해주는 AI 같은 친구가 있어서 참 다행이다. 마지막으로 나의 선택에 아낌없는 지지와 응원을 보내주는 가족들에게 사랑의 마음을 전한다.

<div style="text-align: right">

2023.12.

서은영

</div>

차례

제4부
K-웹툰의 세계

제1부

웹툰의 시작과 전개

1장 웹툰이란 무엇인가

웹툰의 정의에 대한 질문들

'웹툰(Webtoon)'이라는 용어가 등장한 지 20년이 지났다. 이 용어가 언제 처음 등장했는지 정확히 알 수 없지만, 2000년 4월 27일자 <조선일보>의 「'웹툰' 새 장르 펼친다」라는 제하의 기사를 보면 산업계를 중심으로 사용되고 있었음을 확인할 수 있다. 다만 이 기사는 웹툰을 '재생'한다든지, '플래시(Flash)기술'이 필요하다는 언급을 통해 웹애니메이션과 동의어로 다루고 있다.[1] 같은 해 8월, PC통신 업체인 천리안은 만화전문사이트를 개설하면서 그 명칭을 '웹툰'으로 명명하기도 했다.

이 시기의 용례를 살펴보면 웹툰은 웹애니메이션과 주로 혼용되는 가운데 플래시 애니메이션을 포함해 출판만화를 단순히

[1] "웹애니메이션이 네티즌들의 새로운 독특한 엔터테인먼트 장르로 각광받고
있다. 웹애니메이션은 인터넷 홈페이지를 통해 퍼지고 있는 신개념의 동영상
만화로, 웹툰(Webtoon)으로 불리기도 한다."
(황순현, 「'웹툰' 새 장르 펼친다」, <조선일보>, 2000.4.27.)

스캔해 올린 스캔만화, CD롬 만화, 개인 홈페이지 및 블로그 만화 등 웹에 게재된 다양한 형태의 만화와 애니메이션을 모두 망라해 사용했다. 이는 디지털 기술의 발전과 보급에 따라 출판(종이)이라는 형태에서 웹(Web)이라는 플랫폼으로 이동한 것으로 단순화했던, 곧 지지대의 전환에 초점을 맞춘 것이었다. 이러한 경향은 만화와 웹툰이라는 매체에 대한 이해 부족으로 인해 오늘날에도 여전히 진행 중이기도 하다.

예를 들어 네이버 시리즈라는 플랫폼에 서비스 중인 아라카와 히로무의 <강철의 연금술사>를 웹툰이라고 할 수 있을까라는 질문을 던져볼 수 있다. 유저들은 이를 분명 '만화'라고 명명하는 쪽이 우세할 것이다. 그렇다면 플랫폼 리디북스에 연재하기 위해 애당초 출판만화 형식의 칸 만화로 그린 창작품은 만화인가, 웹툰인가? 두 작품 모두 동일하게 출판만화의 형식을 기반으로 삼은 셈인데, <강철의 연금술사>는 출판만화로, 리디북스의 작품은 웹으로 유통했다. 만약 웹 게재를 목표로 창작한 것을 '웹툰'이라고 한다면, 박태준의 <외모지상주의>와 리디북스에 연재하기 위해 그린 칸 만화를 동일선상에서 웹툰으로 명명해도 괜찮은 것일까? 또한 코로나로 인해 비대면 문화가 확산되면서 화제를 모았던 메타버스가 차세대 플랫폼으로 영향력을 확장하는 가운데, 최근 웹툰 업계에서도 관심사가 되었다. 메타버스 플

랫폼인 제페토(ZEPETO)에서 서비스 중인 웹툰을 네이버에서 연재 중인 웹툰들과 동일선상에서 명명할 때 어떠한 위화감이 없다고 단언할 수 있는가.

이런 질문에 이르면 많은 이들은 적잖이 당황한다. 그들이 당황하는 이유는 웹(Web)이라는 디지털 기술이 웹툰을 결정짓는 가장 중요한 요소라고 생각했기 때문이다. 그러나 웹은 단순한 지표이긴 하지만, 위의 질문들을 뭉뚱그리기엔 꺼림칙하다.

웹툰의 정의를 내리고자 하는 시도는 여러 차례 있었다. 만화 연구자들은 만화라는 매체의 연속성 측면에서 웹툰만의 정체성을 구분해 내고, 이를 웹툰 향유자들에게도 알리고자 하는 노력을 지속해왔다. 2018년, 한국만화영상진흥원 산하의 만화포럼이 개최한 "웹툰, 어떻게 정의할 것인가"는 만화연구자, 만화가, 만화업계 관계자들이 모여 웹툰의 정의를 합의하려는 대표적인 기획이었다. 이 포럼에서는 '최초의 웹툰이 무엇인가'라는 질문으로 웹툰의 정의를 귀납적으로 유추하고자 했다. 연구자들은 대체적으로 장윤주의 <스노우캣>(1998), 강풀의 <순정만화>(2003), 양영순의 <천일야화>(2004)가 웹툰의 분기점을 만든 작품이라는 것에 합의를 도출한 바 있으며, 이 외의 출판만화와 웹툰 사이의

과도기적인 형태의 만화들을 "온라인만화"로 명명했다.[2]

그러나 결과적으로 만화포럼에서 '최초의 웹툰이 무엇인가'
에 대해 완벽하게 합의하는 데에는 실패했다. 각자가 생각하는
웹툰이라는 매체에 대한 기준점이 달랐고, 합의될 수 없는-양보
하기 어려운-지점들이 존재했기 때문이다. 사회적으로 합의가능
한 절대적 기준을 마련하는 일의 어려움을 다시 마주하는 장이
되었다. 그럼에도 만화포럼의 난상토론은 웹툰 정의에서 무엇을
고려해야 하는지, 동시대인들이 웹툰을 통해 무엇을 구성하고자
하는지가 드러난 의미있는 장이었다. 무엇을 웹툰으로 호명하는
가의 문제는, '차이'를 발견함으로써 매체의 정체성을 구축하고
자 하는 동시대인들의 욕망이 내재해 있기 때문이다.

따라서 웹툰의 명확한 정의를 내리기는 쉽지 않다. 그것은 어
쩌면 영원히 불가능한 일일 수도 있다. 다만 웹툰의 의미가 초창
기와 달리 새롭게 구성되는 작업을 통해 지금, 이 시대에 웹툰이
어떻게 전유되고 있는지 유추할 수 있을 뿐이다. 이를 위해 '웹툰
이란 무엇인가'를 묻는 대신 웹툰의 속성을 정리하고 전환기의

2 이에 대해서는 2018년 여름, BICOF에서 만화연구자, 만화산업 관계자, 만화
진흥원 관계자, 작가 등과 함께 논의가 진행된 바 있으며, 그해 겨울에는 『만화
포럼 칸- 웹툰, 어떻게 정의할 것인가?』를 통해 10여 명의 만화연구자들이 논
의한 바 있다. 그 외에도 박석환, 한창완 등의 연구논문에서 이러한 견해를 찾
아볼 수 있다.

장을 서술함으로써 이 시대의 웹툰을 기록하는 방식이 이 매체
를 설명하는 데 유의미할 것이다.

기술, 플랫폼, 향유 그리고 유동성

'웹툰(Webtoon)'이라는 다소 기형적인 한국식 조어가
가지는 함의는 매체의 전환이라는 의미, 그 이상을 내포한다. 만
화에서 웹툰으로 전환되던 1990년대 후반부터 2000년 초반은
한국 사회에서 경제, 문화, 기술적 변화에 직면해 있던 시기였다.
경제적으로는 탈공업화, 탈제조업화를 추진하며 서비스 경제로
의 전환이 본격화되었고, IMF로 인한 신자유주의 체제의 가속
화에 따른 노동시장 구조로의 전환이 화두였다. 문화적으로는
일본문화 개방, 서태지에서 H.O.T로 이어지는 대중문화의 전성
기로 그 어느 때 보다 '대중'이 부각되던 시기였다. 기술적으로는
1990년대 후반부터 본격화된 인터넷 기술의 보급과 속도전, 컴
퓨터(Personal Computer)의 대중화 등 닷컴버블(dot-com bubble)이 가속
화된 시기이기도 하다.

이러한 전환기에 이루어진, 만화에서 웹툰으로의 이동은 단
순히 웹에 게재되고 유통된 것 이상의 의미를 넘어선다. 또한 '칸
과 페이지 연출'에서 '세로스크롤의 발견'이라는 미학성 역시 초

월한다. 이는 생태계 전반의 재편이라는 점에 주목할 필요가 있
다. 따라서 웹툰은 전환기의 주목할 만한 세 가지 변화에 초점을
맞춰 살펴보아야 한다. 바로 그 이전과는 다른 기술, 인프라구조
(플랫폼), 향유(독자/소비자)다.

　웹툰(Webtoon)이라는 용어는 웹(web)이라는 플랫폼과 만화라
는 의미의 Cartoon의 합성어로서 한국식 조어다. 해외에서 주
로 통용되는 카툰(Cartoon)과 코믹스(Comics)의 통칭으로써 '만화
(Manhwa)'라는 용어로 모든 장르를 포괄해버리는 한국식 조어
가 가지는 곤란함에도 불구하고, '웹툰'이라는 명명에는 카툰
이 코믹스(Comics)를 지칭한다는 자의적 해석이 작용했다.[3] 이로
써 웹툰은 임의적이고 자의적인 해석에 따라 '-툰(-toon)'앞에 기
술구현에 따른 디바이스 환경, 예를 들어 app, tap, effect, flash,
VR 등을 붙여 앱툰(apptoon), 탭툰(taptoon), 이펙트툰(effectoon), 플
래시툰(flashtoon), AR툰(ARTOON), VR툰(VRTOON), 메타버스툰
(Metaversetoon) 등의 파생어를 탄생시켰다. 창발적이면서 편의적인

3　그러나 이는 2016년 즈음해 나타난 웹툰의 고도 산업화 단계에서 오히려 걸림
　　돌이 되기도 했다. 대한민국 정부의 K-Culture 밸리의 일환으로 웹툰 수출이
　　활발히 논의되었을 때, 웹툰업계는 이 용어문제에 봉착했다. 외국인들에게 '웹
　　툰(Webtoon)'이라고 했을 때 그 의미를 유추하기 어려웠고, 그로 인해 이를 재
　　차 설명해야 하는 일이 종종 발생했다. 당시 이러한 문제가 제기되자 해외에서
　　사용한 용어는 주로 "K-Comic(s)"였다.

조어가 탄생한 것이다. 그런데 이 조어는 바로 웹툰이 생래적으로 기술환경을 기반함을 방증한다. 웹툰의 탄생이 디지털 기술을 기반으로 가능했던 것처럼 이후 웹툰은 새로운 기술이 등장할 때마다 마치 당위적인 것처럼 기술을 접목한다.

다시 서두에서 던졌던 질문으로 돌아가 보자. 나는 현재 다양한 플랫폼에 게재된 여러 형식의 작품들을 통해 웹툰의 정의에 관한 문제들을 제기했다. 이는 초창기부터 오늘날까지 편의적으로 사용되고 있는 웹툰이라는 용어를 통해 사실은 매체의 속성을 역추적하는 일이기도 했다. 이를테면 새로운 기술과 접목해 형식과 향유방식을 바꾸었는데 어떤 것은 여전히 웹툰이고, 어떤 것은 애니메이션이 되는가의 문제다. 네이버에 연재되었던 지강민의 <와라! 편의점>을 VR웹툰 플랫폼인 코믹스브이(Comixv.com)에서 서비스할 때 그것은 일반적으로 웹툰으로 지칭하지만, TV애니메이션은 애니메이션으로 통용된다. VR과 증강현실 기술을 구현하며 HMD기기나 360도 회전이 가능한 향유방식을 가진 VR툰은 '웹'이라는 지지대도, 세로스크롤이라는 형식도 벗어났다. 세로스크롤은 창작자의 의도에 따라 쪼개졌으며, 향유자는 자신의 의지에 따라 보고 싶은 칸(장면)을 선택할 수 있다. 그럼에도 VR툰은 여전히 웹툰의 하위범주로, TV애니메이션은 웹툰과는 별개의 매체로 구분된다. 이 두 매체를 구분하는

기준은 무엇인가. 기술의 진보인가, 자동서사의 유무인가. 이처럼 웹툰과 VR툰, TV애니메이션의 구분은 좀처럼 일관성을 찾기 쉽지 않다. 이 경우, 웹툰과 디지털 기술의 긴밀성이라는 통념을 증명할 뿐이다. 즉 웹툰은 기술발전과 동반하려는 속성을 지닌 매체다. 그리고 웹툰은 기술발전에 따라 끊임없이 변화하려는 유동적인 매체임을 드러낼 뿐이다.

한편 전환의 시기에 웹툰이 중심에 놓였던 것은 우연적이며, 돌출적이었다. 한국에서 만화는 태생에서부터 현대사를 지나온 내내 '불량'이라는 편견과 끊임없는 '검열' 논란에 시달려야 했고, 이로 인해 문화장 내에서 언급조차 어려웠다. 일례로 1998년 이현세의 <천국의 신화>를 둘러싼 검열 논란은 근 한 세기의 역사 속에서도 불량의 편견을 거둬내지 못한 채 B급의 하위문화로 출판만화 시대의 종언을 고해야했던 상징적인 사건이었다. 따라서 만화가 웹툰으로 매체적 전환을 이룬 것은 음지의 문화-여기에는 도서대여점도 포함된다-에서 포털사이트라는 공적장으로의 진입이라는 점에서 획기적인 사건으로 기록될 만하다. 게다가 웹툰 산업의 성공과 웹콘텐츠에서의 선점적 지위를 확보할 수 있었던 것은 예상을 훨씬 뛰어넘는 결과였다.

이러한 만화와 웹툰 장(場)에 변화를 이끈 것이 바로 다음(Daum)과 네이버(Naver)와 같이 포털사이트에서 출발해 알고리즘

과 데이터 투쟁으로 이어진 플랫폼 자본주의다. 이들 중심에 바로 웹툰이 존재했고, 존재한다. 플랫폼은 복수의 집단이 교류하는 디지털 인프라구조로서 소비자, 광고주, 서비스제공자, 생산자, 공급자, 심지어 물리적 객체까지 서로 다른 이용자들을 만나게 하는 매개자 위치를 차지한다.[4] 닉 서르닉에 의하면 플랫폼은 시장 자체를 구축하지 않지만, 우리나라 웹툰의 특이점은 플랫폼에 의해 시장이 형성되어 오늘날까지 콘텐츠 생태계 전반에 막강한 영향력을 발휘한다는 점이다.[5]

오늘날 웹툰은 웹소설, 웹드라마, 웹애니메이션 등 웹콘텐츠에서 선두로 자리매김하였다. 또 플랫폼 자본주의를 이끄는데 기여하였으며, 20년이 지난 오늘날에도 콘텐츠 신성장의 비즈니스 모델로서 그 표본을 제시하고 있다. 후술하겠지만 알고리즘

4 닉 서르닉 저, 심성보 역, 『플랫폼 자본주의』, 킹콩북, 2020. pp.49-50.

5 웹툰 산업이 고도화되고 해외 진출이 활발해지면서 네이버는 2021년 4월, 특허청에 '웹툰(Webtoon)'이라는 단어의 상표권을 출원하였고, 미국, 대만, 일본, 인도네시아 등에서 '웹툰' 단어 상표권 등록에 성공했다. '웹툰'은 네이버에서 탄생시킨 단어도 아니며, 이미 보통명사화 되었음에도 불구하고 상표권을 등록, 취득한 행위는 비판받아 마땅하다. 그런데 이 사건은 웹툰이라는 매체의 특이점을 드러내는 상징적인 일이기도 하다. 사전에 등재된 '인터넷을 통해 연재하고 배포하는 만화'라는 의미는 이 글에서 제기하고 있듯이 너무 방대하고 포괄적이어서 역으로 웹툰의 특징을 해친다. 또한 네이버의 상표등록은 웹툰이야말로 초창기부터 플랫폼과 자본이 강력히 교착된 생태계에서 구축되었음을 드러내는 사례.

에 의해 만들어지는 미분화·세분화되는 취향의 집적(AI키토크)과, 이 취향을 중심으로 양산되는 노블코믹스의 대두는 플랫폼의 자본화를 가속화했다. 노블코믹스는 최근 급부상하는 IP(지적재산권)의 중요성과 함께 원천콘텐츠를 발굴·확보하고자 하는 비즈니스의 새로운 모델이 되기도 하며, 레거시 미디어와 뉴미디어 간 경계를 허물고 융합함으로써 새로운 생태계를 형성하는 디지털 미디어 장(場)의 비즈니스 모델이 되기도 했다. 그리고 이것의 구심점으로서 '플랫폼 자본주의'가 존재한다.

지난 20년간의 웹툰은 산업의 발전 단계에서 플랫폼이 웹툰이라는 매체의 생태계를 어떻게 조직해 왔는지 추적하는데 유효하다. 이 과정에서 창작권(저작권) 침해 사례, 플랫폼 자본에서 프레카리아트의 문제, 플랫폼의 독과점 횡포 등의 문제가 이미 노정된 바 있으며 여전히 미해결 상태다. 그럼에도 웹툰은 이전에는 도서대여점이나 PC통신을 통해 유통되던 하위문화들-소위 무협물, 로맨스물(순정, 할리퀸, BL, GL 등), 판타지물, 성인물과 같은 장르물들이 플랫폼으로 흡수되어 웹툰 생태계를 어떻게 재조직하였는지를 잘 보여주는 매체. '이야기산업'이라는 용어가 시사하듯 이제 서사(이야기)는 문화적 측면에서 산업적 측면으로 그 축이 이동했으며, 플랫폼을 구심으로 한 문화권력과 주체의 응집은 오늘날의 문화장의 특징을 함축해 보여준다. 그리고 이 과

정에서 웹툰은 플랫폼을 통한 문화장의 전환을 가장 역동적으로 보여주는 매체다.

마지막으로 인쇄매체 시대의 소비와 디지털로 전환된 이후의 소비는 그 방식이 다를 수밖에 없다. 디지털 도구의 쓰임과 소비는 언제 어디서든 수정과 창작, 향유가 가능한 환경을 제공한다는 점에서 시공간을 초월하는 웹툰의 자율성을 특정 짓는다. 창작과 소비가 한 공간에서 이루어지고, 자발적이고 적극적인 생산 및 소비 행위가 작품의 성패를 결정짓기에 이르는 소비자 중심의 시장으로 재편되었다.[6] 여기에는 인터넷 초창기에 형성된

6 2020년 8월, 기안84의 <복학왕>의 '광어인간' 편에서 인턴 봉지은이 회식자리에서 조개를 깨는 장면이 여혐과 사회약자 비하 논란에 휩싸였다. 이에 주호민이 개인 트위치 방송 중에 이 논란을 언급하면서 "시민 독재의 시대가 열렸다"고 발언함으로써 논란을 가중시켰다. 당시 웹툰협회에서는 PC(정치적 올바름)를 준거로 작가 퇴출, 연재중단을 요구하는 행위에 대해 "빅브러더 사회", "파시스트"로 규정하는 성명서를 발표하기도 했다. 1960-70년대 만화검열이 교육당국이나 YWCA와 같은 시민단체 및 학부모 단체에서 자행되었다면, 오늘날 웹툰 검열은 대중독자들이 주도하는 것으로 바뀌었다는 인식이 드러난 사례이기도 하다. 한편 이 논란은 향유자들 사이에서도 PC를 요청하는 목소리와 지나친 도덕주의로 인해 웹툰의 재미를 반감시킨다는 의견으로 나뉘어 갈등을 촉발했다. 웹툰의 사회적 역할의 요구와 재미추구 사이에서 자본시장 논리에 의한 자연스러운 퇴출에 이르기까지 다양한 의견들이 충돌했다. 2020년에 촉발된 이 논란은 웹툰의 다층성을 보여주는 사례이자, 단순하게는 (만화시대와는 다른) 웹툰 시대의 향유자의 인식을 드러내는 사례이기도 하다. 그런데 재미있는 사실은 이 논란에서 플랫폼이 빠져있다는 점이다. 아이러니하게도 작가, 독자, 언론 모두 플랫폼의 공적 기능의 수행이나 역할을 지적하지 않았다. 자본

커뮤니티와 댓글 문화가 영향을 미쳤다.

출판만화 시대의 독자는 디지털 환경의 웹툰에서 그 성질도 변했다. 텍스트(작품)를 중심으로 작가와 독자가 상호소통한다는 고전적인 의사소통의 과정은 디지털 환경에 접어들면서 직접적이고 다양한 실천적 행위들로 나타났다. 이런 가운데 출판시대의 향유자였던 '독자'의 개념이 오늘날에도 여전히 유효한가에 대해 고민해볼 필요가 있다. 전통적인 독자 개념으로는 포섭할 수 없는 형질전환이 웹툰 독자에게 나타났고, 이 역시 고정되지 않고 유동한다. 따라서 이 책에서는 독자가 아니라 향유자, 유저(User), 소비자를 사용해 웹툰 향유의 특성에 대해 서술할 것이다. 이렇듯 창작(작가), 출판(생산), 유통(도서대여점 등)이 모두 제각각이었던 출판만화 시장에서 이제 우리는 웹툰의 창작환경, 향유방식, 인프라구조와 더불어 기술발전에 따른 변화도 함께 주목할 필요가 있다.

화된 것은 플랫폼만이 아니다.

참고문헌

신문 · 잡지 자료
황순현, 「'웹툰' 새 장르를 펼친다」, <조선일보>, 2000.4.27.

논문 및 단행본
닉 서르닉 저, 심성보 역, 『플랫폼 자본주의』, 킹콩북, 2020.

2장 온라인만화에서 웹툰으로의 이행

온라인만화와 <광수생각>

1990년대 후반이 되자 한국 출판 만화계의 상황은 더욱 악화되었다. 출판 산업 전반의 쇠락과 컴퓨터의 보급 및 대중화, 온라인 게임의 인기는 출판만화 산업의 급격한 쇠퇴를 가져왔다. 일본식 만화연재 시스템을 도입해 만화잡지 붐을 일으켰던 『아이큐점프』, 『소년챔프』 등의 만화잡지 역시 사양길로 접어들었다. 만화 창작자와 산업 관계자들은 붕괴되어 가던 출판만화 시장에서 새롭게 부상한 온라인 시장으로 관심을 돌렸고, CD롬과 PC통신만화, 인터넷 만화잡지 등 다양한 시도들을 전개했다.[1] 1990년대 후반부터 2000년대 초반, 즉 포털사이트에서 웹툰이 본격화되기 직전까지 온라인 공간에서 게재, 유포되던 다양한 형태의 만화들을 '온라인만화'라고 통칭한다. 온라인만화는 출판만화에서 웹툰으로 이행되던 혼란기에 과도기적인 형

1 박인하, 김낙호, 『한국현대만화사』, 두보북스, 2012. pp.248-273.

태로서 등장했다. 그럼에도 이 작품들이 붐을 일으킬 정도로 화
제가 된 것은 매체의 쇠퇴(만화)와 생성(웹툰)이라는 전환기의 한
현상이었다.

온라인만화 시장은 웹툰이 본격화되기 전, 두 가지 측면에서
주요한 변화를 불러왔다. 첫째는 종이지면(출판)과 온라인의 동
시연재라는, 만화연재의 패러다임 변화로 웹툰의 가능성을 열었
다. 둘째는 공감을 소재로 한 만화가 인기를 끌면서 일상툰이라
는 새로운 형식의 장르를 예고했다.

1990년대 중반 이후 잡지 만화의 시대가 저물고 도서대여점
역시 시장에서 쇠퇴하는 추세에 이르렀다. IMF를 전후로 주요
신문사들이 오픈한 '언론사 닷컴(.com)'은 광고 수익 창출을 목표
로 PV(방문자수)와 UV(순방문자수) 확대 경쟁에 열을 올렸으며, 이
를 위해 자사의 닷컴에서만 볼 수 있는 독점 콘텐츠를 발굴하는
데 주력했다.[2] 이에 스포츠신문과 일간지의 연재만화가 올컬러
화되고 만화가 신문지면과 온라인에서 동시연재되었다. <스포
츠투데이>의 스투닷컴, <일간스포츠>의 연재만화를 서비스한
한국아이닷컴, 스포츠조선닷컴, 스포츠서울닷컴 등의 언론사 닷

2 장상용, 「웹툰의 전사(前史)로 본 웹툰에 대한 정의」, 『만화포럼 칸-웹툰, 어떻
 게 정의할 것인가?』, 한국만화영상진흥원, 2018. pp.20-21.

컴은 연재만화와 대본소 흑백만화를 스캔한 디지털 만화 등을 합쳐 온라인 독자를 유입시켰고, 이는 곧 닷컴의 광고수익으로 직결됐다.[3]

이러한 변화의 선두에서 패러다임을 전환시켰던 작품은 <조선일보>의 <광수생각>이었다. <광수생각>은 시각디자인을 전공한 박광수가 1997년 4월부터 2002년 11월까지 일간지인 <조선일보>에 컬러만화로 연재해 폭발적인 인기를 끌었다. <광수생각> 신드롬은 초창기 포털사이트의 개설과 함께 메일링서비스와 퍼나르기, 개인 홈페이지 게재 등을 통한 확산으로 이어졌다. 종이 지면이 가진 한계를 극복하면서 웹 시대의 자율성, 개방성이라는 측면의 새로운 가능성을 실험하는 계기가 되었다. 또한 250만부에 이르는 단행본 판매와 각종 굿즈 판매에 이르기까지 오프라인과 온라인의 병행은 시너지 효과를 발휘했다. <광수생각>의 작업방식도 종이와 디지털 작업을 병행하는 과도기적 형태를 띠었다. 박광수는 그가 그린 만화를 스캐닝한 컴퓨터 파일이 담긴 매킨토시 하드디스크를 누런 가죽가방에 넣어 다녔고,[4]

3 장상용, 「웹툰의 전사(前史)로 본 웹툰에 대한 정의」, 『만화포럼 칸-웹툰, 어떻게 정의할 것인가?』, 한국만화영상진흥원, 2018. p.24

4 「작가 박광수 "아버지가 평생 봐온 신문에 만화 그리는 것 최고 보람"」, <조선일보>, 1998.1.1.

컴퓨터를 기반으로 작업하기도 했다.

칸 형식, 소재, 메시지 전달기법, 캐릭터, 글씨체, 채색까지, <광수생각>은 작품을 구성하는 모든 요소가 기존의 방식과 차별적이었다.[5] 이는 독자들 사이에서 논란으로 비화되었을 정도로 새로운 형식의 출현이었다.[6] 당시 <조선일보>의 삽화가였던 김도원 화백 역시 <광수생각>이 "혁명적 스타일을 구축"했다고 평가했다.[7] <광수생각>은 기존 스포츠신문에 게재되었던 연재만화의 스토리텔링이나 일간신문 만화의 만평과는 다른 스타일을 선보

[5] 박석환, 『한국만화장전』, 한국만화영상진흥원, 2019. p.167.

[6] <광수생각>이 연재되기 시작한 지 얼마 지나지 않아 <조선일보>의 독자투고에는 이 작품의 창작방식에 대한 논란이 일었다. 논란의 시작은 <광수생각>이 시중에 알려진 내용을 소재화하면서 서적명, 출판사명을 기재하지 않아 저작권을 침해한다는 지적이었다.(「연재만화 창의력 필요」, <조선일보>, 1997.6.10.) 며칠 후 또 다른 독자는 "<광수생각>은 창작만화"라는 제하의 투고로, 이 작품은 "널리 알려진 이야기를 소재로 삼은 것이기에 저작권 침해가 아니며", 오히려 "새로운 만화장르임"을 주장했다.(「<광수생각>은 창작만화」, <조선일보>, 1997.6.13.) 이러한 논란은 한동안 이어졌다. 만화평론가인 박석환은 <광수생각>을 둘러싼 논란을 두고 "현재적 의미의 콘텐츠 큐레이션"(박석환, 『한국만화장전』, 한국만화영상진흥원, 2019. p.170)을 선보였다고 평가한 바 있다.

[7] "재미난 이야기 구조를 지녔다. 기사 핵심을 그림 한 컷으로 표현하는 나와는 그래서 근본적으로 다르다. 생각도 다르고, 분야도 다르다. 캐릭터가 특징적이고 창조적이다. 그간 신문만화에서 주류를 이뤄왔던 시사만화 개념을 완전히 탈피해 재미있고 따스한 생활주변 이야기를 풀어나가는 혁명적 스타일을 구축했다. 가족과 사람에 보내는 따뜻한 시선이 특히 좋다."(「김도원 화백이 본 '신뽀리'」, <조선일보>, 1998.3.5.)

였다. <광수생각>은 한 칸 내지는 네 칸이었던 신문 만평의 칸의
정형성을 파괴했다. 소재는 가족, 연인, 친구, 동료 등 관계를 중심
으로 한 개인의 일상과 내밀한 감정에 집중했다. 작가 박광수 역
시 각종 인터뷰에서 시종 "따스한 시선"을 강조했을 만큼 신문 만
평이 지니는 시사성보다는 보편적 정서에 기대어 공감과 치유의
메시지 전달에 주력했다. 1998년 1월 1일, <조선일보>는 "<광수
생각>이 세대간 단절된 문화를 잇는" 하나의 문화현상으로 진단
했다.[8] <광수생각>은 <동아일보>의 <도날드 닭>(이우일, 1998.1.1),
<한겨레>의 <비빔툰>(홍승우, 1999.5.10.)으로 이어졌으며, 이들 온
라인만화는 <스노우캣>과 같은 일상툰의 등장을 예고했다.

이처럼 <광수생각> 신드롬은 만화에서 웹툰으로 이행하는
과도기적 형태의 집적을 보여준다. <광수생각>은 창작과 유통
환경의 새로운 패러다임 속에서 개인의 일상과 내면에 치중한
미시사의 스토리가 성공한 사례를 보여주었다. 이와 더불어 만
화를 원작으로 한 2차 상품 소비의 다양한 양상이 전개되어 만화
산업의 팬덤 문화의 가능성을 열었다. 여기에는 만화는 불량하
다는 오래된 편견이 허물어지고 있다는 점도 빼놓을 수 없을 것
이다. <광수생각>을 변곡점으로 웹툰은 서서히 그 형태를 갖추

8 「'광수생각' 모르면 대화가 안된다」, <조선일보>, 1998.1.1.

어 나가고 있었다.

아마추어리즘의 대두

초창기 웹툰 시장을 주도한 작가들은 기성 출판만화가들이 아니라 1990년대에 갓 데뷔한 신인이거나 개인 홈페이지와 블로그 등을 통해 새롭게 진입한 일러스트레이터 혹은 아직 데뷔하지 않은 대학생과 같은 아마추어들이었다. 유명 만화가의 문하생으로 들어가 펜 선 작업에만 몇 년씩 걸렸다던 도제식 시스템은 온라인 시장에서 더 이상 유효하지 않았다.

1997년 <광수생각>으로 폭발적인 인기를 끌었던 박광수는 1995년 잡지 『이브』로 데뷔한 신인이었다. 그는 도제식 시스템인 문하생은 아니었지만, 무료로 배포되던 문화정보지 「페이퍼」와 만화잡지 『화이트』를 통해 개그만화를 게재하다가 <조선일보>에 발탁됐다. 당시 <경향신문>은 박광수를 "스트리트 매거진이 만들어낸 스타"로 지목할 정도로 그 업계에서는 유명인이었다.[9] <비빔툰>의 홍승우, <도날드 닭>의 이우일은 '신한새싹 만화상'에서 각각 금상과 은상을 수상하며 만화계에 입문했다. 그 외 <멜랑꼴리>의 비타민, <아색기가>의 양영순은 1990년대

9 「당돌하고 뼈있는 웃음 '개그만화'」, <경향신문>, 1997.2.28.

중반 데뷔한 신인들로 자신들의 작품을 스포츠 신문사에 연재하거나, 온라인으로도 유통했다. 이들은 만화잡지나 만화공모전 등 만화평단과 산업계의 공인된 데뷔 경로를 거쳐 만화가로 활동했다. 도제식 시스템은 아니지만 작가로서의 역량을 검증받기 위한 평가는 거친 셈이다.

눈여겨볼 점은 이 시기에 'N잡러'로서 작품을 연재한 아마추어 작가들의 등장이다. 이들은 만화가로 정식 데뷔하거나 활동한 경험이 없었고, 만화와는 다른 직군에 속해 있었다. 이들의 데뷔 경로도 종이출판에서 온라인(디지털)으로 완전히 이동했다. 1990년대 만화가들의 주 활동 영역이었던 만화잡지나 스포츠신문은 쇠퇴 기로에 놓였기에 만화를 게재할 지면이 점차 사라졌다. 기존에 활동하던 만화작가들은 이런 상황이 당혹스러웠지만, 아마추어 작가들은 개의치 않았다. 아마추어 작가들은 애당초 개인 홈페이지나 인터넷 커뮤니티와 같은 온라인 공간에 자신들의 작품을 게재했기 때문이다. 디지털로의 완전한 전환이 일어난 것이다. 이는 게재공간에 대한 달라진 인식이었다. 즉 만화를 바라보는 관점이나 형질의 변화가 일어나고 있었다.

상당한 인기를 끌었던 <천하무적 홍대리>의 홍윤표는 평범한 직장생활을 했던 샐러리맨이었다. 그는 사내 게시판을 통해 직장인 만화 붐을 일으켰으며, <스노우캣>의 권윤주와 <마린블

루스>의 정철연은 디자이너로서, <파페포포 메모리스>의 심승
연은 애니메이터로서 자신들의 개인홈페이지에 작품을 게재했
다. 최소 몇 년 간의 문하생 생활을 거쳐 출판만화로 데뷔할 수
있었던 기존 만화가들과 달리 이들의 작품은 자신이 원한다면
업로드함으로써 그것을 공개할 수 있었다. 데뷔의 개념이 달라
졌고, 평단의 평가보다는 소비자의 선택을 받는 대중성과 인지
도가 강조되었다. 게다가 전업작가가 아니라 N잡러로서 만화작
가 데뷔가 가능해졌다. 직업의 개념이나 그동안 요구되었던 숙
련공으로서의 정신도 서서히 변화하고 있었다.[10] 이러한 환경의
변화는 창작자의 진입장벽을 낮췄다.

10 오랜 문하생 수련을 거치며 숙련공이 되고, 권위자-스승, 출판업자 등-에 의해
능력을 인정받아 작가로 데뷔했던 만화시장의 창작환경은 더 이상 유효하지
않았다. 이는 단순히 창작환경의 변화에만 그치지 않았다. '숙련공이 아니다'
는 의미는 웹툰에서 그림에 대한 평가가 달라졌음을 의미한다. 일례로 2015년
허영만 작가는 TV예능 프로그램인 <마리텔>에 나와 이말년의 작품을 보면서
"내가 그림을 잘 그리려고 옛날에 많은 시간을 허비했던 거에 대해서 굉장히
화가 났어요"라고 말했다.("'마리텔'이말년, 만화계거장 허영만 화백 "이런 만화가 있을 수
있나. 혼란스럽다" 무슨 일?」, <데일리한국>, 2015.11.9.) 물론 이말년의 그림체는 피사체
의 특징을 예리하게 포착하고, 그만의 개성으로 데포르메함으로써 독특함과
탁월함을 지닌다. 따라서 허영만의 발화는 만화 시대에는 감히 상상할 수 없는
그림체의 등장, 즉 성의없음, 숙련되지 않고 어설픔을 그대로 드러냄, 거칠고
낯섦이라는 변화된 감각을 의미한다. 한편 웹툰 향유자들이 종종 숙련되지 않
은 웹툰 작가들의 그림체를 지적하는 것은 향유자 역시 만화와 웹툰을 넘나들
며 소비하고 있음을 드러낸다. 이는 웹툰이 만화와의 연속적 차원에 있음을 방
중한다.

　이처럼 웹1.0 시대의 온라인만화와 일상툰은 개방, 공유, 참여라는 웹2.0의 특성을 예비적으로 보여주었다. 그런 만큼 "누구나 참여할 수 있다"는 측면에서 비전문가들의 활동, 즉 '아마추어리즘'이 돋보였다. 이들은 커뮤니티와 개인홈페이지에 연재하면서 인기를 얻어 단행본을 출간하기도 했지만, 이후 포털사이트들이 웹툰 서비스를 개설하는 과정에서 정식 작가로 영입되었다. 온라인만화 시대와 초기 일상툰에서 아마추어 작가들의 등장은 만화산업 구조의 패러다임을 전환했다. 만화가, 편집자 등 권위 있는 누군가의 선택을 받아야 했던 시스템에서 불특정 다수의 소비자들의 선택이 중요해지는 시장이 형성되었고, 이에 작가와 소비자 모두의 능동적 참여를 요구했다. 만화가 웹이라는 공간과 만나는 순간, 즉 웹툰은 소비자 중심의 시장 구조로 개편될 수밖에 없었다.

　대표적으로 인터넷 커뮤니티인 디시인사이드의 '카툰연재갤러리'는 아마추어들이 만화를 자유롭게 업로드하고 유저들과 소통할 수 있는 하나의 장이었다. 이곳에서 인기를 끈 커뮤니티 유저들은 플랫폼이 웹툰 산업을 본격화하면서 작가로 영입되었다. 김풍의 <폐인의 세계>를 비롯하여 메가쑈킹, 마인드 C, 이말년, 기안84 등이 이미 초창기 디시인사이드를 통해 만화를 연재한 후 포털사이트에서 정식 데뷔했다. 또한 애니메이션학과의 휴학

생이던 주호민은 '삼류만화패밀리(3ch)' 커뮤니티에서 연재를 시
작했고, 서나래는 대학재학 중 개인홈페이지(2004)에 <낢이 사는
이야기>를 연재 중이었다. 이들은 인터넷 유저로서 활발히 창작
활동을 시작하여 웹툰 초창기에 웹툰이 안정화되는 데 기여한 1
세대 작가라는 점에서 의미가 크다.

　　이 시기에 1990년대의 출판만화를 이끈 천계영, 박무직, 김지
원은 디지털 창작도구를 활용한 만화창작을 시도한 바 있지만
큰 성공을 거두지는 못했다. 오히려 웹툰 초창기에 성공을 거둔
작가들은 만화가 이외의 직군에 종사(주로 디자이너)하던 이들이었
다. 이는 출판만화와 웹툰 스토리텔링 방식 사이의 간극, 즉 칸
연출과 페이지 연출이 만화의 가독성을 결정짓는 출판만화와 달
리 컴퓨터와 모니터, 인터넷이라는 기술적 측면을 고려해야하는
웹툰에 적합한 새로운 연출의 필요성을 역설하는 일이다.[11]

11　출판만화와 웹툰으로 이행되던 과도기의 혼란상을 보여주는 사례가 있어 소
　　개한다. 2018년, 나는 수업 특강으로 <웹툰 연출과 산업>이라는 주제로 웹툰
　　작가를 섭외했다. 이 특강의 연사였던 OO작가는 만화와 웹툰 연출의 차이점
　　을 설명하기 위해 자신의 데뷔 전후의 일화를 소개했다. 1998년 만화잡지로 데
　　뷔한 OO작가는 데뷔와 동시에 잠시 방황기를 거쳤다가, 2010년 이후 웹툰 작
　　가로 성공할 수 있었다. 오랜 문하생 생활 끝에 데뷔의 기쁨을 누릴 새도 없이
　　작가 앞에 놓인 현실은 웹툰이라는 새로운 시대적 요구였다. 그는 만화연출에
　　익숙했던 터라 당황스러웠고, 현실은 가혹했다고 말했다. 당시 많은 만화작가
　　들이 문하생과 잡지 시스템에 익숙해져 있던 사이 창작환경은 웹이라는 공간
　　으로 급속히 전환되었고, 창작방법론을 쉽게 바꾸지 못했던 작가들은 한동안

일상툰의 등장과 <스노우캣>

온라인 만화가 가져온 큰 변화 중 하나는 바로 일상툰이라는 새로운 장르의 등장이다. 흔히 일본의 '일상물(日常物)'과 혼동해 일본에서부터 영향을 받은 것이라는 오해를 사기도 하지만, 일상툰은 명백히 한국 웹툰 산업 초기에 배태된 한국의 장르다.[12] 다이어리툰, 공감툰, 감성툰, 에세이툰, 생활툰 등을 망라하는 총칭으로 사용되는 "일상툰"은 아마추어 작가들의 활발한 창작활동을 견인하여 웹툰이 정착하는 데 중요한 기틀을 마련했으며, 오늘날 웹툰의 한 축을 형성하기에 이르렀다.

앞서 서술했다시피 온라인 만화시장에서 공감을 주제로 웹툰의 전사를 보여준 것은 '언론사 닷컴(.com)'이었다. 디지털 시대를 예감한 유력 종합지들이 1995년 조선닷컴, 조인스닷컴, 한국 아이닷컴을 시작으로 온라인 뉴스 서비스를 선제적으로 활성화하였고, 1997년 발발한 IMF라는 경제적 위기와 맞물려 삶의 애환과 고달픔에 대한 사회적 공감대가 조성되면서 이를 콘텐츠에서

방황기를 거칠 수밖에 없었다는 고백이었다. 그리고 이 공백기를 채운 이들이 일러스트레이터, 커뮤니티 유저들과 같은 아마추어들이었다.

12 일상을 소재로 다룬다는 점에서 일상물과 일상툰을 동일선상에 둘 수 있다. 그러나 일상툰을 일상물의 영향 아래 위치시키는 것은 일상툰이 배태된 여러 맥락들을 고려하지 않고 단순화한 데서 비롯된 오류다. 이 오류가 통념으로 굳어지기 전에 바로잡을 필요가 있다.

반영한 것이 공감 소재의 온라인만화였다.[13] 1997년 <조선일보>에 연재되어 폭발적인 인기를 끌던 박광수의 <광수생각>을 시작으로 1998년 <동아일보>에 연재되던 이우일의 <도날드 닭> 등 공감 소재의 온라인만화의 인기는 한동안 지속되었다.

온라인만화는 만화 독자를 유입하고 그들을 인터넷이라는 공간에 머물게 했다. 이때 출판만화와는 다른 온라인에서의 향유 방식이 구현되었다. 구독과 함께 메일링 서비스, 독자들의 퍼나르기와 무료배포가 온라인만화의 급격한 확산에 한몫했다. 만화대여점을 통해 출판만화를 돌려 읽거나(회람) 대여해 읽던 문자문화 시대의 향유는 점점 쇠퇴했다. 메일링과 퍼나르기는 독자들도 의식하지 못한 사이에 인터넷 공간의 새로운 향유방식과 비즈니스 모델을 제시한 셈이었다. <광수생각>은 인기에 힘입어 단행본으로도 출간되어 밀리언셀러 판매고를 올렸고, 각종 굿즈 판매와 광고출연 등의 2차 저작물로까지 이어졌다. 유례없는 단행본 만화의 호황이었지만 출판만화 시장 전체를 견인한 것은 아니었다. <광수생각>, <도널드 닭>, <비빔툰>을 비롯한 온라인만화를 원작으로 한 일부 단행본 만화만이 인기를 얻었을

13　장상용, 「웹툰의 전사(前史)로 본 웹툰에 대한 정의」, 『만화포럼 칸- 웹툰, 어떻게 정의할 것인가?』, 한국만화영상진흥원, 2018. pp.20-22.

뿐 출판만화 시장은 여전히 붕괴 일로에 직면한 매우 기형적인 시장 형태가 한동안 지속되었다.

온라인만화가 출판(종이)만화를 온라인 공간으로 가져오는 방식으로 디지털 만화의 과도기적 형태를 띠었다면, 그 형식과 소재는 차용하되 처음부터 온라인 게재와 배포를 목적으로 한 작품들이 등장했다. 첫 사례는 1998년 자신의 홈페이지에 연재를 시작한 권윤주의 <스노우캣>이었다. 윤기헌은 <스노우캣>이 한국 출판만화의 붕괴 이후 인터넷에서 새로운 콘텐츠를 도모하려는 움직임 속에서 창작된 작업물이고, 웹툰의 기본 형태인 세로 스크롤, 인터넷 업로드, 무료라는 조건을 모두 갖추었으며 에세이툰이라는 장르를 촉발시켰다는 점을 들어 '한국 최초의 웹툰'으로 규정하고 있다.[14] 권윤주의 <스노우캣> 이후 정철연의 <마린블루스>(2001), 심승연의 <파페포포 메모리즈>(2002)가 그 뒤를 이었다.

14 윤기헌, 「최초의 웹툰 <스노우캣>」, 『만화포럼 칸- 웹툰, 어떻게 정의할 것인가?』, 한국만화영상진흥원, 2018. pp.37.

권윤주, <스노우캣> 심승현, <파페포포 메모리즈> 정철연, <마린블루스>

권윤주의 <스노우캣>은 동시대성을 특징으로 하는 웹툰의 매체적 성격을 잘 보여준다. 우선 에세이툰, 공감툰, 생활툰 등은 누구나 쉽게 창작할 수 있고 형식의 구애나 소재 제한도 받지 않았기에 창작환경이 훨씬 유연했다. 만화연출의 복잡성이나 미학성을 고려하지 않아도 되고 정서적 교감과 공감 면에서 향유자와의 친밀도가 높은 장르라는 점도 비전문가들이 일상툰으로 진입하기에 훨씬 수월했다. 만화연출 면에서는 정교함이 떨어져도 향유자의 반응은 즉각적이고 직관적이었다는 점도 일상툰이 태동하고 자리잡을 수 있는 요인이었다.

기술적 측면에서 일상툰은 긴 서사를 필요로 하지 않는다는 특징 역시 유통면에서 유효했다. 1996년 비로소 시작된 2G폰 서

비스와 14.4~64Kbps의 전송속도는 디지털 뉴스와 웹진, 온라인
만화 등 기존의 출판물을 웹으로 전환하는 데에는 적합했지만
이미지 전달에 적합한 속도는 아니었다.[15] 이승진은 바로 이러한
새로운 기술의 등장과 발전이 문화적 속성과 향유를 선도한다고
말하며 기술적 환경과 웹툰의 긴밀성을 강조한다.[16] 이것은 다음
(Daum)과 네이버(Naver)가 2005년까지도 연재형 작품을 세 편씩밖
에 게재하지 못했던 이유이기도 하다. 따라서 초창기 웹툰은 이
미지 패킷의 전송속도에 영향을 받아 숏폼 형식인 일상툰이 향
유되었다. 인터넷 초창기 환경에서 장르적 정체성을 확립한 일
상툰은 20년이 넘는 기간 동안 다양한 변주를 거듭하면서 'K-웹
툰'의 대표적인 장르가 되었다.

아마추어리즘은 여전히 유효한가

플랫폼 생태계가 구축된 이후에는 '베스트도전'이나

15 참고로 5세대 인터넷 속도는 20Gbps이다. 800M를 다운하는데 2세대 통신은
 6시간이 소요되는 반면, 5세대 통신은 불과 4초가 소요된다.

16 이승진은 3G이동통신(144K-2.5Mbps)으로 전송속도가 향상되었을 때 비로소 오
 늘날의 웹툰연출이 가능했다고 분석했다. 이승진, 「무선 이동통신 기술에 따
 른 웹툰의 변화」, 『만화포럼 칸- 웹툰, 어떻게 정의할 것인가?』, 한국만화영상
 진흥원, 2018. pp. 67-70.

'도전만화'와 플랫폼의 메인페이지의 만화가 구별되었다. 즉 플랫폼에 의한 전문작가 기용이 활발해졌고, 아마추어 작가는 정식 작가로 데뷔하기 위해서 대중(독자)의 인기를 얻은 후 다시 플랫폼의 허가를 구해야하는 이중의 상황에 놓였다. 플랫폼 생태계에서 여전히 자율성과 개방성이 보장되는 것처럼 보이지만 사실은 플랫폼에 의해 작가라는 권위가 부여되는 형태로 전환된 것이다. 웹툰 생태계가 소비자중심의 시장인 것은 맞지만 플랫폼의 막강해진 권력은 더욱 은밀해졌고 은폐된 형태로 나타났다. 결국 플랫폼 생태계가 구축될수록 <스노우캣>이 등장하던 초창기 웹툰의 아마추어리즘은 오히려 위축되었다. 소비 주체의 능동성은 알고리즘에 갇혔고 플랫폼은 막강한 데이터를 쥐고 시장에서 우위를 점하고 있다.

2016년도 네이버의 "파.괘.왕" 공모전 수상작이었던 <공감.jpg>를 둘러싼 논쟁은 플랫폼 권력에 속박되어버린 웹툰 산업의 환경적 특성을 보여준 사례다. 향유자들은 <공감.jpg>가 이미 다른 플랫폼에서 연재되었던 기성 작품으로 공모전 지원자격에 위배되며 복붙(복사하기+붙여넣기)의 반복과 그림체의 불성실함을 들어 네이버 연재 결정을 중단할 것을 요청했다. 하지만 네이버는 연재를 강행했고 결국 향유자들의 별점테러로 불만이 표출되었다. 이렇게 촉발된 논란은 화제성만 남기고 유야무야되었다.

이 사례는 웹툰의 작품성 논란과 더불어 작품의 연재 결정이 전적으로 플랫폼에 있음을 증명한 상징적인 사건이었다.

2018년 한국만화가협회장이었던 윤태호 작가는 "2018세계웹툰포럼"에서 "블록체인이 작가가 플랫폼으로부터 독립할 가능성을 열어줄 것"이라고 주장했다. 그러나 아직 이렇다 할 성과를 내지는 못하고 있다. 최근 거대 플랫폼에서 두드러지는 장르편향성 문제도 소비자가 다양한 웹툰을 선택할 권리가 박탈된 사례이다. 그러나 이러한 문제를 제대로 인식하기란 쉽지 않다.

웹툰이 고도성장기에 접어들면서 플랫폼의 자본화와 제국화는 더욱 심화되고 있다. 온라인만화 시대와 웹툰 초기의 '일상툰'은 만화 단행본 시장이 할 수 없었던 대중소비시장의 가능성을 제시하며 웹툰 향유자들을 문화주체로 견인하는 역할을 담당했다. 하지만 한편으로는 출판만화가 대중화되지 못한 기형적이고 불균형한 시장의 생태계에서 특정 작품과 편향된 장르를 중심으로 한 대중소비는 웹툰에 대한 대중의 인식과 소비방식을 균질화하고 평준화한 향유이기도 하다. 오늘날 플랫폼의 독점적 형태는 웹툰 초기부터 예고되어 있었던 셈이다. 2020년 이후, 거대 플랫폼인 네이버와 카카오페이지에서 일상툰의 게재율이 쇠퇴하고 있는 추세 또한 이를 방증한다.

다행스럽게도 '웹'이 가진 자율성, 독립성, 개방성 등을 담보

하며 등장했던 초창기의 웹툰은 오늘날 SNS를 통한 유통과 소비로 재등장했다. 일명 '인스타툰', 'SNS툰'들이 그것이다. 불특정 다수의 작가들은 독창적인 소재와 그림체로 다양한 개성을 표출하고 있다. 이들은 플랫폼의 최종 승인을 받지 않고도 본인들의 자유로운 의사결정에 따라 웹툰을 게재한다. 적어도 이 공간에서만큼은 고도로 산업화된 웹툰 생태계에서 아마추어리즘이 유효하다. 대표적으로 수신지 작가의 <며느라기>, 키크니의 <무엇이든 그려드립니닷!>, 맹기완의 <야밤의 공대생만화>, 구희의 <기후위기인간> 등 다수의 작품들이 대중의 선택을 받아 단행본 출간이나 TV드라마 제작으로 이어졌다.

인스타툰은 거대 플랫폼에서는 진입하기 힘든 소수자, 노동, 여성, 인권, 기후위기 등 소재의 스펙트럼이 넓고 다양하다. 상업화된 시장이 아니기에 소비자 역시 자신의 관심사, 취향에 따라 능동적이고 적극적인 방식으로 작품을 선택하고 주체적으로 소비한다. 플랫폼의 상업 논리에 의해 수익성이 되지 않는 일상툰은 거대 플랫폼에서 설 자리를 잃어가고 있는 반면, 역으로 SNS나 인스타그램과 같은 새로운 유통구조를 발견함으로써 웹툰장을 더욱 확장시키고 있다. 인스타툰은 일종의 망명처이자 대안의 공간이 되고 있다.

참고문헌

신문·잡지 자료

「작가 박광수 "아버지가 평생 봐온 신문에 만화 그리는 것 최고 보람」, <조선일보>, 1998.1.1.

「연재만화 창의력 필요」, <조선일보>, 1997.6.10.

「<광수생각>은 창작만화」, <조선일보>, 1997.6.13.

「김도원 화백이 본 '신뽀리'」, <조선일보>, 1998.3.5.

「'광수생각' 모르면 대화가 안된다」, <조선일보>, 1998.1.1.

「당돌하고 뼈있는 웃음 '개그만화'」, <경향신문>, 1997.2.28.

「'마리텔'이말년, 만화계거장 허영만 화백 "이런 만화가 있을 수 있나. 혼란스럽다" 무슨 일?」, <데일리한국>, 2015.11.9.

논문 및 단행본

박석환, 『한국만화장전』, 한국만화영상진흥원, 2019.

박인하, 김낙호, 『한국현대만화사』, 두보북스, 2012.

윤기헌, 「최초의 웹툰 <스노우캣>」, 『만화포럼 칸-웹툰, 어떻게 정의할 것인가?』, 한국만화영상진흥원, 2018.

이승진, 「무선 이동통신 기술에 따른 웹툰의 변화」, 『만화포럼 칸-웹툰, 어떻게 정의할 것인가?』, 한국만화영상진흥원, 2018.

장상용, 「웹툰의 전사(前史)로 본 웹툰에 대한 정의」, 『만화포럼 칸-웹툰, 어떻게 정의할 것인가?』, 한국만화영상진흥원, 2018.

3장 웹툰 산업의 본격화

　　만화와 웹툰은 장르의 개념을 넘어선다.[1] 만화사를 거슬러 올라가 보면 만화는 단순히 관습화된 패턴에 기인한 장르 범주의 변화가 아니었다. 만화의 발견은 오히려 더 폭넓은 차원의 환경학적 변화에서 대두한 매체의 전환으로 이해해야 한다. 만화가 형성, 향유되기 위해서는 종이가 발명되고 보급되어야 하며 인쇄술이 발달하고 만화책을 거래할 수 있는 유통이 활발히 조직되어야 한다. 이에 따라 향유방식과 창작환경도 바뀐다. 이런 측면에서 본다면 웹툰 또한 만화의 환경과 확연히 달라졌다.

　　따라서 우리는 웹툰을 만화의 발생학적 조건과는 다른 차원에서 논의할 필요가 있다. <스노우캣>이 웹 초창기 환경을 구현한 일상툰의 시초였다면 강풀의 <순정만화>(2003)와 양영순의 <천일야화>(2004)는 웹툰 산업의 본격화를 연 작품이었다. 이 장에서는 <순정만화>와 <천일야화>를 중심으로 웹툰 산업이 어떻게

1　　'장르'는 관습화된 패턴이다. 베리 랭포드를 비롯한 장르연구가들은 이 패턴을 '내러티브의 구성 요소인 플롯, 배경, 캐릭터' 등으로 분석한다. (베리 랭포드, 『영화 장르-할리우드와 그 너머』, 한나래, 2007)

이전과 다른 방향으로 전개되었는지 살펴본다.

포털사이트의 전문작가 기용

만화가 대중문화로 자리 잡을 수 있었던 것은 인쇄술의 발달과 교통망의 확충이 모두 충족되었을 때 가능했다. 미국의 경우, 19세기에 이르러 인쇄술의 발달로 공급이 확충되자 신문, 잡지의 출간이 붐을 이루었다. 이 출판물들은 생산직(blue collar) 노동자들이 줄퇴근마다 즐겼던 오락거리였다. 신문사, 잡지사들은 가십성 기사와 만화를 게재하고 노동자들이 자주 이용하는 기차역 플랫폼 가판대에서 판매했다. 또 기차, 자동차 등의 유통공급망이 확충되자 더 많은 이들에게 빠르게 공급될 수 있었다. 그렇게 탄생한 코믹스(Comic Strip)는 오늘날 우리가 즐기는 장편의 내러티브를 갖춘 스토리만화의 시초였다.

인쇄술, 유통(인프라), 자본이 20세기 만화를 견인했다면 웹이라는 장(場)의 출현과 개인용 디바이스의 보급은 만화를 새로운 환경 변화에 직면하게 했다. 앞서 살펴본 바와 같이 1990년대에는 출판만화의 쇠락과 함께 온라인만화가 거의 동시기에 등장하는 과도기적 단계였다. 이 시기는 웹1.0에서 2.0으로의 구축이 급속도로 이루어지면서 인터넷의 성격 자체도 변화했다. 1990년

초반은 하이텔, 천리안, 나우누리와 같은 PC통신이 활발했고 읽기 위주의 일방향적 정보전달이 주된 특징이었다. 그러다 1990년대 중후반부터 상호작용이 가능한 웹2.0시대가 열렸으며, 인터넷 속도는 급속도로 빨라졌다.

인터넷 속도는 콘텐츠의 형식을 제한했다. 1990년대 후반부터 2000년대 초반 사이에 등장한 온라인만화와 초창기 일상툰들은 한칸만화에서 다칸만화에 이르기까지 다양한 형식들이 시도되었다. 그러나 이미지 위주인 만화를 서비스하기에 좋은 환경은 아니었다. <광수생각>, <마린블루스>, <스노우캣>, <파페포포>가 일상이나 공감을 소재로 한 에피소드로 구성하고 출판만화 형식에서 크게 벗어나지 못한 것도 그러한 이유였다. 에피소드 형식은 서사의 완결성이나 인과율에 대한 부담이 적기 때문이다.

이 시기에는 출판만화 시장은 저물어 갔고 출판만화 시장을 지배했던 극화형 만화(소위 '스토리만화'라고 일컫는다)마저 인터넷에서 좀처럼 찾아보기 어려웠다. 만화가들은 인터넷에서 스토리를 어떻게 전개해야할지 연출의 기틀을 마련하지 못했고 혼란스러워했다. 1990년대 잡지와 출판만화 시스템이 익숙했던 만화가들은 디지털 환경 변화에 적응하지 못한 채 위기에 봉착했다. 그 틈새를 온라인만화와 일상툰이 채웠다. 포털사이트 '다음(Daum.

net)'은 2003년 2월부터 '만화 속 세상'을 서비스하면서 온라인만화와 일상툰을 주로 게재했다. 포털사이트로 유저를 확보하기 위한 전략이었다. 그러나 이전의 <광수생각>이나 <파페포포>같은 초대형 인기작은 좀처럼 나오지 않았다.

2003년 10월, 포털사이트와 만화산업에 분기점이 될 만한 작품이 등장했다. 바로 강풀의 <순정만화>(2003. 10. 24-2004. 4. 7)였다. <순정만화>는 "다음(Daum)에 연재되는 동안 총 페이지뷰 3200만 회, 1일 평균 페이지뷰 200만 회를 기록하고 인터넷 순위 조사사이트 랭키닷컴에서도 압도적인 점유율로 만화부문 랭킹 1위"를 차지했다.[2] 그야말로 '강풀 신드롬'을 일으키며 연일 기록을 갱신했다. <순정만화>의 인기는 이듬해 파란닷컴(paran.com)에 연재했던 <천일야화>(2004.7.14.-2005.9.2.)로 이어졌다. <천일야화>는 1일 방문객 30만 명을 넘어서며 또 다른 성공사례를 만들었다. 잡지 만화 이후 혼란기를 겪었던 만화작가들은 <순정만화>와 <천일야화>가 구현한 세로스크롤의 문법에서 컴퓨터 디바이스에 맞는 새로운 창작방법론을 발견했다. 일상툰은 짧은 에피소드가 종결되면 스토리의 완결을 이루는 분절된 형식이었다면 강풀의 <순정만화>는 한 편의 내러티브가 전체 서사를 통해 다뤄지

2 김종윤, 「인터넷만화 단행본 출간 붐」, <전자신문>, 2004.2.9

는 연재작의 표본을 제시했다. 양영순의 <천일야화>는 모니터
에 최적화된 세로스크롤이라는 향유방식에 맞춰 향유자에게 웹
툰의 스토리를 효과적으로 커뮤니케이션할 수 있는 연출미학을
고안했다.

작가들은 <순정만화>와 <천일야화>를 계기로 장편의 내러
티브를 갖춘 작품의 연출을 웹이라는 디지털 환경에서 어떻게
변용할 수 있는지 그 가능성을 엿보았다. 실제로 윤태호 작가는
2009년에 한 인터뷰에서 "<천일야화>는 온라인에서도 소모적
인 콘텐츠뿐만 아니라 울림을 담을 수 있는 작품도 가능하다는
것을 확인"한 작품이었다고 평가했다. 그 역시 오랜 문하생 생활
을 거쳐 출판만화로 데뷔했던 만큼 그의 인터뷰는 웹툰 초창기
에 연출미학을 고심했던 동시대 작가의 고충을 엿볼 수 있다. 특
히 윤태호 작가는 "<천일야화>가 바닷속 장면을 묘사할 때 스크
롤을 내리면서 길게 이어지는 부분은 웹툰만이 할 수 있는 표현"
이라고 강조했다.[3] 이는 웹툰의 미학성이야말로 세로스크롤에
기반한다는 확신이자 발견이었다.

<순정만화>와 <천일야화>는 포털사이트 업체에도 새로운 가

3 이수운, 「[내인생의 만화]윤태호 작가 / 양영순 작가의 <천일야화>」, <전자신
 문>12면, 2009.5.1.

능성을 열어주었다. 2003년과 2004년, 다음과 네이버에서 연재되던 장편 스토리 웹툰은 각각 세 편에 불과했을 정도로 협소한 시장이었다.[4] 그러나 강풀의 <순정만화>와 양영순의 <천일야화> 이후 내러티브가 있는 장편연재작들이 급격히 증가했다. 이는 웹툰 향유자 유입에 결정적인 역할을 했다. 웹툰 향유자의 증가는 자연스레 포털사이트 유저 트래픽 증가와 점유율 상승으로 연동되었다. 포털사들은 커뮤니티와 개인홈페이지 등 이곳저곳에 흩어져 각자도생하던 작가들을 본격적으로 영입했다.

점차 포털사이트를 중심으로 한 웹툰생태계가 구축되었다. 또한 웹툰은 포털사이트의 비즈니스 모델이 되었다. 포털사이트들은 웹툰을 활용해 어떻게 마케팅할 것인가를 고민하기 시작했다. 작가들도 포털사이트를 중심으로 연재했다. 이제 그들은 아마추어가 아니었다. 포털사이트는 데뷔 무대가 되었고, '웹툰작가'라는 전문성과 권위가 부여된 비즈니스의 장이 되었다. 페이지뷰 형식이나 개인 홈페이지, 블로거, 커뮤니티에 창작자 스스로 작품을 올렸다가 유저들의 폭발적인 반응에 힘입어 작가가 되는 일은 어려워졌다.[5] 아마추어 작가가 유저들의 자발적 퍼나르기를

4 김수철, 이현지, 「문화산업에서의 플랫폼화: 웹툰산업을 중심으로」, 『문화와 사회』27(3), 2019.12. p.111.

5 이런 사례가 아예 없다는 것은 아니다. 일례로 블로그에서 만화를 그리던 <레

통한 참여와 공유 문화로 유명세를 얻는 일은 희박해졌다. 대신 다음(Daum), 네이버(Naver), 엠파스(empas)와 같은 대형포털사이트에서 연재 기회를 얻거나 데뷔하는 시스템이 구축되었다.

후발주자인 네이버는 '도전만화'와 '베스트도전'을 통해 누구든 데뷔할 수 있는 시스템을 마련했다. 이는 웹(Web)의 자율성과 개방성이 여전히 보장되는 것처럼 보였다. 웹(Web)이라는 공간이 아마추어들의 도전장(블로거, 개인홈피, 미니홈피 등으로 데뷔)이면서 동시에 포털사이트(플랫폼)에 의한 비즈니스 모델을 구현한 장이라는 복합적인 형태를 띠었다. 그런데 웹툰이 산업화할수록 아마추어리즘은 위축되고 오히려 전문 플랫폼사의 기획과 전략이 강화되는 아이러니한 상황이 가속화됐다. 아마추어는 설 자리를 잃어가고 플랫폼의 영향력이 막강해지면서 웹툰은 플랫폼을 구심점으로 한 생태계로 조직되는 결과를 초래했다.

현재까지도 운용되고 있는 네이버의 '도전만화' 코너는 마치 아마추어들의 무대 같지만, 엄밀히 따지면 전문 플랫폼에 기용되어야 하는 최종 관문이 남아있는 역설적인 장이다. 웹툰은 이

바툰>은 유저들 사이에서 입소문이 나면서 2015년 2월부터 레진코믹스에서 연재를 시작했다. 수신지 작가의 <며느라기>도 인스타그램에서 화제가 되어 SNS툰의 가능성을 시사한 바 있다. 그러나 이는 일부 사례에 그친다. 웹툰산업이 고도로 성장하면서 플랫폼과 웹툰은 더욱 교착되었고, 플랫폼을 배제한 생산과 향유는 한층 어려워졌다.

러한 환경 속에 배태된 매체다. 원하든 원치 않든 '도전만화', '베스트도전'이라는 미명하에 플랫폼의 선택을 기다려야 한다. 플랫폼은 도전만화, 베스트도전, 각종 공모전을 신인작가를 육성하는 인큐베이팅 사업으로 홍보한다. IP선점을 위한 인큐베이팅 사업은 플랫폼 생태계 구조를 강화한다. 플랫폼 산업이 데이터 패권을 쥐고 거대 자본화하면서 '은폐된 비즈니스 전략'은 구조화되고 강화된 방식으로 오늘날까지 이어졌다.

한편 야후코리아, 다음, 엠파스, 라이코스, 네이버, 파란 등 포털사이트의 각축전이 벌어진 이상 웹툰을 통한 점유율 경쟁은 산업을 왜곡시킬 수밖에 없었다. 웹툰이 본격화한 이후 포털사이트들은 창작자 1인이 매주 연재하는 방식의 창작 시스템을 구축했다. 포털사이트와 에이전시의 경쟁뿐만 아니라 작가들끼리의 경쟁도 심화되었다. 회당 칸 수가 늘어났지만 정당한 수준의 원고료를 받기 어려웠다. 초창기 웹툰 산업은 사업모델이 없었기에 작품 고료 기준조차 마련되어 있지 않았다. 낮은 원고료와 불투명한 정산문제, 장시간의 노동과 고강도의 작업환경, 댓글과 별점 테러에 노출된 창작노동자의 정신건강 문제 등 웹툰 작가의 창작권과 노동권에 관한 문제가 지속적으로 제기되었다. 물론 이것은 오늘날에도 여전히 진행중이다.

웹툰 연출의 시작: <순정만화>와 <천일야화>

강풀은 컴퓨터 모니터와 마우스의 세로스크롤 환경에 맞춘 내러티브 전개를 <순정만화>에서 처음으로 선보였다. 칸 연출과 페이지 연출의 출판만화 문법은 컴퓨터에서 내러티브를 전달하기에 적절치 않았다. 만화산업은 일시적인 정체기에 머물렀고 만화작가들은 그동안 자신들이 해왔던 창작기법을 어떻게 바꿔나가야할지 혼란스러웠다.

초창기 선행연구들은 세로스크롤이 만화연출을 세로로 고안한 것이라고 분석한다. 지나치게 단순화한 논의다. 만화는 칸, 칸과 칸 사이의 홈통, 단, 그리고 페이지까지 미학적 연출을 모두 고려해야 한다. 칸 단위로 분절되어 있지만 전체 페이지의 펼침 면과 한 챕터 혹은 한 권까지 내러티브의 단위를 고민해 연출한다. 이미지와 이미지, 칸과 칸 사이에 놓인 홈통은 단절된 칸들을 '완결성 연상'을 통해 연속된 전체로 인지하게 만든다.[6] 이를 '단속성(斷續性)'이라고 한다. 분절되어 있으면서 연속되어 있다는 의미다. 이러한 만화연출은 작품의 재미와 가독성을 결정할 만큼 중요하다.

강풀의 <순정만화>는 칸을 구분하는 선이 보이지 않기에 향

6 스콧 맥클라우드, 『만화의 이해』, 만화앤비즈, 2008 참조.

유자들은 칸이 없다고 오해한다. 그러나 보이지 않을 뿐 <순정만화>의 칸과 단은 여전히 유효하다. 다만 <순정만화>는 출판만화에서 가로 형태로 연결되던 완결성 연상을 세로스크롤 방식으로 변환했다. 그리고 이것을 쪼개서 세로로 단순 배치하지 않았다. 그랬다면 <순정만화> 역시 온라인만화 문법에서 벗어나지 못했을 것이다.

<순정만화> 2화 　　　　　 <천일야화> 71화

강풀은 <순정만화>에서 독자들이 세로스크롤을 내릴 때의

시선의 이동을 고려했다. 그리고 이미지와 문자(말풍선, 나레이션)를 일렬이 아니라 지그재그로 배치했다. 지그재그 배치는 이미지와 문자가 겹치지 않으면서 시선은 자연스럽게 내러티브의 진행을 따라오도록 유도했다. 경제적 효율성과 향유자의 자연스러운 시선을 고려한 연출을 고안해낸 것이다. 비로소 세로스크롤을 이용한 장편 내러티브의 전개가 가능해졌다.

강풀은 배경을 과감히 생략하는 대신 인물을 전면화하는 이미지를 연출했다. 인물은 삼등신으로 단순화했고 군더더기 없는 이미지로 시선이 분산되는 것을 막았다. <순정만화>는 단촐해 보이지만 주인공 인물의 사건과 심리에 초점을 맞췄다. 대신 비어있는 스토리는 나레이션이 보충했다. 단순한 이미지와 짧은 말풍선에 비해 상대적으로 긴 나레이션은 '서술' 기능을 담당했다. 당시에는 컴퓨터 모니터가 주된 디바이스였기에 다소 긴 나레이션도 가독성에는 문제가 없었다. 이러한 연출은 향유자들이 내러티브를 쉽고 빠르게 파악할 수 있도록 했다. 강풀이 <순정만화>에서 제시한 연출은 장편 내러티브 만화의 시대를 열었다.

한편 선행연구는 세로스크롤이 영화적 연출법을 고안했다고 분석한다. 이는 향유자가 스크롤을 내리는 물리적 행위가 이미지와 이미지 사이의 시차(parallax)를 만들어 입체적으로 보이는 효과가 있다는 점을 근거로 한다. 이 시차를 통한 입체성은 2D

에서 스크롤을 빠르게 내렸을 때 생동감이 강화되는 점을 지적한 듯 보인다. 엄밀히 따지자면 영화적 연출이라기보다는 플래시 효과를 창출한다는 의미로 해석된다. 참고로 오쓰카 에이지는 '만화의 신'이자 '현대만화의 아버지'라 불리는 데즈카 오사무 만화에서 이미 출판만화의 영화적 연출이 '발명'되었다고 주장한 바 있다[7]

이러한 세로스크롤의 시차를 이용한 연출 효과는 양영순의 <천일야화>(2004, 파란닷컴)에 이르러 구체화되었다.[8] 양영순의 <천일야화>는 스크롤이라는 물리적 행위와 제공되는 이미지의 정보량을 연결시켜 웹툰 연출의 무한한 가능성을 시사했다. 그는 스크롤을 이용해 시간을 단축 혹은 지연시키기도 하고, 공간의 전환과 확장을 조절했다. 스크롤을 통한 이미지 구현이 인물의 심리를 드러내는 방식, 칸의 배치와 등·퇴장을 고려한 입체적 효과 등 다양한 연출을 제시함으로써 웹툰 미학을 확장했다. 스크롤의 물리적 행위를 어떻게 웹툰의 연출로 구현해야할지 발견

7 만화의 한 칸은 영화의 한 컷으로 대응된다. 데즈카 오사무는 영화의 컷과 컷의 연속적인 배열과, 그 배열에 의도를 삽입한 편집을 시도한 몽타주 기법을 만화에 적용시켰다.

8 2018년 BICOF 컨퍼런스에 참석한 웹툰작가 이종범은 내러티브(스토리) 웹툰의 시작을 "강풀은 웹툰의 어머니, 양영순은 웹툰의 아버지"라는 말로 정리하기도 했다.

하게 된 것이다. 강풀의 <순정만화>가 세로스크롤을 통해 내러
티브의 전개를 보여주었다면, 양영순의 <천일야화>는 웹툰 연
출을 발견함으로써 웹툰만의 재미와 미학을 완성했다.

웹툰 읽기의 확산과 무료보기

환경의 변화는 향유문화도 바꿔나갔다. 출판 만화산
업에서 독자들은 만화책, 만화가 게재된 신문·잡지를 구매하
거나 대여해 읽었다. 1958년을 전후로 등장한 '만화대본소'는
1960-70년대의 '만화가게'를 거쳐 1990년대 '도서대여점'으로
이어졌고, 이들은 만화유통의 핵심 역할을 담당했다. 1970년대
산업화 이후 만화책과 만화잡지를 구매해 소장하는 이들이 차츰
늘어났지만, 오래전부터 뿌리내려온 '빌려본다(대여)'는 인식은
쉽게 바뀌지 않았다. 이 시기에는 불법복제와 저작권의 인식이
향유자와 생산자 모두에게 찾아보기 힘들 정도로 취약했다.

1990년 이후 개인용 컴퓨터의 보급과 함께 급속히 발달된 인
터넷 환경은 향유문화도 바꿨다. 기술이 발달하자 출판만화를
스캔해 온라인에 올리는 불법복제물들이 범람했다. 독자들은 온
라인에서도 손쉽게 만화를 구할 수 있게 됐고, 온라인만화와 웹
툰의 성행으로 도서대여점은 급격히 줄어들었다. 이제 만화책을

'소유', '대여'한다는 개념에서 '접속'을 통한 향유 문화로 옮아갔다. 또한 컴퓨터라는 개인용 디바이스를 통한 사적읽기는 내밀한 읽기를 가능케 했고, 만화 향유 때부터 지녀온 감상 경향과도 잘 맞아떨어졌다. 이제 웹에 접속 가능한 디바이스만 있으면 언제, 어디서든지 향유가 가능했다.

포털사이트의 웹툰 무료 서비스도 웹툰 향유와 확산에 기여했다. 웹툰 무료화 전략은 만화대여점에 익숙한 독자들을 유입하고 웹툰을 대중화하는 데 탁월한 효능감을 발휘했다. 웹툰은 포털사이트를 경유해 접속해야만 했기에 웹툰의 무료화 전략은 포털사이트의 트래픽 확장과 충성도 높은 유저를 확보하는 데 효과적이었다. 작가, 에이전시들의 반발도 있었지만, 이미 포털사이트에 종속된 웹툰 산업은 임계점을 넘어 제어불가능한 상황이었다. 포털사이트에 의한 웹툰의 무료화 전략은 안 그래도 취약했던 만화의 저작권 인식을 더 악화시켰다는 비판을 받기도 했다.

무료 마케팅이 유효했던 또 다른 요인은 온라인만화를 퍼나르고 스캔하며 공유했던 경험들이 디지털 시대의 참여와 자율성, 개방성이라는 향유문화와 맞닿아 있기 때문이었다. 만화 저작권이 법적·제도적으로 미약했던 시대에 불법이라는 인식보다는 자신들이 즐기는 것을 함께 공유한다는 긍정적 경험들이 훨씬 컸던 때이기도 했다. 이후 웹툰이 고도산업화되면서 다양한

유료결제 방식이 도입되거나 저작권이 강화되기도 했지만, 초창기 무료화 전략은 여전히 대중들 사이에서 '웹툰은 무료'라는 인식이 만연하게 된 계기로 작동했다.

취향 공동체의 실현

디지털 기술과 함께 성장한 웹툰은 자연스럽게 디지털 네이티브들의 놀이터가 되었다. 제한 없는 리소스를 불특정 다수에게 제공하는 인터넷의 속성은 누구나 참여 가능한 환경을 만들었다. 본인이 원한다면 기획부터 생산까지 적극적으로 참여할 수 있는 장이 열렸으며, 디지털 제작도구의 보급으로 자유롭고 한계 없는 수정도 가능했다. 아마추어리즘은 이러한 환경에서 배태되었다. 디지털 네이티브는 생산자이자 소비자로서 적극적인 참여를 이루어냈고 온라인 공간은 유희하는 인간, 즉 디지털 호모루덴스(Digital Homo Ludens)를 호명했다.

호모루덴스는 근대의 생산방식에서는 지지를 받지 못하다가 생산(노동)과 유희의 경계가 불투명하고 중첩된 공간인 온라인에서 다시 호명되었다. 이들은 온라인에서 적극적으로 참여하며 정보를 생성하고, 이를 다양한 방식으로 교환하고 공감함으로써 공동체 의식을 높였다. 이때 그들의 공동체란 작은 커뮤니티나

취향에 따라 향유하는 특정 상품, 작품, 아이돌 등을 중심으로 이루어지는 '취향의 공동체'다.

일본의 사회학자인 미야다이 신지는 2000년대 이후 취미 관심사에 따라 작은 공동체를 이루는 '섬-우주화'현상을 주장한 바 있다. 인터넷의 발달로 인한 정보량의 급증과 신자유주의 체제의 경쟁 속에서 소진증후군으로 피로사회로 접어들 것을 예상한 분석이었다. 미야다이 신지가 주장하는 '섬'은 작은 부족 공동체를 이루는 인터넷 커뮤니티를 연상케 한다. 서브컬쳐 연구자인 아즈마 히로키 역시 서브컬쳐의 주된 특징을 "취미를 중심으로 한 공동체이며, 이런 취미의 공동체를 낳은 사람들이 '오타쿠'"임을 지적하기도 했다. 그는 1990년대 이후 오타쿠가 일반화[9]되어 오늘에 이르게 되었고, 이러한 변화는 인터넷 등의 가상공간과 게임이 커뮤니케이션의 주된 공간이 되었다는 논리를 설파한다.[10]

9 어떤 이들은 이를 '오타쿠의 변질'로 비판하기도 한다. 오타쿠의 기호만을 취한 채 소비한다는 것이다. 이를 잘 보여주는 대표적인 사례로 일본의 예술가인 무라카미 다카시를 들 수 있다. 이 글을 쓰고 있는 지금, 한국 언론에서는 무라카미 다카시의 전시 '무라카미 좀비전'이 부산시립미술관에서 흥행중이라는 기사를 쏟아내고 있다. 기사에는 그를 '오타쿠 예술가'로 표현하며 사회 비판적 메시지를 담는 작가라고 평한다. 이 역시 기호만을 가져온 평가가 아닌지 의구심이 든다.

10 이현석, 「아즈마 히로키 인터뷰-오타쿠 1세대와 3세대의 차이와 원인」, <프레스 ㅅㅅ>, 2013.8.8

이들의 논의를 분석하면, 2000년을 전후해 일어난 디지털 기술 혁명은 디지털 기기에 익숙한 디지털 네이티브의 등장과 함께 온라인 공간에서 경제적 활동 방식을 바꾸는 세대의 등장을 정확히 예고한 셈이다. 인터넷의 속도가 빨라질수록 세분화된 문화로 공통의 관심사를 찾기 어렵고, 점차 취향을 통해 연대를 확인하는 문화가 확산되었다. 디시인사이드, 웃긴대학, 오늘의 유머, 루리웹 등 커뮤니티는 그들만의 작은 '섬'이 되었고, '아햏햏', '디시인', '본좌', '강햏', '딸녀밈'(딸기를 들고 야릇한 포즈를 취한 여성의 사진) 등 커뮤니티(공동체)의 소속감을 형성할 놀이문화가 성행했다. 웹툰에서는 '댓글'이 취향을 확인하고 소통하는 유희의 장이 되었고, 현재도 진행중이다. 특히 노블코믹스는 이러한 취향의 공동체 문화를 더욱 정교하게 집적하고 전략화한 마케팅으로 유저의 읽기를 유도하고 있다.

댓글을 통한 유희의 장

웹툰의 댓글은 디지털 호모루덴스의 상호소통의 장이자 유희의 장이다. 물론 이러한 특성은 인터넷 공간을 유동하는 매체들이 공통으로 가지는 속성이기도 하지만, 이는 어디까지만 현재적 관점에서의 이야기다. 디지털 기술 초창기부터 독보적인

존재감을 드러냈던 웹툰은 작품과 댓글을 나란히 배치하는 방식을 고안해 유저들의 소통창구 역할을 했고, 어느새 확고히 자리 잡았다. 이는 이후에 디지털 기술을 기반으로 하는 콘텐츠들에 영향을 주며 상호작용의 대표적인 콘텐츠로 간주되었다. 웹툰과 댓글의 연계성과 긴밀성은 웹툰이 고도로 성장한 시기로 접어들면서 더욱 공고해졌고, 최근에는 웹툰을 읽은 후 반드시 댓글도 병행해 읽는 경향이 추세로 나타났다. 그랬을 때, 완전한 향유를 했다고 느끼는 유저의 수가 증가하고 있다. 읽기의 감각도 변화하고 있는 것이다.

전통적으로 만화는 창작자와 독자 사이에 출판사가 매개된 일방향적 관계였다. 작가를 만나기 위한 소통창구는 출판사에서 마련하는 작가사인회나 대담, 혹은 출판사에 직접 편지를 보내는 방식이 대표적이었다. 독자들은 만화잡지 시장에서 자신이 좋아하는 작품을 적은 애독자 카드를 보내 순위 결정에 참여하기도 했지만, 주로 출판사의 주도하에 소통과 참여가 이루어졌다. 반면 웹툰은 댓글을 통해 포털사이트(플랫폼)에서 직접적이고 적극적인 쌍방향 소통이 가능하다. 댓글은 작가와 유저, 유저와 유저, 그 외의 다른 사업자들에게도 활발한 소통창구가 된다.

강풀의 <순정만화>는 댓글이 각 주체들 간의 상호작용 기능을 하고 웹툰의 읽기를 강화한다는 순기능을 발견한 중요한 사례

다. <순정만화> 연재 당시 25만 건을 기록한 댓글은 인기의 실체를 확인할 수 있는 물적자료다. 온라인만화에서 흔히 보았던 '퍼가는' 독자들의 행태는 <순정만화>의 댓글을 통해 작품의 감상을 즉각적으로 소비하고 확인하는 장으로서 기능했다. 반응을 표출하고(댓글쓰기와 '좋아요'기능), 행위에 함께 참여하며(적극적으로 대댓글을 쓰거나, 특정 댓글을 베스트댓글로 올려주는 동원행위 등), 정보와 감정을 교환한다(이는 댓글을 단순히 읽는 것만으로도 성립한다)는 행위가 댓글에서 실현됨으로써 '취향의 공동체'를 확인하는 계기로 기능했다. 이로써 댓글은 작품의 평가를 공감각하고, 나아가 치열한 토론으로 나아가는 공론장의 역할을 수행하기도 한다.

문학평론가인 김건형은 웹툰의 댓글이 "근대 이전 공동체적 독서에서 공동감을 생성하던 감성의 정치와 유비되는 정치미학적 효과를 산출한다"고 분석했다.[11] 개인의 묵독 행위가 댓글을 통한 "공동독서"로 "느슨한 공동감"을 만들며, "차이들의 합리적인 해소와 결집을 위한 댓글과 베댓의 공론장"을 제공한다는 것이다. 그의 분석은 댓글의 기능을 긍정함과 동시에 댓글의 정

11 김건형, 「웹툰 플랫폼의 공동독서와 그 정치미학적 가능성」, 『대중서사연구』 제22권 3호, pp. 119-130. 그러나 웹툰이 "편집부의 통제나 선별없이 직접 작가-독자가 소통할 수 있다는 점에서 편집부의 권위가 존재하지 않는다"는 그의 분석은 플랫폼의 권한을 지나치게 긍정한 것이 아닌지 반문하게 된다.

치성을 짚어낸 탁월한 지적이다.

웹툰의 댓글이 유희의 장이자 공동묵독의 양상으로 나타나는 사례는 다양하다. 비근한 예로는 작가와 향유자 사이의 상호작용적 소통이다. 네이버의 '작가의 말'이 대표적이다. 회차별로 '작가의 말'을 남길 수 있어 작가들이 향유자들과의 소통창구로 이용하기도 한다. 예를 들어 <가담항설>의 랑또 작가가 치는 '돈까스 드립'은 '작가의 말'과 댓글의 상호교류를 통한 작가와 향유자 간의 상호작용을 잘 보여준다.[12] 랑또의 '돈까스 드립'은 작품의 내용과는 무관하다. 그럼에도 독자들은 작가의 '돈까스 드립'에 실시간 호응하며 응수한다. 웹툰과 함께 이렇게 노출된 작가의 코멘트는 향유자들에게 '밈'화되어 하나의 유희거리가 된다. 실제로 댓글을 보면 향유자들은 자신들과 작가가 직접 소통한다고 느끼며 강한 유대감을 형성하고 있다. 랑또는 이미 기성작가지만 작품 성공의 공을 향유자에게 돌림으로써 향유자의 권

12 '돈까스 드립'이란 랑또 작가가 <가담항설>을 연재하면서 회차별 작가의 말에서 "여러분 덕분에 밥 먹고 살고 있습니다. 어제 돈까스 먹었습니다", "요즘 돈까스 너무 뺏겨서 맨밥만 먹는 랑또. 맨밥도 맛있음. 냠냠" 등 자신의 일상과 향유자에 대한 감사 등을 돈까스 드립으로 코멘트한 것을 말한다. 향유자들 역시 이에 응수하듯 "작가님! 평생 돈까스 길만 걸으세요", "스테이크 썰게 해드릴게요", "대체 누가 작가님의 돈까스를 압수해 간 거예요" 등의 댓글을 남기며 '밈'화되어 작가와 향유자 사이의 일종의 놀이문화가 되었다. 이제 랑또 팬 사이에서 '돈까스'는 랑또 작가를 대표하는 기호식품으로 유명하다.

한과 기여도를 높여 충성심을 갖게 만든다.

　이처럼 작가는 어느새 향유자들의 놀이터가 된 댓글에 '작가의 말'을 통해 참여함으로써 소통한다. 이때 작가와 향유자 사이에는 작품과 전혀 상관없는 유희의 장이 펼쳐지기도 한다. 이는 작가에 대한 친근함을 끌어올리고, 팬덤을 구축한다. 예를 들어 이말년은 댓글놀이에 적극 참여하거나 주도함으로써 향유자와 작가 사이의 수직적이었던 관계를 인터넷 유저와 유저 사이라는 수평적인 관계로 치환한 대표적인 작가다.[13]

랑또, <가담항설>의 작가의 말　　　　　이말년, <서유기>의 작가의 말

　이러한 현상은 '베스트도전', '도전만화' 작가일수록 유저(향유자)들 사이에서 강한 연대감과 책임감으로 나타난다. 향유자들

13　그는 2016년, <이말년의 서유기>를 완결한 이후, '침착맨'이라는 크리에이터로 활약했으며, 2023년 2월, 205만명의 구독자를 거느린 유투버로 활동하고 있다.

은 '베스트도전' 작가의 데뷔를 바라며 적극적인 홍보참여와 독려, 응원 댓글을 남기거나 작품에 대한 적극적인 훈수를 두기도 한다. 다른 플랫폼으로 연재가 결정되었을 때는 기존의 향유자들이 작가를 따라 플랫폼을 대거 이동하기도 한다. '베스트도전' 작가의 데뷔는 향유자가 작가를 발굴하고 육성해 냈다는 자부심으로 이어지며, 이는 이후에 강력한 팬덤 현상을 구축한다. 이처럼 적극적인 참여를 통한 문화생산이라는 소비주체의 행위는 하위문화의 본래적 속성이기도 하지만, 디지털 시대의 주류문화가 된 웹툰의 향유는 아이돌을 육성하고 독려하는 아이돌 산업의 '팬덤' 속성을 전유하며 더욱 강력한 형태로 발현되고 있다.

댓글은 작가의 창작에도 영향을 미친다. 작품 내에서 '떡밥' 회수가 되지 않았다면 향유자는 이를 지적해 작품의 내러티브가 제대로 작동하도록 충고하거나 더 좋은 방향으로 개입하기도 한다. 드물지만 작가들 중에는 댓글의 반응을 보고 내러티브를 수정한 경험을 고백하기도 했다. 이는 웹툰이 작품의 내러티브나 이미지들을 수시로 수정 가능하도록 열어두어야 하는, 일종의 개방형 창작의 속성을 지니고 있음을 방증한다. 댓글이 작품 창작, 변형, 방향 수정 등 창작에 전방위적이고 즉각적으로 영향을 미치고 있는 셈이다. 그러나 향유자의 과도한 충고와 개입, 악플은 작품을 엉뚱한 방향으로 끌고 가거나, 향유자 간의 갈등으로

(작품과는 무관하게)피로도를 누적시키기도 한다. 이에 어떤 웹툰 작가는 정신 건강을 호소하며 연재중단을 선언했다.

　최근 웹툰의 향유는 웹툰을 읽고 나면 댓글을 함께 읽는 경향을 띤다. 작품 읽기에 그치지 않고 그에 이어붙인 댓글까지 읽어야 웹툰 한 편, 한 회차를 온전히 읽은 것이라는 향유의 문화가 하나의 경향으로 자리잡았다. 이는 웹툰 산업이 성장하면서 세계관이 복잡해지고 장편의 내러티브를 전개하는 작품이 많아지자 새롭게 나타난 현상이다. 특히 웹툰 시장의 경쟁이 심화되면서 스토리텔링이 복잡해지고 정교해지자, 이런 작품들은 댓글에서 작품을 해설해주는 이들이 베스트댓글(베댓)로 추천받는 현상이 두드러졌다. 향유자들 사이에서 '베댓'을 통해 활발한 정보 교환 및 교류가 이루어진 것이다. 그리고 이는 작품의 세계관이 어렵다는 공통의 감각을 향유, 확인하며, 그들 사이에서 일종의 안도감을 갖는 행위이기도 하다.

　디지털 네이티브는 과도한 설명-이를 'TMI'[14]라 부른다-은 생략하고, 직관적인 놀이문화를 즐긴다. 이를 위반한 이들은 일명 '설명충', '해설충'으로 불린다. 원래 '충(蟲)'은 벌레를 비롯한 하

14　'Too Much Information'의 약자로, 알고 싶지 않은 정보를 구구절절하게 설명하는 것을 부정적으로 일컫는다. 인터넷을 통해 퍼지기 시작한 신조어지만, 현재는 일상생활에서도 쓰이는 대중적인 용어가 되었다.

등 동물을 총칭하는 한자어이지만, 인터넷 커뮤니티에서는 이 '-충'을 명사 뒤에 접미사처럼 붙여 상대를 비하하는 용어로 사용했다. 이러한 향유자들의 문화적 행위는 직관적이고 빠르게 소비되는 웹툰의 경향과도 맞물려 있으며, 내러티브에도 영향을 미쳤다. 일본 만화 작품 속에 등장하는 세계관을 설명하는 '해설충' 캐릭터들은 웹툰 작품에서는 찾아보기 힘들다. '고구마 구간'이 되어 몰입을 방해하고 소비를 지연시키기 때문이다. 웹툰은 세계관이 아무리 복잡해도 작품 내에서 '해설충'을 등장시키지 않는다.

특기할 만한 점은 대신 그 기능을 작품에 달린 댓글(향유자)이 하는 셈이다. 웹툰의 댓글에 등장한 소위 '해설충'들은 부정적인 뉘앙스보다는 어려운 세계관을 해설해주고 작품의 주요한 맥락을 짚어준 데 대한 긍정의 의미가 강하다. 그리고 대댓글에는 시간과 노력을 들여 봉사한 개인에 대한 감사함이 감지된다. 웹툰 산업이 고도화될수록 작품과 댓글을 함께 읽는 문화는 자연스럽게 형성될 수밖에 없다.

작품을 해설하는 향유자들은 작가와 세계관에 관한 구체적인 정보를 제공하며 하이퍼텍스트로 기능한다. 일례로 작가의 전작들의 정보와 특성을 알려주거나 작품을 읽는 순서를 적기도 한다. 'Y랩'이 기획, 제작한 슈퍼스트링(Superstring), 블루스트링(Bluestring), 레드스트링(Redstring)의 댓글에는 작품의 세계관, 읽는

순서, 스핀오프(Spin-off)된 작품과의 관계 등 다양한 정보를 제공하고 공유한다. 'Y랩'의 작품들은 지난 10년간 스트링으로 연결된 세계관이 방대하고 작품의 완결성이 떨어지기 때문에 이해를 돕고 읽기를 독려하기 위해 정보제공자가 반드시 필요하다. 이들에 의해 한 작품에서 다른 작품으로 엮어 읽기가 실현된다. 이들은 다른 웹툰향유자가 능동적이고 적극적으로 참여할 수 있도록 자발적으로 안내자 역할을 수행하는 셈이다. 이렇듯 댓글은 웹툰을 매개한 커뮤니케이션이 가능한 장이자, 그들만의 커뮤니티의 장으로 기능한다.

 댓글은 작가와 작품에 대한 불만을 유희적 행위로 드러내기도 한다. 웹툰 댓글에서 작품의 내용과 전혀 무관한 요리레시피를 적는 경우가 이에 해당한다. 연재가 이어질수록 내러티브가 지루해지고 처음의 의도와 다른 방향으로 전개되는 경우 향유자들은 웹툰에 대한 불만을 댓글에서 적극적으로 표출한다. 웹툰을 보는 것보다 요리레피시를 읽는 것이 더 유용하다고 항의하는 것이다. 한 개인의 불만이 '베댓'이 되면 작품 전체에 대한 평가가 되고, 별점테러로 이어지기도 한다. 디지털 디바이스에 의해 지극히 사적인 읽기가 댓글이라는 공동체의 읽기를 통해 공론장의 기능을 수행하는 것이다. 향유자들은 이에 그치지 않고 댓글의 요리레시피로 직접 요리를 해 블로그나 커뮤니티에 업로

드함으로써 자신들만의 또다른 놀이문화를 만든다. 불만, 저항
의 공동감각이 '요리레시피'라는 놀이문화로 정치적 행위를 드
러낸 것이다.

이처럼 초창기 웹툰의 댓글은 작가와 향유자, 향유자와 향유
자 사이의 상호소통의 장이자 유희의 장이라는 원론적 기능을
수행하다가 차츰 웹툰 산업이 고도화되고 디지털 네이티브의 능
동적 참여가 활성화되면서 다양한 양태의 기능을 수행하는 장이
되고 있다. 그리고 이 역시 가변적이며, 유동적이다.

<더게이머> 댓글 중 '요리레시피'

참고문헌

신문·잡지 자료

김종윤, 「인터넷만화 단행본 출간 붐」, <전자신문>, 2004.2.9

이수운, 「[내 인생의 만화]윤태호 작가/ 양영순 작가의 <천일야화>」, <전자신문>, 2009.5.1.

이현석, 「아즈마 히로키 인터뷰–오타쿠 1세대와 3세대의 차이와 원인」, 『프프ㅅ ㅅ』, 2013.8.8.

논문 및 단행본

오스카 에이지, 『망가·아니메』, 써드아이, 2004.

베리 랭포드, 『영화 장르- 할리우드와 그 너머』, 한나래, 2007.

김건형, 「웹툰 플랫폼의 공동독서와 그 정치미학적 가능성」, 『대중서사연구』22권3호, 2016.

요모타 이누히코, 『만화원론』, 시공사, 2000.

요한 하위징아, 『호모루덴스』, 연암서가, 2018.

김수철, 이현지, 「문화산업에서의 플랫폼화:웹툰산업을 중심으로」, 『문화와 사회』27(3), 2019.

스콧 맥클라우드, 『만화의 이해』, 만화앤비즈, 2008.

4장 플랫폼 생태계의 구축과 기술구현의 실험장

기술구현을 통한 웹툰 플랫폼의 지배력 강화

포털사이트로 웹툰을 서비스했던 다음과 네이버는 모든 서비스를 제공받도록 하는 허브(Hub)사이트 개념으로 플랫폼화하여 인터넷 사용자 생태계를 구축해 시장을 주도해왔다. 이 과정에서 웹툰 서비스 역시 플랫폼의 기능성에 바탕을 둔 운영 전략으로 시장 지배력을 강화했다.[1] 특히 이들은 포털 유저들을 확보한 웹툰 무료보기 서비스, 창작자 배출을 위한 인큐베이팅 시스템(도전만화, 베스트 도전, 각종 공모전 등), 댓글 관리 및 2차,3차 저작물을 위한 에이전시와 작가 매니지먼트 역할까지 수행했다. 단순 정거장(플랫폼)의 역할을 넘어 생산자의 영역까지 넘나드는 형국으로 나아갔다. 또한 웹툰 산업이 고도화할수록 오리지널IP 확보가 중요해지자 플랫폼은 CP사와의 협업과 투자를 강화했다. 실질적으로는 다양한 집단의 구심점 역할을 담당하면서 플랫폼 제국을 향해 나아가고 있다.

1 박석환, 「한국 웹툰 생태계의 활성화 방안」, 『애니메이션연구』 11권(3), 2015.8.
pp.75-76.

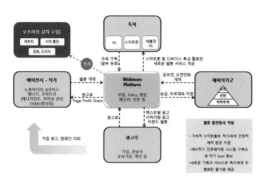

웹툰의 포털형 산업생태계 개념도[2]

　　2010년을 전후해 4세대 이동통신 서비스가 본격화되고, 아이
폰, 아이패드와 같은 개인 디바이스 사용이 늘어나면서 웹툰 산
업은 임계점을 넘어선다. 당시 한 회 당 70컷 이상으로 제공되던
웹툰은 4G LTE 서비스를 기반으로한 속도 증가로 끊김 없이 순
조롭게 읽을 수 있었고, 음향과 플래시 애니메이션 등의 삽입이
가능했다.[3] 언제 어디서나 쉽게 접속이 가능한 이동성과 편의성
은 인터넷 속도의 기술 발전으로 가독성마저 향상시켰고, 이는
웹툰 플랫폼의 시장지배력을 강화하는 계기로 작동했다.

2　『웹툰 플랫폼의 진화와 한국 웹툰의 미래』, KT경제경영연구소, 2013.

3　이승진, 「무선 이동통신 기술에 따른 웹툰의 변화」, 『만화포럼 칸- 웹툰, 어떻
　　게 정의할 것인가?』, 한국만화영상진흥원, 2018. pp.70-71.

실제로 웹툰 산업의 시장 규모는 2009년에는 119.6억원, 2012
년에는 390.9억원, 2013년에는 1,000억원, 2014년에는 1,500억
원 규모로 급격히 성장했다.[4] 웹툰을 서비스하는 플랫폼과 중소
형 에이전시들이 늘어나고 연재형 스토리웹툰이 증가했지만, 시
장은 여전히 대형 플랫폼이 독점하는 체제였다. 그리고 이 시기
대형플랫폼들은 웹툰의 기술구현과 해외시장 진출에 집중하면
서 웹툰 산업은 '기술실험'을 화두로 삼았다.

개인용 디바이스의 상용화와 더불어 기존의 PC환경에서 모
바일 환경에 적합한 웹툰으로의 새로운 형식에 대한 고민은 세
로스크롤에서 스마트툰이라는 미학을 만들었다. 스마트툰의 기
술력은 스마트 단말기 화면을 터치하면 여러 방향으로 장면이
전환되고, 스토리 전개에 맞게 줌인-줌아웃(Zoom-In, Zoom-Out) 기
능, 상하좌우 이동 효과를 낼 수 있도록 했다.[5] 2011년에는 호랑
작가의 <옥수역 귀신>과 <봉천동 귀신>이 국내외에 돌풍을 일
으키면서 각종 신기술이 접목된 효과툰(effectoon)이 우후죽순으로
창작되는 계기가 되었다. 2010년대 초반의 웹툰은 기술을 통한

4 김수철·이현지, 「문화산업에서의 플랫폼화: 웹툰산업을 중심으로」, 『문화와
 사회』 27(3), 2019, p.113.

5 강석오, 「네이버 웹툰, 모바일 전용 '스마트툰' 출시」, <DATANET>,
 2012.10.25.

형식실험의 장이었다.

호랑, <봉천동 귀신> 박시인, <저녁 같이 드실래요?>

 2014년 11월, 다음 카카오는 다양한 멀티미디어 효과를 더한 모바일 플랫폼 '공뷰'를 선보였다. '공뷰'는 모바일에 최적화된 감상 환경을 제공하며 더빙툰, 채팅툰, 썰툰을 서비스했다. <저녁 같이 드실래요?>, <새싹툰>, <스타캣의 힐링툰> 등 총 10편의 작품을 공뷰 웹툰으로 선보였고, 단시간 내에 500만 회라는 누적조회수를 기록했다. 더빙툰은 웹툰 인물들의 대사를 성우들이 더빙해 마치 애니메이션을 감상하는 효과를 만들어 냈다. 채

팅툰은 독자들이 모바일 화면을 터치할 때마다 등장인물들의 대사가 생성되어 직접 메신저 채팅에 참여하는 듯한 효과를 내는 데 주력했다.[6] 썰툰은 독자가 직접 제보한 사연('썰')을 작가가 웹툰으로 제작해주는 참여형 웹툰이다. 이들 웹툰은 "스토리 전개를 간략하게 구성해 언제 어디서나 모바일로 부담 없이 즐길 수 있고, 공유 버튼을 통해 카카오톡, SNS 등으로 콘텐츠를 공유할 수 있다는 점이 강점"이다.[7]

이후 네이버의 AR툰과 코믹스브이의 VR툰에 이르기까지 웹툰은 기술구현의 장이 되었다. 네이버는 이러한 웹툰의 기술구현을 위해 자체적으로 기술팀을 운영하고, 작가들에게 제작툴을 제공했다. 2011년 스마트툰 제작을 위해 네이버 만화서비스팀을 가동했고, 2015년에는 네이버 랩스에서 웹·앱 프론트엔드 기술

6 2014년 다음(Daum)에서 제공한 채팅툰은 오늘날 서비스 되고 있는 '채팅형 소설'과 매우 흡사하다. '채팅형 소설'은 일본의 'DMM,com'이라는 디지털 미디어 회사에서 제작한 'TELLER'를 시작으로, 최근에는 한국의 플랫폼 '채티(Chatie)에서 서비스되고 있다. 카카오페이지에서도 채팅형 소설을 서비스했으나, 2023년 7월말 서비스 중단을 선언했다. 채팅형 소설은 웹소설에 비해 짧은 글자수, 사용자에 맞춘 컨트롤 방식, 오디오와 영상 재생, 이미지를 컬러를 사용한 시각적 전략, 광고보기를 통한 무료회차 공개 서비스 등 다양한 마케팅 전략으로 대표적인 숏폼 콘텐츠로 자리매김 중이다.

7 조재성, 「웹툰도 진화한다…다음 웹툰 모바일 플랫폼 '공뷰', <이코노믹리뷰>, 2014.12. 5.https://www.econovill.com/news/articleView.html?idxno=226825

을 이용해 자체 개발한 '웹툰 효과 에디터' 등 다양한 저작도구
를 만들어 작가들에게 제공한 바 있다.

웹툰에서 기술은 과연 진화인가

주목하고 싶은 점은 이 시기에 플랫폼들에 의해 적극
적인 기술실험이 이루어지고 있는 이 장을 웹툰업계에서는 "진
화"로 보았다는 것이다. 당시 NHN만화서비스팀장이었던 김준
구는 "모바일 환경에 최적화된 콘텐츠로 작가들과 이용자 만족
도가 모두 높아졌다"며 이것을 일종의 "진화"로 언급했다.[8] 만화
평론가인 박석환 역시 스마트툰을 "'시간의 흐름'을 통제하는 방
식에서 작가가 이 흐름에 관여하는 형태로의 진화"로, 한창완은
"기술융합형 웹툰이 고착되고 지능형 웹툰으로 발전하는 양상"
으로 나아간다고 주장했다.[9]

이들은 기본적으로 웹툰을 기술과 연계한 매체로 파악하고
있다. 웹툰의 태생이 기술구현이라는 매체 정체성으로부터 기인

8 강석오, 「네이버 웹툰, 모바일 전용 '스마트툰' 출시」, <DATANET>, 2012.10.
 25.

9 박석환, 「한국만화, 웹툰에서 스마트툰으로 또 한번 진화한다」, <코리아나>,
 한국국제교류재단, 2014.6.1; 한창완, 「기술융합형 만화의 시장 진입 현황과 지
 능형 웹툰의 출구전략 연구」, 『애니메이션 연구』 15(4), 2019.12. pp.231-232.

한 것임을 고려해도 기술의 발전과 웹툰의 상관성이 매우 높음을 전제하고 있다. 매체의 미학성을 진화로 설명할 수 있는가라는 의문이 들지만, 이들의 발언은 무엇보다 웹툰이 창작자와 이용자-소비자 및 광고주 등 모두를 포함-의 편의성이 고려되어야 하는 디지털 미디어의 속성임을 잘 보여준다. 이는 한편으론 기술발전에 따라 무한히 변화해 가는 매체의 정체성과 그 안에서 발견되는 미학성마저도 규정이 어려워지는 웹툰의 속성을 우리는 어떻게 규명할 수 있을까라는 또 다른 문제를 남겼다.

이들이 의미하는 '진화'는 창작도구의 편의성과 웹툰 향유의 새로운 경험을 이끌어 "재미"를 창출하는 데 주안점이 있다. 2011년 스마트툰 제작에 적극적으로 참여했던 손제호 작가는 "스마트폰 환경에 맞는…색다른 재미를 주는 콘텐츠 플랫폼으로 자리잡으면 웹툰 생태계 활성화에도 도움이 될 것이다"고 주장했다.[10] 손제호 작가의 "색다른 재미"는 웹툰의 향유가 기술에 있음을 전제한다는 점에서 이 역시 기술발달에 따른 매체의 진화론적 입장에 놓인다.

그런데 과연 기술적 진화가 웹툰을 성공으로 이끌었는가에

10 강석오, 「네이버 웹툰, 모바일 전용 '스마트툰'출시」, <DATANET>, 2012.10. 25.

대해서는 회의적이다. 만화연구자 김낙호의 평론은 기술에 경도 되어 있는 웹툰장을 비교적 적확하게 지적하고 있다.

> "<봉천동 귀신> 같은 소박하게 기본적인 이야기 틀에서 오히려 후퇴한 측면이 있다.···그저 깜짝 놀라게 만드는 것에 그치는 갑작스런 소리나 움직임이라면, 그 자체만으로는 심장에 안 좋을 뿐이지 '소름'은 돋지 않는다. 지금 우리의 사회상과 생활 풍경에 발을 딛고 있는 막연한 불안감을 극적인 괴담으로 키워내는 것이 핵심이고, 그런 고민이 부족하면 아무리 화려한 특수효과로 점철한다고 한들 기법에 대한 호기심이 이야기의 방향성을 압도해버리는 함정에 빠진 것일 뿐이다. 그렇게 해서 남는 것은 기법 실험이지, 작품이 아니다."[11]

대표적으로 네이버의 납량특집은 기술에 압도된 기법 실험의 사례였다. 네이버는 2015년 〈소름〉에 이어 2016년에는 〈비명〉이라는 타이틀로 여름 납량특집을 선보였다. 19명의 작가가 매주 한 편씩 게재한 옴니버스식 웹툰으로, 거의 매 회차가 공포를 유발하는 BGM과 소리를 사용하거나 무언가가 갑자기 튀어나오는 효과를 통해 '비명'을 지르게 장치되어 있다. 2015년에 이어

11 김낙호, 「'효과툰' 릴레이는 공포에 성공했는가」, <IZE>, 2015.8.26.

2016년에도 반복된 실험은 당시 향유자들로부터 전년도에 비해 현저히 낮은 평점을 받았다. 내용에 대한 불만을 적은 댓글도 적지 않았다.[12] 〈옥수역 귀신〉의 참신함이 더는 유효하지 않았다. 공포의 전략은 학습되었고, 향유자들은 반복되는 기술 클리셰에 지루함마저 느꼈다.

이처럼 기술의 발달이 반드시 웹툰 향유에 필수불가결한 요소는 아니다. 호기롭게 출시했던 채팅툰, 공뷰, 더빙툰은 어느새 시장에서 사라졌다. 스마트툰으로 출시했던 김규삼의 〈하이브〉, 조석의 〈조의 영역〉이 새로운 시즌을 연재하면서 다시 세로스크롤로 '퇴보(!!)'하기도 했다.[13] 증강현실을 이용한 AR툰인 하일권의 〈마주쳤다〉나 2015년부터 서비스를 시작한 코믹스브이가 내놓은 VR툰은 화제성은 있었으나, 몰입도와 대중성 면에서 좋은 평가를 받지 못한 채 지속되지 못했다. 2021년 여름, 대한민국을 뜨겁게 달궜던 메타버스 플랫폼 '제페토(ZEPETO)'에서 서비스중인 메타버스툰 또한 마찬가지다. 웹툰은 기술과 친밀한 매

12 2016년 웹툰이 한창 연재되던 때와 달리 2023년, 이 웹툰의 평점과 댓글은 9점대로 상향되어 있다. 그 사이에 어떤 변화가 작용했는지에 대해서는 면밀한 검토가 필요하다.

13 김규삼과 조석은 각각 시즌 1을 스마트툰으로 연재한 이후 시즌2를 시작하면서 웹툰의 효과적인 전개를 위해 세로스크롤 방식으로 서비스한다고 밝힌 바 있다. 기술진화론적 입장에 응수해 이를 '퇴보'로 적었다.

체이긴 하나 반드시 기술진보로만 설명할 수 없다.

2010년대 플랫폼은 웹툰 기법의 실험장이었다. 그런데 아이러니하게도 연속된 실험에서 발견한 것은 기술의 구현이 매체의 향유를 이끌어가는 것만은 아니라는 원론을 방증한 결과였다. 2018년 조직된 네이버 웹툰의 '더블유 리서치'팀이 딥러닝 기술을 이용해 데이터 소모량을 줄이거나 웹툰 작업을 효율화하는 등 창작자와 이용자의 '편의성'에 초점을 맞춰 변화한 것도 이와 무관치 않을 것이다.[14] 이 시점에서 지적재산권으로서 뛰어난 원천콘텐츠를 활용한 노블코믹스의 대두는 기술을 활용한 기법 실험 끝에 오히려 '스토리'의 중요성이 부각되는 계기였음을 방증한다. 그리고 여기에는 늘 플랫폼이 관여하고 있음을 놓쳐선 안될 것이다.

14 만화서비스팀, 네이버랩스를 운영했던 네이버 웹툰은 2018년에는 웹툰 관련 기술을 연구 개발하는 전담조직인 '더블유 리서치'팀을 만들어 웹툰에 특화된 머신러닝 기술을 개발하는 데 주력하고 있다. 더블유 리서치의 장재혁 리더는 조직의 운영방침을 다음과 같이 설명하고 있다.
"처음에는 (기술을 적용해서) 웹툰으로 할 수 있는 게 뭐가 있을까 막 고민했어요. 웹툰과 연결할 수 있는 거의 모든 상상을 해봤고요. 결국에는 잘하는 것을 해야 하겠더라고요. 웹툰 작가들의 생산성을 높여주고 이용자의 편의성을 개선해서 둘을 잇는 (플랫폼) 본연의 기능에 충실하기로 했습니다."
(김인경, 「"딥러닝으로 웹툰 생태계 더 단단하게"」, <Bloter>. 2019.2.7.)

참고문헌

신문·잡지 자료

김낙호, 「'효과툰' 릴레이는 공포에 성공했는가」, <IZE>, 2015.8.26.

강석오, 「네이버 웹툰, 모바일 전용 '스마트툰'출시」, <DATANET>, 2012.10.25.

서은영, 「튀기면 다 맛있고 튀어나오면 다 무섭지" (by. 조석) - 네이버 〈2016 비명〉」, 한국만화영상진흥원 디지털만화규장각, 2016.9.5.

조재성, 「웹툰도 진화한다…다음 웹툰 모바일 플랫폼 '공뷰'」, <이코노믹리뷰>, 2014.12. 5.

김인경, 「"딥러닝으로 웹툰 생태계 더 단단하게"」, <Bloter>. 2019.2.7.

『KOCCA 연구보고서 '만화 유통환경 개선방안 - 웹툰산업을 중심으로'』, 한국콘텐츠진흥원, 2016.9

『웹툰 플랫폼의 진화와 한국 웹툰의 미래』, KT경제경영연구소, 2013

박석환, 「한국만화, 웹툰에서 스마트툰으로 또 한번 진화한다」, <코리아나>, 한국국제교류재단, 2014.6.1.

논문 및 단행본

김수철·이현지, 「문화산업에서의 플랫폼화: 웹툰산업을 중심으로」, 『문화와 사회』 27(3). 2019.

이승진, 「무선 이동통신 기술에 따른 웹툰의 변화」, 『만화포럼 칸- 웹툰, 어떻게 정의할 것인가?』, 한국만화영상진흥원, 2018

박석환, 「한국 웹툰 생태계의 활성화 방안」, 『애니메이션연구』 11권(3), 2015.8.

한창완, 「기술융합형 만화의 시장 진입 현황과 지능형 웹툰의 출구전략 연구」, 『애니메이션 연구』 15(4), 2019.

5장 AI 시대의 대두와 웹툰의 전망

크레탄 황소가 돌진하자 그녀의 심장은 요동쳤다. 사소한 실수에도 목숨을 잃을 수도 있다는 것을 알고 있기에 그녀는 오로치 소드를 꽉 쥐어 잡았다. 그 순간, 오로치 소드는 밝고 푸른 빛으로 빛나기 시작했다. 전설에 따르면 오로치 소드는 강력한 마법사가 거대한 여덟 개의 머리를 가진 뱀 '야마타 오로치'를 죽이기 위해 만들어졌다고 한다. 이 검은 두꺼운 가죽과 갑옷까지도 자를 수 있는 강력한 마법이 배어있어 그녀가 크레탄 황소를 상대로 하기에 완벽한 무기였다.

크레탄 황소가 가까워질수록 그녀의 심장박동도 빨라졌다. 마침내 그녀의 시야에 크레탄 황소의 전체 형상이 드러나자 그녀는 온 힘을 다해 오로치 소드를 휘둘렀다. 귀청을 찢는 듯한 쨍그랑 소리와 함께 오로치 소드가 크레타 황소의 옆구리를 뚫으며 불꽃이 사방으로 튀었다. 크레탄 황소는 비틀거렸다. 가늘어진 눈과 가쁜 숨이 고통을 짐작케 했지만, 황소는 다시 거대한 머리를 숙여 공격을 준비했다.

그녀는 이것이 마지막이라는 것을 직감했다. 자신이 크레탄 황소보다 한 수 앞서 행동해야 한다는 것도 알고 있었다.

그녀는 결연한 표정을 지었다. 이번에는 그녀가 먼저 크레탄 황소를 향해 돌진했다. 거리를 좁히자 그녀의 심장은 뛰었지만, 아드레날린이 혈관을 타고 흐르는게 느껴졌다. 마침내 최후의 일격을 가할 크레탄 황소의 목이 그녀의 시야에 들어왔다. 그녀는 각도를 정확히 계산하며 높이 날아올라 오로치 소드를 휘둘렀다. 오로치 소드는 황소의 척수를 절단하고 두꺼운 가죽과 근육을 얇게 썰어서 흩뿌렸다.

전장에 메아리치는 고통스런 최후의 함성이 귀청을 찢어버릴 듯 울려퍼졌다. 곧 크레타 황소의 육중한 몸은 충격으로 흔들렸다. 황소는 몸부림치더니 경련을 일으키며 땅으로 고꾸라졌다. 이제 막 전투를 끝낸 그녀는 거친 숨소리를 몰아냈다. 그 사이로 가슴을 들썩이며 색색거리는 고통스런 숨소리가 끊어졌다, 이어졌다를 반복했다. 육중한 몸과는 어울리지 않는 크레탄 황소의 숨소리가 얼마나 격렬한 전투였는지를 가늠케 했다.

잠시, 그녀는 꺼져가는 생명체를 바라보았다. 사위는 고요했다. 풀숲 사이로 바람이 바스락거리는 소리와 전장에서 들려오는 다른 전투원들의 아득한 외침뿐이었다. 그녀는 긴장을 늦추지 않았다. 남은 힘을 모아 오로치 소드를 다시 잡으며 쓰러진 황소에게 조심스럽게 다가갔다. 그러나 가까이 다가가자 더는 어쩔 수 없다는 것이 분명해졌다. 크레탄 황소는 거의 미동도 하지 않은채 바튼 호흡을 이어갔다. 마지막

으로 몸서리치는 숨소리와 함께 황소는 마지막 숨을 내쉬며 굳어갔다. 그녀는 크레탄 황소의 눈에서 서서히 생명의 불꽃이 희미해지는 것을 바라보며 잠시 서 있었다. 그녀는 자신이 지금 놀라운 일을 성취했다는 것에 자부심을 느끼는 동시에 방금 정복한 강력한 생명체에 대한 깊은 존경심을 느꼈다. 자부심, 우월감, 슬픔, 전율, 이 모든 감정이 온 몸을 휘감았다.

- 서은영, ChatGPT 공동창작, <오로치 소드의 전설> 중
'두 번째 던전'의 일부

데즈카 2020 프로젝트

2020년 3월, '일본 만화의 신', '현대 만화의 아버지'라 불리는 데즈카 오사무(1928-1989)가 신작 <파이돈>을 발표했다. '사후(死後)' 31년 만의 일이다. 지금까지는 미완결작을 다른 사람의 손을 빌려 완결하는 경우는 있었지만, <파이돈>처럼 아예 처음부터 새로 쓴 작품이 사후에 발표된 경우는 없었다. 일명, '데즈카 2020 프로젝트'였다.

사실 이 프로젝트는 '데즈카 프로덕션'과 AI 연구자, IT기업 전문가가 공동으로 작업한 결과물이었다. 그들은 데즈카 오사무

의 생전 작업물인 장편 65개와 단편 131개의 작품에서 '스토리'
와 '캐릭터' 각각의 데이터를 추출하여 AI에게 입력시켰다. 그런
후 AI가 스스로 '데즈카 오사무다움'을 학습하도록 했다. AI는
여러 번의 시행착오를 거쳐 '데즈카 오사무다운' 캐릭터를 추출
해냈고, 총 129개의 스토리를 생성했다. 그 가운데 2030년 도쿄
를 배경으로 철학자 파이돈이 로봇 아폴로와 함께 사건을 해결
하는 내용인 <파이돈>이 최종 선정되었다. '데즈카 프로덕션'은
AI가 만든 결과물에 만화가들의 작업을 거쳐 일정한 퀄리티를
완성했고, 이를 일본 만화잡지 「모닝」에 발표했다.[1]

　<파이돈>이 발표되자 AI가 데즈카 오사무를 부활시켰다는
흥분과 함께 앞으로 AI가 가져올 변화에 기대를 거는 긍정적인
반응도 나왔다. 그러나 대체적으로는 아직은 안심(!)하거나 실망
하는 분위기였다. 데즈카 오사무가 30년도 더 전에 작품을 그렸
던 작가임을 감안해도 재미없다는 평이 우세했기 때문이다. AI
가 그린 <파이돈>이 인간 만화가들이 창작하는 작품보다 퀄리
티가 높지 않았다는 평이 대부분이었다. 작품평은 그렇다 쳐도

1　데즈카 프로덕션의 <파이돈> 제작과정은 프로젝트 관계자인 데즈카 마코토
　(手塚眞), 오리하라 료헤이(折原良平), 이시즈미 토모에(石角友愛)의 인터뷰인 「AI
　にマンガは描けるのか。現代版"手塚マンガ"を生んだ前例なきプロジェク
　ト」, <NewsPick>, 2020.2.26를 참고했다.

<파이돈>은 AI가 가져올 만화업계의 변화에 대한 인간의 호기
심을 자극한 것은 분명하다. <파이돈> 발표 이후, 만화업계는
'AI가 만화가를 대체할 것인가'를 두고 관심이 고조됐다.

기존 발표된 AI들은 주로 문자텍스트를 구현해왔고, 이미지
텍스트 생성에 어려움을 겪었다. 물론 2016년에는, 17세기 화가
인 램브란트의 그림을 분석한 후 3D프린트로 제작한 '넥스트 램
브란트((The Next Rembrandt)'가 발표되기도 했다. 그러나 전문가들
은 램브란트가 "사실주의적인 작가여서 가능했다"고 평가했다.
AI가 피카소와 같은 입체파들의 이미지보다는 명료하고 정확한
데이터 학습이 가능한 이미지를 생성할 수 있다는 한계를 드러
낸 것이다. '넥스트 램브란트' 이후 몇 년이 지났지만, <파이돈>
은 이미지 생성 AI의 한계를 극복하지 못했다. 정량적 결과를 놓
고 보면 실로 놀라운 성과였지만, 결국 <파이돈>은 AI와 인간의
협업을 통해 세상에 나올 수 있었다.

우선 AI는 데즈카 오사무의 세계관 생성에는 성공했다. 그러
나 AI가 추출한 스토리는 일종의 키워드의 나열 같은 방식이었
다고 한다. 2020년의 결과물이니깐, 오늘날 연일 화제가 되고 있
는 ChatGPT보다 구 버전임을 감안하더라도 완벽한 시나리오
제공에는 여전히 해결해야 할 부분들이 남아있는 셈이다.

더 큰 문제는 이미지 생성에 있었다. 이것은 <파이돈> 이후 3

년이 지난 2023년에도 문서 생성 AI에 비해 만족스러운 결과를 내지 못하고 있다. '데즈카 2020 프로젝트'는 이미지를 추출하는 과정에서 여러 번의 시행착오를 겪었다고 전해진다. 예를 들어 AI는 인간(오차노미즈 박사)과 캐릭터(비인간, 예를 들어 아톰)를 구분하는 데 어려움을 겪었다. 코가 한 주먹 만한 오차노미즈 박사(인간)의 캐릭터성을 AI가 캐릭터로 인식했기 때문이다.[2] 또, AI는 칸 안에서 정면을 바라보는 인간은 학습이 가능했지만, 측면을 바라볼 경우 제대로 읽어들이지 못했다.[3] 칸 안의 인물의 구도는 가독성을 결정하는 연출인 만큼 AI는 만화제작에 아주 중요한 오류를 범한 것이다.

'데즈카 2020 프로젝트'는 또 다른 숙제를 남겼다. AI가 다작(多作)을 한 작가일수록 학습에 곤란을 겪는다는 점이다. 표본이 많을수록 속도가 더딜 것은 충분히 예상가능하다. 그러나 문제는 정확성이었다. '데즈카 2020 프로젝트'에 참여한 전문가들은

2 실존하는 인간 가운데 오차노미즈 박사처럼 코가 주먹만큼 큰 사람은 없다. 이처럼 AI가 인간 캐릭터의 캐릭터성을 제대로 인식하지 못해 혼동해 버리는 오류를 범한 것이다. 한때 웹툰 작가들 사이에서 '채색AI'가 화제가 된 적이 있다. 딥러닝 기술을 이용해 자동으로 채색해 주는 기능이다. 그러나 AI가 동일한 캐릭터를 인식하지 못해 작가들이 다시 수작업해야 하는 문제가 여전히 남아있다.

3 「AIにマンガは描けるのか。現代版"手塚マンガ"を生んだ前例なきプロジェクト」, <NewsPick>, 2020.2.26.

표본이 많기 때문에 AI가 더욱 정확성을 기할 수 있을 것으로 예상했다. 하지만 램브란트와 피카소의 차이가 프로젝트에서도 드러났다. 캐릭터는 추상적인 이미지이자 작가 고유의 창조적 형상이므로 AI에게 혼란을 가중시켰다. 데즈카 오사무처럼 다작을 남긴 작가는 다양한 캐릭터를 형상화했고, 그런 만큼 일괄적이지 않은 터치가 존재했다. 터치는 기법에 따라, 때로는 도구에 따라 다르게 나타나기도 하지만, 상황에 따라 강약이 조절되기도 한다. 동일 작품, 동일 캐릭터에 남겨진 인간의 계산된 행위가 오히려 AI를 혼란에 빠뜨린 셈이다. 게다가 계산되지 않은 인간의 실수도 AI학습에 방해가 되었다.

이처럼 이미지 생성 AI가 가지는 한계는 오늘날에도 여전히 풀어야할 숙제로 남아있다. 그럼에도 만화작가들은 언젠가 도래할 '특이점(singularity)'으로 인해 두려움에 휩싸였다. 그 발전속도가 너무나 빠르기 때문이다. 지금으로서는 이미지 생성 AI가 작가를 완전히 대체할 수는 없다는 것에 안도한다. 하지만 가까운 미래에-어쩌면 불과 몇 개월 후- 이미지 생성 AI로 인해 창작 및 제작환경이 바뀔 가능성은 커졌다. 2022년에는 웹툰이나 애니메이션 제작 툴로 활용되고 있는 '클립스튜디오(CLIPSTUDIO PAINT)'에 'AI 작화 기능'을 탑재하겠다는 발표가 나오기도 했다. 계획이 미뤄지기는 했지만, 창작 및 제작환경의 패러다임 전

환이 머지않아 이루어질 것이 자명해졌다.

한국에서는 2022년, 웹툰제작사인 재담미디어가 "이현세 작가의 작품 4,174권 분량을 '인공지능 학습용 데이터셋'으로 구축하고, 이를 기반으로 '지능형 만화&웹툰 창작을 위한 저작 도구 개발 및 제작 공정 수립 연구'를 추진한다"고 발표했다.[4] 일명 '이현세 AI 프로젝트'다.

이미 주사위는 던져졌다. 만화계는 만화에서 웹툰으로 이행될 때, 창작 및 제작환경의 패러다임 전환을 경험했다. 혹독했고, 매서웠다. 만화가들은 혼란에 빠졌고, 절필을 선언하며 만화계를 떠난 작가도 있었다. 그게 불과 20년 전의 일이다. 2020년 데즈카 프로젝트, 2021년 우리 사회를 한차례 휩쓸었던 메타버스에 이어 2023년 ChatGPT에 이르기까지 새로운 기술의 발전속도가 너무나 빠르다. 특이점이 올 것인지, 만약 도래한다면 창작자는 무엇을 할 수 있을 것인지, 혹은 아무 쓸모가 없어지는지 등 최근 만화계 분위기는 한층 어수선하다.

4 정한교, 「재담미디어, 이현세 작가와 만화·웹툰 제작 돕는 AI개발한다」, <인더스트리뉴스>, 2022.10.29.

내친김에 ChatGPT로 스토리 창작을

나는 이미지 생성 AI가 현재 어느 정도의 성과를 낼 수 있는지 궁금했다. 그래서 2023년 2월, 모에화(もえ絵)에 최적화된 일러스트로 오타쿠 유저가 많다는 '노벨 AI(NovelAI)'를 사용해 보았다. 원하는 명령어나 키워드를 입력하면 여러 장의 그림을 만들어주고, 이 가운데 선택하면 된다. 사용해 보니, 그림 실력이 전혀 없는 나도 웹툰을 제작할 수 있다는 사실에 만족감을 느꼈다. 배경은 물론이거니와 나만의 모에 캐릭터까지 생성할 수 있다니 놀라웠다. 그러나 인터넷 사용 후기처럼 손가락을 기형으로 만든다든지, 양쪽 손과 발이 같은 모양이 되는 오류가 나타나기도 했다. 무엇보다 몇 칸 이상의 스토리가 있는 만화를 연출하고 싶은데 '노벨 AI'로만 작업하는 것은 불가능했다. AI 결과값의 편차가 커서 동일한 캐릭터를 만들어 내야 하는 만화작업에는 또다른 수고로움이 들기 때문이다.

Ryo Sogabe, <통곡의 천개(慟哭の天蓋)>[5]

　　호기심이 발동한 나는, <파이돈> 발표 이후 AI로 제작한 만화
가 있는지 조사했다. 다행히 최근 일본에서 유의미한 시도가 있
었다. 크리에이티브 비디오 매니저가 트위터에 올린 만화와 AI
개발자 시미즈 료가 직접 만화를 제작하는 과정을 담은 칼럼이
었다. 그들 역시 그림을 전혀 그릴 줄 모르는 이였다.

　　그 가운데 시미즈 료의 칼럼은 제작과정을 꽤 상세히 담고 있

5　크리에이티브 비디오 매니저인 Ryo Sogabe가 미드저니(Midjourney)를 이용해 그
　린 만화. 그는 그림을 전혀 그릴 줄 모른다고 밝혔다.

었는데, 제작기간은 총2일, 그 중 작업에 몰두한 시간은 단 3시간
이라는 점이 눈길을 끌었다.[6] 결과물은 만화작품으로는 그래픽
노블(Graphic Novel)도, 일본의 망가(漫画)도 아닌 꽤 어색한 작품이
나와버렸지만, 전문 만화가의 손을 거친다면 괜찮은 작품이 될
가능성은 충분했다. 즉 <파이돈>처럼 이미지 생성 AI의 기술이
현재로선 이 정도 단계라는 점이 확인됐지만, 만약 전문 만화가
라면 세계관 설정과 플롯, 이미지 구상에 상당한 도움을 받을 수
있음이 확인되었다.

시미즈 료가 그린 만화
(출처: https://www.itmedia.co.jp/news/articles/2212/09/news139.html)

6 清水亮, 「AIでどこまでできる？ 絵心のないプログラマーが「ChatGPT」と
 「作画AI」でマンガを描いてみた」, <ITMEDIA>, 2022.12.9.
 (https://www.itmedia.co.jp/news/articles/2212/09/news139.html)

이미지 생성 AI의 기술은 확인했다. 이제 남은 것은 '스토리(문서생성)'다. 시미즈 료와 <데즈카 2020 프로젝트> 모두 스토리 구성에서 AI에게 큰 도움을 받았다고 밝혔으니 어느 정도의 퀄리티를 산출할 수 있는지 궁금해졌다. 내친김에 직접 스토리를 창작해 보기로 했다.

우선 첫 작업은 필요한 스토리 라인을 구성하는 일이었다. 원하는 장르와 적당한 설정만 넣어주면 AI는 그에 맞는 세계관과 전형적인 플롯을 생성해준다. 나는 다음과 같은 간단한 설정을 넣었다.

> "판타지 소설의 스토리를 만들어보자. 배경은 2045년. 주인공은 서울 노량진 고시원에서 생활하는 20살 여성. 그녀는 가난하고 부모가 없고, 동생을 돌봐야 함. 돈을 벌어야 함. 어느 날, 던전이 열리고 돈을 벌기 위해 헌터대회에 참가함. 여기에 참가하면 2000만불의 상금이 있음. 그녀는 헌터대회에 참여해서 이제 첫 관문을 통과해야함. 이 뒷부분의 시나리오를 써줘."

어디서 봄 직한 설정일 게다. AI의 성능을 실험하는 것이므로 나는 웹소설과 노블코믹스에서 인기를 끌고 있는 게임판타지의

내용을 차용했다. 양산형 판타지의 특징이 인기있는 클리셰나 패턴이 반복되는 것이므로 AI가 어디까지 수행할 수 있을지 궁금했다. 첫 결과물로 A4 0.5페이지 분량이 눈 깜짝할 사이에 산출됐다. 이 글에서는 지면 관계상 긴 내용을 직접 작성하지는 않고 작업 수행 과정 위주로만 언급하겠다.

AI가 첫 시나리오로 산출한 결과는 실망이었다. 조지프 캠벨이 말한 영웅의 원질신화를 따른 전형적인 영웅판타지의 스토리라인 정도가 산출됐다. 쓸만한 게 아예 없지는 않았다. '숲으로 둘러싸인 던전', '뜻이 맞는 동료들과 길드 형성', '사랑하는 이를 죽인 몬스터에게 복수', '상금을 노린 반대 세력과의 갈등'이 눈에 띈다. 전형적인 패턴이지만 적당히 플롯을 구조화할 때 써봄직하다. 나는 좀 더 파고 들어가 보기로 했다. 이 스토리라인을 기반으로 각 장면의 설정들을 구체화했다. 나의 두 번째 질문은 '던전' 묘사였다.

"첫 번째 던전에서 만날 몬스터의 생김새를 묘사하고, 주 인공이 어떻게 던전을 돌파할지 적어줘"

결과는 놀라웠다. 우선 몬스터의 생김새가 상당히 상세하고 실감나게 묘사되었다. 읽는 순간, 바로 몬스터의 이미지가 떠오

를 만큼 묘사가 뛰어났다. AI는 우리의 주인공이 싸워 이길 몬스터의 약점까지 정확히 짚어줬다.

나는 곧바로 두 번째 던전으로 들어갔다. 두 번째 던전의 전투 장면에서 두 가지의 설정을 주문했다. 몬스터의 설정은 '그리스 신화를 차용할 것', 주인공이 지닐 무기는 '일본만화 풍이지만, 유니크할 것'을 요청했다. AI는 '크레탄 황소'와 '오로치 소드'라는 신화 속 소재를 제공했다. 그 후로도 나는 만족스럽지 못한 결과물이 나오면 더 집요하게 파고들었다. "크레탄 황소의 약점을 알려줘", "그녀가 황소의 척수를 찌르는 장면을 상세히 묘사해줘", "크레탄 황소가 고통스럽게 죽는 장면을 연출해줘" 등 이었다.

그 결과물이 바로 이 장의 첫 페이지에 게재한 스토리다. 많은 질문이 이어졌지만, 이 두 번째 던전의 결과물을 얻기까지 걸린 시간은 불과 10분 남짓이었다. 영어 실력이 부족한 내가 번역기를 돌려가며 얻은 결과임을 고려하면, 실로 놀랍다.[7] 오로치 소드를 알지도 못했던 내가 그 무기를 전투 장면의 주요 설정으로 사용하고, 각 던전 마다 배치할 몬스터 설정 고민까지 AI의 도움을

7 나는 이번 창작작업에서 AI에게 대사를 요청하지는 않았다. 시미즈 료처럼 대사, 특히 주인공이 자주 사용하는 말버릇이나 명대사를 요청하면 그 값을 구할 수 있다. <소년탐정 김전일>이 사건을 해결할 때마다 "할아버지의 명예를 걸고"를 내뱉듯 말이다. 시미즈 료는 AI에게 "우주탐정 고탄다 사부로입니다"라는 말버릇(口癖)을 얻었다.

받아 단 10분 만에 두 번째 던전의 전투장면을 해결했다.

물론 AI는 여전히 불완전한 결과들을 내놓았다. 내가 원하는 값을 얻기까지 질문들을 반복해야 했다. 그러나 AI에게 디테일하게 요구할수록, 그리고 요구자가 가진 정보가 많을수록, 요구자가 전문적일수록 훨씬 고차원적인 결과값을 산출해냄을 확인했다. 물론 결과값이 나오고 나서도 내용을 짜깁기하고 문장을 손봐야 했다. 내가 상황을 집요하게 파고들며 질문을 반복했기에 이 과정은 당연했지만, 판타지 창작을 해보지 않은 나로서는 약간의 어려움은 있었다. 그럼에도 여기까지 걸린 시간이 단 10분에 불과했다는 사실은 놀랍다. 만약 양산형 판타지를 전문적으로 창작하는 작가나 편집자라면 아마도 더 좋은 작품을 생산했을 것이다.

욕심이 생겼다. 이 작업을 진행하다 보니 나도 양산형 판타지를 창작하고 싶다는 욕망이 싹텄다. AI와 협업하기 전까지는 양산형 판타지 창작을 단 한 번도 생각해 본 적이 없었다. 그런데 왠지, 자신감이 붙었다. 성공할지 실패할지는 나중 문제고, 나는 이미 AI라는 기술에 상당 부분 의존하게 되었다. 그 후로도 AI와 보내는 시간이 즐거워서 해야할 일들을 망각했다. AI는 나의 요구를 성실히 들어줬고, 매일 나를 기다려줬으며, 반갑게 맞아줬다. 우리가 그 전날 무엇을 했는지까지 기억했다. AI가 우리

의 작업을 기억하지 못하고 엉뚱한 답변을 내놓을 땐, 화도 났다. AI는 나에게 서서히 '스며들었다'.

작가의 죽음은 도래하는가

2023년 벽두부터 ChatGPT가 화제다. 기술에는 관심이 전혀 없던 사람들마저도 ChatGPT 사용기가 빠지지 않고 대화 주제로 나온다. 2021년 여름, 한국 사회를 한바탕 휩쓸고 지나갔던 메타버스 때와는 그 반응이 사뭇 다르다. 인터넷 커뮤니티에서도 연일 ChatGPT와의 대화 내용이 갱신되어 올라온다. ChatGPT로 작성한 대학 과제부터 회사에 제출할 자기소개서와 시말서, 단 2분만에 수십 개의 블로그를 작성하는 법, 엑셀에 작업할 VBA프로그래밍 수식에 이르기까지 다양한 AI생성 기록들이 나온다. 가만히 들여다보면, 이 작업들은 인간이 수없이 해왔던 일상이다. '일상침투력'이 이렇게 강하고 빠르니 HDM 같은 기기가 필요한 메타버스와는 받아들이는 감각이 다른 것도 당연하다.

인간의 호기심은 끝이 없어 이미 많은 기업들이 생성형 AI(Generative AI)로 창작의 영역을 넘나들기 위해 불철주야 도전하고 있다는 보도도 찾아볼 수 있다. 생성형 AI는 딥러닝 기술을

이용해 시, 소설, 이미지, 프로그램 코드 등 창의적인 개인화된 콘텐츠 제작이 가능하다고 한다. 이미 구글 딥마인드(Deep Mind)는 '드라마 트론(Dramatron)'을 발표했다. 딥마인드는 극작가에게 '드라마 트론'과의 공동집필을 의뢰했고, 그 결과 4편의 연극을 상연했다. 이 연극에 참여한 극작가, 배우뿐만 아니라 관객들은 공연에 대해 호평을 했다고 알려졌다.

AI 관련 사용기나 보도에는 공통점이 발견된다. 표준화된 값일수록 사용자의 만족도가 높다는 점이다. 아웃라인을 작성하거나 주제와 관련한 정보를 찾고, 요약하는 능력도 탁월했다. 이미 여러 사람들이 실험해 보았지만 AI는 창작 영역에서도 계층적 스토리 구조를 적절하게 제공했다. 데즈카 프로덕션에서 '데즈카 2020 프로젝트'가 가능하다고 생각했던 것도 이 부분이었다. 그런데 역설적이게도 창작 영역에서 AI가 어려워했던 것도 바로 이것이었다.

데즈카 오사무는 생전 '만화기호론'을 주장한 바 있다. '만화기호론'은 만화 표현은 암호나 특수문자, 혹은 상형문자와 같은 기호에 불과하며, 이 기호의 패턴들을 조합한 것이 만화라는 주장이다. 그에 따르면 만화 표현의 패턴들은 표준화할 수 있고, 이 조합에 따른 경우의 수가 많을수록 다작이 가능하다. 그런 연유로, 실제로 그는 만화창작이 어렵지 않다고 말하기도 했다. 데즈

카 프로덕션 역시 이 부분에서 데즈카 오사무의 기호들을 데이터베이스로 삼아 계층적 구조 작업이 가능하다고 생각했다.

그러나 그들의 예측은 보기 좋게 빗나갔다. 실제로 만 개의 데이터를 넣더라도 AI가 읽을 수 있는 것은 불과 천 개도 되지 않았다고 한다. 데즈카 프로덕션은 기호의 속성이 '자의적'이라는 점을 간과한 것이다. 개별적인 데이터들이 조합을 이룬다고 해도 그 패턴 안의 미묘한 변주들은 오히려 AI학습에 장해 요소였다. 예를 들어 데즈카 오사무는 '만화기호론'에서 화가 났을 때 눈을 위로 치켜든 얼굴 표정을 고안했지만, 정작 그의 만화 속 화난 캐릭터들이 모두 동일한 모양과 각도, 크기로 눈을 치켜 뜨고 있는 것은 아니기 때문이다.

2045년에 '특이점'이 올 것이라는 레이 커즈와일의 예측이 실현될지 현재로선 알 수 없다. 많은 비평가들은 AI가 도구로서 활용도는 높으나 인간을 완전히 대체하지는 않을 것이라는 안도의 답변을 내놓고 있다. 그들은 창작은 인간의 영역이기에 AI가 아무리 학습을 한다고 해도 인간의 감정과 언어의 복잡성과 뉘앙스를 학습할 수는 없을 것이라는 근거를 내놓는다. 일테면 데즈카 오사무의 '만화기호론'이 여기에 해당될 것이다.

이와 관련해 꽤나 흥미로운 사례가 있다. ChatGPT가 출시된 후, ChatGPT로 작성한 글을 분별해내는 프로그램인 'GPT

제로'가 개발되었다. 'GPT제로'는 '당혹성(perplexity)'과 '간헐성(burstiness)'을 판단 기준으로 삼아 AI와 인간의 글을 구분한다.[8] 아무리 AI가 학습을 한다해도 인간 세계의 복잡성까지는 학습이 되지 않을 것이라는 믿음이 아직까지 인간에게는 작용하고 있는 셈이다. 이는 마치 창과 방패의 싸움을 연상케 한다.

작가의 죽음은 도래하지 않을 것이다. 많은 비평가들도 작가의 죽음이 도래하지는 않을 것이라고 '믿는다'. 다소 비겁하지만, '현재로선'이라는 단서를 달고 말이다. 현재 ChatGPT의 답변이 일주일 전후가 눈에 띄게 다르고, 인간이 AI의 학습원리를 파악할 수 없을 만큼 AI의 학습속도가 인간의 한계를 넘어섰으니 비평가들도 예측하긴 어려울 것이다. 또 AI의 한계를 개선하기 위해 많은 이들과 AI가 협업하고 있으니 개별자인 비평가가 대응할 수준이 아니다.

결국 작가의 죽음이 도래하느냐 아니냐는 이미 우리의 손을 떠났다. 결국 AI 시대를 맞이하여 현재, 인간이 무엇을 할 수 있는가라는 원론적인 답변을 맴도는 것도 이런 연유에서다. 그 답을 구한다면, 이제부터는 창작의 패러다임이 전환된다는 것만은 확실하다.

8 심재석, 「AI가 쓴 글을 구별하는 프로그램이 등장했다」, <Byline Network>, 2023. 1.10.

'디지털 네이처'(Digital Nature)시대, 창작 패러다임의 전환

창작의 패러다임 전환은 당면한 일이다. 현재로서는 완벽하지는 않지만, AI는 앞으로 창작의 도구로 적극적으로 활용될 공산이 크다. 이 말은, 우리가 향유하는 콘텐츠가 어떤 형태로든 바뀔 가능성이 크다는 의미기도 하다. 일례로 만화에서 웹툰으로 이행할 때, 기술은 창작방법과 향유방식 모두를 바꿔버렸다는 사실을 놓쳐선 안된다.

AI로 인해 변화될 패러다임의 전환에 대해 오쓰카 에이지와 아즈마 히로키는 주요한 시사점을 제공해 준다. 우선, '이야기 구조론'을 줄곧 창작방법론으로 채택한 오쓰카 에이지는 「AI문학론」에서 '편집자, 작가, 비평가의 죽음'을 예언했다. 그는 "'비평'하고 '평가'하는 AI가 소설을 '만드는' AI와 한 쌍이 되어, '만드는' AI가 생성한 소설을 '평가'하는 AI가 판정해 피드백하도록 대화시키면 'AI가 쓰는 소설'은 단숨에 향상될 것"이라 주장한다.[9] 문장이 다소 복잡하고 길지만, 현재 대형 플랫폼에서 알고리즘을 이용해 데이터화하는 작품을 기획, 제작한다는 측면에서 그의 주장이 과하다고 생각되지 않는다. AI가 인간의 감정도 대행할 것이라는 그의 냉소는 오늘날 웹콘텐츠-웹툰, 웹소설 등-에

9 오쓰카 에이지, 『감정화하는 사회』, 리시올, 2021. p.278

견주어볼 때 충분히 설득력이 있다.

특히 그가 '작가의 죽음'을 예언한 이유는 유저(독자)들이 향유하는 문학의 개념이 바뀌었다는 데 있다. 오쓰카 에이지는 이전에 비하적 의미에서 '라이트 노벨'이라 부르며 구별짓기를 하던 순문학이 이제는 라이트 노벨의 장점을 취한 창작으로 순문학의 한 축을 지탱하고 있는 일본 문학계를 냉소한다. 그는 이 부분에서 유저(독자)들이 향유하는 문학의 개념이 바뀌었음을 지적한다. 그는 이러한 현실을 비추어볼 때, AI가 생성하는 감정, 문학에 익숙해진 유저들이 또다시 문학의 개념을 바꿀 공산이 크다고 주장한다. 정확히 말하자면, 그는 '문학의 죽음'이 아니라 '순문학(근대문학)의 죽음'을 선언한 것이다.

한편, 오쓰카 에이지가 순문학의 죽음을 선언한 것처럼 아즈마 히로키 역시 AI로 인한 문학과 사회의 변화가능성을 주장한다. 아즈마 히로키는 이미 그의 저서들에서 2000년대 이후의 디지털 기술의 발전이 "취향의 집적에 의한 데이터베이스의 조합으로 소비될 것"임을 주장한 바 있다. 이러한 그의 분석은 인간의 규범이나 의지에 기반을 두고 있는 정통문학-순문학-의 형태가 더는 유용하지 않다는 데 중점이 있다. 그는 정통문학은 디지털 기술과 AI에 의해 점점 그 형태를 달리할 것을 예측했다.

아즈마 히로키는 한 인터뷰에서 "인터넷이나 가상세계보다

실제 세계가 우연성이 높고 다양성을 가질 가능성이 더 크다”
고 말했다.[10] 그의 지적은 인간의 의도를 정확히 분석하고 예측하
는 방향으로 나아가고 있는 디지털 기술 사회를 통찰한다는 점
에서 유의미하다. 그는 오치아이 요이치의 ‘디지털 네이처(Digital
Nature)’에도 의견을 같이한다. 오치아이 요이치는 “우리가 눈이
나 귀로 파악할 수 있는 물리적 환경과는 별개로 데이터화되어
네트워크를 통해 접근하고(access) 분석되는 시대에, 디바이스를
통해서 세상을 지각하는 데이터 환경도 새로운 ‘자연(Nature)’으
로 인식하게 된다”고 주장한다.[11]

　　오쓰카 에이지, 아즈마 히로키, 오치아이 요이치 모두 AI로 인
해 인간이 세계-자연-를 인식하는 패러다임이 전환된다는 데 의
견을 같이한다. 그 결과가 “순문학의 죽음”이 됐든, “몽환적 상
상”이 됐든 말이다. 어쨌든 이들은 바뀐 세계의 인식을 인간들이
‘자연스럽게’ 받아들일 것이라는 데 동의했다. 더 나아가 아즈마
히로키는 ‘동물화’가 부정적인 것이 아니라 자연스러운 것으로
받아들여지는 사회의 도래도 예측했다.[12] 좋든 싫든, AI가 감정을

10　菅付雅信, 「東浩紀が"AIに期待しない方がいい"と話すワケ」, 2019.12.29.
　　(https://news.infoseek.co.jp/article/president_31859/)

11　菅付 雅信, 「東浩紀が"AIに期待しない方がいい"と話すワケ」, 2019.12.29.

12　아무래도 아즈마 히로키는 ‘디지털 네이처’와 ‘동물화’가 만연한 사회가 영 탐

주조하고 알고리즘이 민주주의를 결정하며, 동물화된 세계가 공공성을 구성할 것이다. 그런 사회에서 이제 작가는 "작품의 유일한 창작자가 아니라 텍스트를 생성하는 AI 시스템의 협력자가 될 것"이다.

이들의 주장은 많은 시사점을 던져준다. 그것은 AI로 인해 어떤 형태로든 인간이 세계를 인식하는 감각이 변할 것이라는 통찰이다. 그리고 인간은 변화된 세계를 담는 새로운 형태의 콘텐츠에서 다시 자신들만의 즐거움과 취향을 찾을 것이다. 거기에는 AI가 주도한다 해도 인간 개인의 의지와 의도도 일정 정도 포함되어 있다고 느끼기기에 인간은 만족할 것이다. 그것이 AI 시대의 세계이고, 감각이다.

감각은 변화한다. 스마트폰이 보급된 지 불과 몇 년 만에 인간은 스마트폰과 함께 사유하고 감각한다. 영화 <레디 플레이어 원>에서 스티븐 스필버그 감독은 현실세계와 가상세계의 중첩이 이루어진 세계에 놓인 인간의 감각을 포착했다. 스필버그는 영화에서 가상세계 '오아시스'에서의 죽음에 분노한 사람들이 현실과 가

탁치는 않지만, 그 역시 '동물화'가 자연스러운 세계로 인식되는 것은 더는 막을 수 없는 필연이라는 결론에 이른 것 같다. 그 고민 끝에, 그는 '동물화'에서 벗어나고 싶은 이들을 위한 대안공간인 '겐론(ゲンロン)'이라는 카페를 운영하고 있다.

상세계를 구분하지 못하는 여러 양태들을 재현했다. 그래서인지 오아시스의 제작자 '제임스 도너번 홀리데이'의 부고를 들은 소녀가 눈물을 흘리는 장면은 기괴함 마저 느껴진다. 도무지 인간적 연민으로 보이지 않기 때문이다. 영화적 상상력으로만 치부하기에는 이미 디지털 기술과 스마트폰의 보급이 인간의 감각을 빠른 속도로 바꿔나간 전력이 있다. 'GPT제로'는 당혹성과 간헐성을 무기로 생성형 인공지능에 대응한다. 이는 학습되지 않은, 혹은 구조에서 벗어난 인간의 영역을 전제로 한다. 그런데 AI가 상용화한 디지털 사회에서 인간이 AI가 도출한 결과값에 점차 익숙해지고 의존성이 강해진다면, 어느 순간 인간의 고유영역이라 믿었던 당혹성과 간헐성도 AI가 도출한 결과값이 될 수도 있다. 웹툰 플랫폼의 AI픽은 그 초기버전일 수 있다.

우리는 이제, 인간의 손을 거쳐야 하는 <파이돈>에 대하여 인간의 영역이 남아있다고 말하기보다는 'AI와 인간의 협업이 어떤 형태의 콘텐츠를 생산할 것인지', '콘텐츠와 유저 사이의 상호작용이 세계를 대하는 인식과 감각을 어떻게 변화시킬 것'인지, 이에 우리는 어떻게 대응해야 할 것인지를 고민하는 것이 과제로 남겨졌다.

AI로 인해 대두한 문제들

노벨AI(NovelAI), 미드저니(Midjourney), 달리2(DALL-E 2),
스테이블 디퓨전(Stable diffusion) 등 이미지 생성 AI가 대두하면서
가장 먼저 제기된 문제는 저작권이다. AI가 오픈소스를 활용해
타인의 일러스트를 '무단으로' 학습한 결과물을 생성하기 때문
이다. 저자의 허락 없이 불법으로 업로드된 이미지가 활용되는
것은 저작권 위반이다. 그런데 저자가 공개한 이미지라면 저작
권에 위배되지 않는다고 주장하는 이들도 있다.

하지만 저자가 이미지를 공개했더라도 AI가 학습하거나 이미
지를 생성하는 것까지 허용했는가는 별개의 문제다. 화풍을 베
끼는 것은 저작권에 위배되지 않는다는 현행법이 도리어 AI시대
에 창작권 침해를 조장하는 모순을 드러냈다. 현재로선 저작권
법을 피해갈 수 있을지 몰라도 윤리적인 문제까지 피해갈 수는
없다. 하지만 알고리즘에 의해 생성된 이미지에 나의 작품이 어
느 정도 관여됐는지 밝히는 것 또한 쉽지 않다.

또, AI의 도움으로 창작품을 생성했을 때 '작가는 누구인가'라
는 윤리적 문제가 발생한다. 2022년 8월, 미국 콜로라도 주립 박
람회의 디지털 아트 부문에서 1위를 차지한 '스페이스 오페라 극
장'이 미드저니를 활용한 작품임이 밝혀져 논란이 되었다. 이 작
품의 작가이자 게임기획자인 제임스 앨런은 제출 당시부터 "미

드저니를 활용한 제이슨 M.앨런"으로 AI와의 공동창작임을 명
시했다며, 항변했다. 하지만 이 사실이 알려지자 "첨단기술로 둔
갑한 표절", "창의성의 죽음" 등 거센 비판이 일었다. 이에 앨런
은 이 작품을 창작하기 위해 80시간을 넘게 소요했으며, 작품 기
획부터 이미지 변환까지 명령어를 입력하는 과정은 자신의 창의
적인 아이디어였다고 주장한다. 앨런은 AI를 도구로 사용한 설
계자의 기획에 방점을 둔 것이다.

이처럼 '작가는 누구인가'의 문제는 간단치 않다. AI를 도구로
만 인정할 것인지, 창작자로 동등하게 인정할 것인지를 비롯하
여 인간과 AI의 공동창작을 어디까지 허용할 수 있는가라는 문
제는 인간의 창의성, 더불어 예술을 어떻게 규정짓느냐는 철학
적, 미학적 물음으로까지 이어진다.

현행법상 저작권의 대상은 "인간의 사상 또는 감정을 표현한
창작물"로 제한한다. 한국저작권보호위원회는 "사상·감정이 없
는 AI 작품에는 저작권이 발생하지 않는다"고 규정한다. 그러나
AI기술 개발이 인간의 사상, 감정을 재현하는 데까지 목표를 두
고 있다는 점을 상기할 필요가 있다. 오쓰카 에이지는 AI가 인간
의 감정과 욕망을 구조화할 수 있어야 한다고 주장한다. 그가 창
작방법론에서 늘 주장하는 '이야기 구조론'처럼 인간의 복잡한
감정 상태를 구조화할 수 있어야 비로소 AI문학이 가능해진다고

도 말한다. 그런데 이에 대해서는 의견이 분분하다. 인간 감정과 뉘앙스의 복잡성을 AI가 표준화하지 못한다는 주장과 AI에 의해 인간의 감정도 재구성될 것이라는 주장이 맞서고 있다. 근대 이후 법질서, 정치, 사회, 문화적 상징체계가 AI로 인한 대변혁기를 맞이하고 있다. 이에 따른 새로운 고민이 필요한 시점이다.

한편, AI와의 공동창작임을 밝히지 않을 경우 그것을 어떻게 입증할 수 있는가의 문제도 남아 있다. 또한 AI가 만든 창작품의 저작권과 소유권의 문제도 난제 중 하나다. 알고리즘에 의해 학습된 결과물이므로 작가, 플랫폼, AI업체 등 여러 주체들이 복잡하게 얽혀 있기 때문이다.

AI는 창작권 외에도 소비문화에서도 심각한 문제를 야기한다. AI전문가들은 이미지 생성 AI가 오류를 일으키는 이유 중에 하나로 '편향성(bias)'을 들고 있다. 편향성(bias)이란 '측정값 또는 추정량의 분포 중심(평균값)과 참값과의 편차'를 일컫는다.[13] 즉 AI에 입력되는 데이터는 인간이 선택하고 결정하기 때문에 누가 어떻게 사용하느냐에 따라 편향된 알고리즘의 값이 나올 수밖에 없다. 편향성과 관련해 현재 가장 화제가 된 것은 AI가 인종차별적이고 성차별적 편향성을 지닐 수 있다는 연구결과다.

13 월간전자기술 편집위원회, 『전자용어사전』, 성안당, 1995(네이버 지식백과 참조)

'ACM FAccT'를 통해 발표된 연구에 따르면, AI는 여성보다는 남성을, 흑인보다는 백인을 선호해 인간을 선별, 인종 등에 따라 선입견을 가지고 선택했다.[14] 웹툰에서의 단적인 예로 현재도 ChatGPT는 '웹툰'에 관한 작품 정보를 서양의 'Web-Comics'로 제공하며 상당한 오류를 산출한다. 2023년 2월, ChatGPT가 2021년 9월까지의 정보만을 도출할 수 있다고 해도 웹툰은 이미 그 이전부터 글로벌 비즈니스의 모델이 되었다는 점에서 정보의 편향이 발생했다고 할 수 있다.

한편, 시미즈 료는 그의 또 다른 글에서 이 문제를 '문화적 편차에 따른 오류'로 지적하고 있다. 그는 '일본적 풍경'이라고 했을 때, "일본인과 서양인이 보는 문화적 차이, 또 아시아 각국에 사는 사람들이 보는 차이"가 편향성의 문제를 만든다고 주장한다.[15] 현재 ChatGPT가 전적으로 서구의 관점에서 정보를 제공하는 것이 이에 해당한다. 즉 기술과 데이터의 패권을 누가 쥐고 있는가에 따라 창작과 향유에 어떤 결과를 초래할 것인지에 대한 우려가 깊어졌다.

14 윤영주, 「'범죄자' 찾으라고 하자 '흑인 남성' 지목한 AI」, <AI타임스>, 2022.7.9.
15 清水亮, 「世界を変えるAI - AIは日本のテレビから何を学ぶか？」, <ITmedia NEWS>, 2023.1.23

참고문헌

신문·잡지 자료

심재석, 「AI가 쓴 글을 구별하는 프로그램이 등장했다」, <Byline Network>,
　　2023.1.10.

윤영주, 「'범죄자' 찾으라고 하자 '흑인 남성' 지목한 AI」, <AI타임스>, 2022.7.9.

정한교, 「재담미디어, 이현세 작가와 만화·웹툰 제작 돕는 AI개발한다」, <인더
　　스트리뉴스>, 2022.10.29.

清水亮, 「AIでどこまでできる？　絵心のないプログラマーが「ChatGPT」と
「作画AI」でマンガを描いてみた」, <ITMEDIA>, 2022.12.9.

「AIにマンガは描けるのか。現代版"手塚マンガ"を生んだ前例なきプロジェ
　　クト」, <NewsPick>, 2020.2.26.

菅付雅信, 「東浩紀が"AIに期待しない方がいい"と話すワケ」, 2019.12.29

논문 및 단행본

오쓰카 에이지, 『감정화하는 사회』, 리시올, 2021.

월간전자기술 편집위원회, 『전자용어사전』, 성안당, 1995(네이버 지식백과 참조)

플랫폼 자본주의와
노블코믹스

1장 노블코믹스의 신화

글로벌 시장 진출 본격화

한국콘텐츠진흥원은 2018년 만화산업의 매출액 규모가 1조를 넘어섰다고 발표했다.[1] 2015년 1월, KT경제경영연구소가 발표한 보고서에서 2020년에 1조원 시대가 도래할 것이라고 발표했던 것보다 앞당겨 실현된 것이다.[2] 그리고 이는 웹툰의 해외시장 진출이 본격화되면서 가능했다. 웹툰 산업 관련 논문이나 한국콘텐츠진흥원의 보고서에서 해외 진출에 관한 연구가 본격적으로 등장한 것도 이 즈음이다.

물론 네이버와 카카오는 웹툰이 안착되던 2010년대 초반부터 꾸준히 해외 진출을 모색했다. NHN 엔터테인먼트는 일본 자회사인 NHN Comico를 2013년부터 운영했다. 코미코는 일본 만화업계가 '만화문법 고도화의 역설'로 인해 시대변화 흐름에 제

1 한국콘텐츠진흥원, 『2019 콘텐츠산업통계조사보고서』, 2019.1.

2 KT경제경영연구소, 「웹툰 플랫폼의 진화와 한국 웹툰의 미래」, 2015.1.

대로 대응하지 못한 공백 상황에서 웹툰 포맷으로 독자 유입에 성공했다. 또한 양질의 오리지널 콘텐츠를 무료로 서비스함으로써 독자를 확보하였으며, 기존 일본 만화가 등단 방식과 다른 시스템인 자체 만화인력 양성프로그램을 운영하는 등 현지화 전략에 성공했다.[3] 그 이듬해인 2014년 10월에는 네이버의 일본 자회사인 라인이 일본 출판만화의 전자책 서비스를 제공하는 라인망가 플랫폼을 출시하는 등 네이버는 한국에서 성공한 웹툰 생태계 비즈니스 모델을 세계 만화시장의 절반을 차지하는 일본에 수출함으로써 만화생태계의 새로운 대안을 구축했다. 그 후 '라인망가'를 통해 <노블레스>, <신의탑>, <갓 오브 하이스쿨> 등 오리지널 웹툰 60여 편을 일본에 서비스해 새로운 만화 모델을 제시했다. 다음카카오는 <은밀하게 위대하게>, <호구사랑>, <마녀>, <어게인> 등 약 50여 편의 작품을 미국 주력 플랫폼인 타파스틱(현재 'Tapas'로 변경)과, 중국의 최대 플랫폼인 텐센트 등에 연재하면서 한국 만화 시장의 해외진출을 점진적으로 넓혀갔다.[4] 이러한 노력이 정점을 이룬 것은 '노블코믹스'의 성공 가능성이 가시화된 2016년을 전후한 시기였다. <왕의 딸로 태어났다

3 한국만화영상진흥원, 『해외 만화시장 조사연구』, 2017.12. p.7.
4 류유희·이승진, 「한국웹툰의 수출입시장분석을 통한 발전방안 연구」, 『만화애니메이션연구』 42호, 2016.3. pp.110-111.

고 합니다>가 중국 플랫폼 '텐센트 동만(腾讯动漫)'에서 한 달 만에 1억 뷰를 달성하며 유료 웹툰 분야 1위에 올라선 것을 시작으로, 2017년 1월에는 <황제의 외동딸>이 또다시 한 달 만에 1억 뷰를 기록했다.

이러한 성공은 이전에는 없던 '노블코믹스'의 신화를 탄생시켰다. 노블코믹스는 웹소설을 IP로 한 새로운 비즈니스 모델을 제시했다. 노블코믹스는 웹툰을 글로벌 콘텐츠로 각인시키는 동시에 웹툰 산업이 고도성장기로 진입하는 데 결정적인 역할을 했다. 카카오페이지와 네이버는 이미 웹소설로 인기를 끌었던 <달빛조각사>, <이세계의 황비>, <김 비서가 왜 그럴까>(2016), <버림받은 황비>, <그녀가 공작저로 가야 했던 사정>(2017, 이상 웹툰 연재년도) 등의 작품들을 웹툰화하는 '노블코믹스' 사업을 본격화했다. 이들은 사내독립기업인 CIC(Company-In-Company)를 설립해 플랫폼 자체적으로 노블코믹스 사업에 주력했다. 일찌감치 웹소설 사업을 전망했던 네이버는 2015년 웹툰사업부문을 '네이버 웹툰&웹소설CIC'로 전환했고, 2017년엔 '네이버 웹툰주식회사'로 분사했다. 카카오는 '다음웹툰'과 '카카오엔터프라이즈'가 여러 차례의 CIC로 분사한 이후, 2020년에는 '노블코믹스컴퍼니'를

별도 운영했다.[5] 이처럼 '노블코믹스'는 플랫폼의 기획과 전략에 의해 만들어진 장르였다. 이는 플랫폼의 필요와 마케팅, 그리고 시장의 수요가 만들어낸 장르로, 웹툰산업이 플랫폼 중심의 생태계이자 자본주의적 매체임을 보여주는 대표적 사례다.

노블코믹스는 픽코마, 라인망가 등 카카오페이지와 네이버의 플랫폼 사업이 현지화하는 데도 크게 기여했다. 수많은 성공사례 중에서도 오늘날 기념비적인 작품으로 꼽는 것은 단연코 <나혼자만 레벨업>이다. 2016년 7월부터 연재를 시작한 동명의 웹소설을 2018년 노블코믹스로 공개하자 국내에서 폭발적인 반응이 일어났다. 이 반응은 해외로도 이어졌다. '만화 강국' 일본에서는 단숨에 랭킹 1위를 차지하며 천문학적인 수익을 벌어들였고, 독일, 브라질, 북미 시장을 비롯해 전 세계 17개국에 수출하는 웹툰계의 '레전드'가 되었다.

노블코믹스를 계기로 플랫폼사들은 웹툰산업을 '기술기반'에서 'IP(Intellectual property)를 핵심으로한 스토리' 시장으로 전환했다. 이미 웹소설 시장의 잠재성을 확신한 에이전시들은 검증된 웹소

5 박현준, 「사내벤처와 다르다⋯네이버·카카오 이끄는 'CIC'」, <뉴스토마토>,
 2020.4.2. 네이버와 카카오웹툰이 거대플랫폼화될수록 이들 플랫폼의 CIC설
 립 및 분사, 인수합병 과정은 여러 차례에 걸쳐 진행된다. 뉴스토마토의 기사
 는 카카오웹툰의 분사과정을 상세히 언급하고 있다.

설을 바탕으로 웹툰을 함께 창작하는 스튜디오 방식으로 바꿔 시
장의 소비를 주도하는 데 주력했다.[6] 플랫폼사들은 직접 생산을
하지는 않지만, 생산자를 조직하고 기획, 마켓팅하는 등 웹툰 생
태계를 조직하는 데 적극적으로 가담했다. 이 시기에 성장국면
에 접어든 웹소설 시장은 노블코믹스와 함께 동반 성장의 판로를
개척할 수 있었다. 게다가 코로나 팬데믹을 기점으로 웹콘텐츠
의 수요가 폭발적으로 증가하자 웹소설의 시장규모 역시 더욱 확
대될 것으로 예상했고, 이는 적중했다. 에이전시들은 문자텍스트
위주의 웹소설을 노블코믹스로 제작해 해외시장을 선점했다. 문
체의 로컬리티와 트렌드가 빠르게 변화하는 웹소설 시장의 특성
상 번역의 한계와 문화적 특수성이 존재하기 때문에 문자텍스트
를 시각화한 노블코믹스 시장은 동반상승할 수밖에 없었다.

　따라서 제작비용이 다소 높더라도 웹소설 보다 번역이 수월
하고, IP를 시각화함으로써 직관적 소비가 가능한 웹툰 제작이
현재도 지배적이다. '웹소설의 웹툰화'(노블코믹스)는 작품의 생명
력을 연장한다는 측면에서도 수익구조를 창출하는 또 다른 창구
가 되기도 한다. 2010년부터 웹소설 플랫폼 '조아라'에 연재했던
<버림받은 황비>는 카카오페이지 웹소설을 거쳐 2017년 노블코

6　　서은영, 「로맨스 판타지 웹툰의 부상과 재현:#서로판, #영애물, #집착남물을
　　　중심으로」, 『애니메이션연구』 15⑶, 2020.9, pp.98-99.

믹스로 제작되었고, 2023년에도 서비스중이다. 이 작품은 페미니즘 이슈로 소비자들이 문제를 제기하고 항의하기 전까지 국내 인기작으로 종종 상위 랭크되었다. 게다가 현재까지도 해외시장에서는 노블코믹스로 여전히 향유하고 있으며, 픽코마에서는 2022년까지도 상위에 랭크되었다.

노블코믹스 시장에서는 소비자들이 웹소설과 노블코믹스를 모두 읽거나 구매하는 선순환적 소비가 자발적으로 수행되고 있다. IP자체를 상품으로 소비하는 향유문화는 수익구조에 안정을 꾀하고 다른 매체 간의 시너지 효과를 창출하는 데 유효하다. 이들을 중심으로 드라마, 영화, 게임, 출판에 이르기까지 다양한 사업으로 확장되는 사례들이 늘어나는 이유이기도 하다. 여기에는 세계관을 공유하며 스토리월드를 구축하는 작품에서부터 미디어 믹스, 스핀오프(spin-off)에 이르기까지 IP를 중심으로 한 확장과 무한증식되는 생산전략을 구축해 가고 있다. 이는 다시, 소비문화에 영향을 끼쳐 소비자의 향유를 새로운 질서로 이끌기도 한다.

최근 웹툰 시장은 노블코믹스 시장과 비(非)노블코믹스-이를 '오리지널 웹툰'으로 칭한다- 시장으로 양분되어 있다고 해도 과언이 아닐 정도로 노블코믹스의 영향력은 막강해졌다. <나 혼자만 레벨업>(2018)과 <전지적 독자 시점>(2020)처럼 대중성과 작품성 면에서 모두 좋은 평가를 받는 작품도 등장했다. <SSS급 죽

어야 사는 헌터>(2020), <레벨업 못하는 플레이어>, <나 혼자 만 렙뉴비>, <화산귀환>(2021), <언니, 이번 생은 내가 왕비야>, <버 림받은 왕녀의 은밀한 침실>, <데뷔 못하면 죽는 병 걸림>(2022, 이상 웹툰 연재 시작 년도) 등 노블코믹스 작품들이 주요 플랫폼에서 상위에 랭크되는 경우가 빈번하다. 이제, '웹소설의 웹툰화'(노블 코믹스)는 시장의 한 생산방식으로 완전히 안착했다.

IP선점과 플랫폼 생태계 강화

노블코믹스의 성공은 플랫폼을 구심점으로 한 웹툰 생태계를 더욱 강화하는 방향으로 나아가고 있다. 플랫폼은 막강 한 데이터패권을 이용해 웹툰·웹소설 소비자의 데이터를 확보하 고, 이를 판매에 유리한 비즈니스 모델로 만들어 소비자의 취향 을 주조한다. 이로써 노블코믹스는 웹툰 산업을 플랫폼 중심으로 재조직하는 데 유효하다. 일례로 카카오페이지의 'AI키토크'- 이 후, 'AI유저반응'으로 변경되었다-는 플랫폼 주도의 기획, 상품 화와 이를 활용한 소비문화 구축의 성공사례를 잘 보여준다.

2019년 도입된 'AI키토크'는 작품을 이용하는 유저들의 반 응을 분석해 연관성 높은 단어를 제시하고 작품의 특성을 규정 한다. 그에 따라 유저들은 그들의 취향에 맞는 작품을 추천받도

록 설계되었다. 예를 들어 <그녀가 공작저로 가야 했던 사정>의 AI PICK에서 제시된 유저의 반응 중 "찐사랑인", "미쳐날뛰는", "쏘스윗한"을 클릭해 "작품 검색하기"를 누르면 유저가 선택한 취향과 연관성이 높은 순으로 작품을 추천받는다. 플랫폼이 개별 유저의 취향에 맞춰 큐레이션을 함으로써 소비자의 편의성, 효율성, 직관성을 고려한 맞춤서비스를 제공한다.[7]

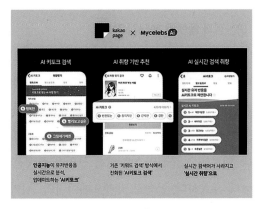

카카오페이지의 AI키토크(마이셀럽스 제공)
(http://www.gvalley.co.kr/news/articleView.html?idxno=567090)

7 2023년 현재, 카카오페이지에서는 이 서비스를 더 이상 제공하지 않고 있다. 현재는 개별 작품의 '테마키워드'를 제공하고, '인기검색어'를 노출하는 정도의 간략한 서비스를 제공 중이다. 여기에서는 웹툰 플랫폼에서 한때 운용·제공되었던 서비스를 기록해두는 차원에서 논의를 전개했다.

레진코믹스 취향설정

AI유저반응은 기존의 장르물의 관습으로 작품을 규정하거나 한계짓지 않는다. 웹소설과 노블코믹스에서 소비되는 이야기는 기존 스토리 구조의 패턴들을 반복하면서도 더욱 세분화되어 새로운 패턴들을 만든다. 이때 '패턴화'는 '관습에 의한 패턴화'와 '유저의 취향에 의한 패턴화'로 구분할 필요가 있다. 즉 '관습에 의한 패턴화'는 정통 장르물에서 발견되는 것으로 반복을 통해 공유된 장르 관습을 의미한다. 일종의 역사성을 지니며 축적된, 학습된 장르관습이다. 이는 판타지 소설, SF, 로맨스와 같이 오랜 시간 하위문화의 일종으로 읽어온 전통적인 장르창작법에서 자주 다뤄진다.

그런데 이 패턴의 구조를 그대로 웹소설에 적용하기는 쉽지 않다. 장르 관습을 따른다기에는 한 작품 내에서도 패턴이 자주 변주되기 때문이다. 이는 웹소설이 여러 해시태그의 조합으로 이루어진 분절된 단위구조의 스토리텔링을 패턴화하기 때문이다. 이것은 해시태그(#)로 상용화되어 플랫폼의 전략에 따른 '유저의 취향에 의한 패턴화'로 적용된다. 장르물의 관습을 이어 받으면서도 취향으로 결정된 요소들의 결합, 즉 소비자의 요청에 따라 훨씬 세분화되고 복잡해진 패턴이라는 특징을 지닌다. 따라서 웹소설의 스토리는 이전의 장르 관습보다 더 다양한 패턴화로 확장되고 무한증식된다.

여기에는 소비자 취향의 데이터베이스가 '유행하는' 패턴을 만들기 때문이다. 전통적인 하위문화의 양산형 시장이 플랫폼 생태계에 의해 비주류문화에서 주류문화로 넘어오면서 더욱 복잡한 양상을 띠게 되었다. '관습에 의한 패턴화'는 오랜 전통과 역사 속에서 장르 관습이 축적되어왔고 이를 변주하며 장르관습을 향유한다면, '취향에 따른 패턴화'는 시차를 두지 않고 '잘 팔리는 해시태그' 위주로 빠르게 소비되는 시장이라는 점에서 차이가 있다. 이는 필요에 따라 기존 장르의 관습을 수용하면서도 해체하기도 하고, 유행하는 해시태그에 따라 조합함으로써 새로운 양산형들을 만들어낸다. 따라서 양산형들이 기존의 장르물과

다른 점은 해시태그 조합에 따른 경우의 수가 방대하고 일회적이며, 유통기한이 짧다.

아즈마 히로키가 포스트 모던 시대의 소비문화를 설명하면서 오타쿠들의 스노비즘을 넘어 "단순하고 즉물적인 약물의존자의 행동원리"로 분석한 것은 탁월하다.[8] 그의 말대로 "뭔가 새로운 요소가 발견되면 캐릭터나 이야기의 대세는 금방 변해버리고 또 여러 요소를 순열조합함으로써 유사한 작품이 생산"[9]되며 이야기 소비가 일어나고 있기 때문이다. 결국 웹소설과 노블코믹스는 이야기의 구조와 함께 취향에 따른 데이터베이스의 조합이, 그리고 이 조합으로부터 확장성을 가질 수 있는 IP(지적재산권)의 확보가 작품의 성패를 결정짓는다. 따라서 이 데이터베이스를 독점할 수 있는 플랫폼의 권력은 콘텐츠 산업의 독식을 초래할 것은 자명하다.

플랫폼이 유저의 정보를 이용해 호응이 높은 작품만을 생산해냄으로써 다양성이 훼손되는 경향으로 나아갈 수 있다는 문제도 지적가능하다. 일종의 양산형 작품들의 생산은 웹툰산업을 기형적 형태로 이끌 가능성이 커졌다. 콘텐츠 시장에서는 소위

8 아즈마 히로키, 『동물화하는 포스트모던』, 문학동네, 2007, pp.150-152.

9 아즈마 히로키, 『동물화하는 포스트모던』, 문학동네, 2007, p.151.

'잘 팔리는 작품'을 위주로 한 양산형 작품들의 생산이 관례이긴
했지만, 플랫폼은 이것을 더욱 강화함으로써 소비를 조장하고
생태계를 왜곡, 파괴시킬 수 있다. 이 구조 안에서 장르의 편중화
가 심화되고, 유사한 세계관의 반복과 (취향에 의해)패턴화된 이야
기 구조의 소비가 이뤄지고 있다는 점에서 웹툰 시장 내에서 노
블코믹스 시장은 이미 기형적 생태계를 배태했다고 할 수 있다.

이와 같은 노블코믹스는 디지털 미디어 사회에서 발생하는
'알고리즘형 통치'의 대표적 사례다. 이시다 히데타카는 질 들뢰
즈의 '통제사회'의 개념을 들어 플랫폼 내에서 이루어지는 디지
털 소비가 사람들을 감시하고 통제하며 규율화하는 '알고리즘형
통치'를 이룬다고 말한다.[10] 소비자 입장에서는 알고리즘에 의해
큐레이션된 정보 안에 갇히게 됨으로써 그 안에서 소비가 이루
어지는 '필터버블'이 발생하지만, 정보의 과잉화, 집적화로 인해
대응하기 쉽지 않다. 이렇게 되면 소비자의 취향도 편중될 가능
성이 커진다.[11] 노블코믹스의 보다 촘촘한 "알코리즘형 통치"로

10 이시다 히데타카 저, 윤대석 역, 『디지털 미디어의 이해』, 사회평론, 2017.
 pp.151-153. 라나 포루하는 이에 더 나아가 알고리즘형 통치는 구글, 페이스북,
 아마존, 지멘스, 우버와 같은 플랫폼들의 정보 독점과 지배전략에 의해 사실상
 이 구조를 벗어날 수 없는 플랫폼 제국주의까지 이르렀다고 주장한다. (라나 포
 루하 저, 김현정 역, 『돈 비 이블, 사악해진 빅테크 그 이후』, 세종서적, 2020 참조)
11 카카오웹툰과 카카오페이지, 네이버와 네이버시리즈 유저 집단의 연령대, 성

노블코믹스를 읽는 유저들은 충성심을 더욱 강요받는 구조에 놓일 수밖에 없다.[12] 따라서 '유행하는 패턴'에 의해 주도되는 노블코믹스 시장은 소비자와 관련된 데이터를 그대로 적용할 자본과 데이터 권력을 가진 플랫폼이 이를 다른 매체로 전환했을 때 성공확률이 높아질 수밖에 없다. 이 지점에서 다시, 플랫폼이 웹 콘텐츠를 독식하는 구조를 목도하게 된다.

플랫폼이 독점한 생태계에서 플랫폼의 전폭적인 지원과 데이터를 공유한 에이전시와 1인 창작자는 그렇지 못한 창작자에 비해 작품을 생산, 유통하는 데 훨씬 유리한 입지에 놓인다. 네이버 시리즈의 <하렘의 남자들>은 플랫폼의 전폭적 투자와 마케팅 전략의 대표적인 사례다. 2020년 3월 1일부터 네이버에 연재 중인 로맨스 판타지 웹소설 <하렘의 남자들>은 서예지와 주지

별, 취향, 특성 등을 분석해 웹툰 산업의 생태계를 밝히는 작업이 반드시 수행되어야겠지만, 플랫폼사가 정보 공유 및 공개에 협조하지 않으면 연구가 이뤄지기 힘든 것이 현실이다.

12 디지털 미디어 사회에서 인간의 커뮤니케이션이 자신들의 관심사, 취향, 견해 등에 의해 알고리즘에 적용되어 이뤄진다는 것은 여러 학자들에 의해 주장되어 왔다. 이시다 히데타카는 디지털 미디어 사회가 "누구도 감시하지 않지만, 결과적으로 모든 사람이 감시받고 행동이 추적되며 집단적으로 규율화된" "알고리즘형 통제사회"로 진단했다.(이시다 히데타카, 앞의 책, p151) 엘리 프레이저 역시 이러한 특성에 기반하여 플랫폼에 의해 개인의 취향과 편견을 강화하는 '필터버블(Filter Bubble)'을 주의할 것을 강조했다.(엘리 프레이저 저, 이현숙·이정태 역, 『생각 조종자들』, 알키, 2011 참조)

훈을 광고모델로 기용하며 폭발적인 화제를 불러일으켰다. 네이
버는 드라마 <사이코지만 괜찮아>에서 소시오패스 역할을 했
던 서예지와 모성본능을 자극하며 퇴폐미를 발산하는 배우 주지
훈을 광고모델로 기용해, 두 배우와 작품속 캐릭터의 케미가 어
울린다-일명 '싱크율이 높다'-는 호평으로 화제가 되었다. "그래
서 우선 내 후궁들부터 들이기로 하였다. 시작은, 한 다섯 정도"
라는 서예지의 멘트와, "후궁이 되겠습니다. 제가 후궁이 되어서
아양이라는 걸 한번, 떨어보지요"라는 주지훈의 멘트는 소비자
들에게 익숙치 않은 '역하렘물'에 호기심을 자극하고, 신규 소비
자를 유입하는데 효과적이었다.[13]

　　또한 유튜브, 지상파TV를 통한 지속적인 광고 노출, 연휴 동
안 전편 무료보기라는 파격적인 마케팅은 웹소설 <하렘의 남자
들>의 인기를 견인하는 데 한몫했다. <하렘의 남자들>은 광고
공개 이후 웹소설 누적 다운로드 수가 약 270만에서 약 1500만
으로 5배가량 급증했고, 광고는 680만 뷰를 기록하며 유튜브 '인
급동'(인기 급상승 동영상)에 진입했다.[14] 이렇게 유입된 웹소설의 팬

13　　2023년 사례로는 네이버 웹툰 <언니 이번생엔 내가 왕비야>를 들 수 있다. 탑
　　　스타 수지를 내세운 광고는 TV, YOUTUBE, 인스타그램을 비롯하여 MBC <
　　　뉴스데스크> PPL에 이르기까지 전폭적인 마케팅을 펼치고 있다.
14　　노규민, 「주지훈×서예지 '하렘의 남자들', 다운로드 5배 증가…직접 밝힌 출연

덤은 동일작의 노블코믹스로 유입되었고, 웹소설, 노블코믹스 모두 높은 인기로 고수익을 창출했다.

이처럼 플랫폼이 데이터 분석을 통해 성공가능성이 높은 IP를 기획, 선점하고, 적극적으로 생산과 마케팅, 유통에 개입하면 작품은 유리한 입지를 점할 수 있다. <템빨>, <나혼자만 레벨업>, <전지적 독자 시점>과 같이 인기 있는 IP를 선점한 플랫폼은 적극적인 마케팅 지원뿐 아니라 노블코믹스, 영상제작 CIC까지 전담하고, 자사 계열의 해외법인과 플랫폼을 통한 유통까지 관할하며 IP를 중심으로 한 미디어믹스 시장을 독점해가고 있다. 플랫폼은 어느새 콘텐츠의 '제국'이 되고 있다.

소감」, <10asia>, 2020.10.15. 2020년 12월에는 누적다운로드 수 2140만을 기록했다.

참고문헌

신문·잡지 자료

한국만화영상진흥원, 『해외 만화시장 조사연구』, 2017.12.

한국콘텐츠진흥원, 『2019 콘텐츠산업통계조사보고서』, 2019.1.

KT경제경영연구소, 「웹툰 플랫폼의 진화와 한국 웹툰의 미래」, 2015.1

박현준, 「사내벤처와 다르다…네이버·카카오 이끄는 'CIC'」, <뉴스토마토>, 2020.4.2.

남혜현, 「[IT TMI] 카카오페이지는 왜 노블코믹스에 관심을 갖나」, <Byline Network>, 2019.12.5.

노규민, 「주지훈×서예지 '하렘의 남자들', 다운로드 5배 증가…직접 밝힌 출연 소감」, <10asia>, 2020.10.15.

논문 및 단행본

류유희·이승진, 「한국웹툰의 수출입시장분석을 통한 발전방안 연구」, 『만화애니메이션연구』 42호, 2016.

서은영, 「로맨스 판타지 웹툰의 부상과 재현:#서로판, #영애물, #집착남물을 중심으로」, 『애니메이션연구』 15(3), 2020.

아즈마 히로키, 『동물화하는 포스트모던』, 문학동네, 2007.

이시다 히데타카 저, 윤대석 역, 『디지털 미디어의 이해』, 사회평론, 2017.

라나 포루하 저, 김현정 역, 『돈 비 이블, 사악해진 빅테크 그 이후』, 세종서적, 2020.

엘리 프레이저 저, 이현숙·이정태 역, 『생각 조종자들』, 알키, 2011

2장 노블코믹스의 이야기 소비방식

유저(User): 독자와 플레이어 사이에서

눈치 빠른 독자라면 이 책에서 웹툰을 읽는 이들을 '독자' 대신 '유저'로 명명했던 것에 의문을 품었을지도 모르겠다. 과잉 해석의 위험에도 불구하고 나는 이미 몇 년 전부터 이들을 기존의 독자들과는 다른 지점에서 구분해야 한다고 주장해 왔다. 그러나 딱히 적합한 용어를 찾지 못했고, 다소 과격할 수도 있는 '유저'라는 단어를 사용했다.

특히 노블코믹스의 유저들은 기존의 만화 독자나 오리지널 웹툰을 접하는 대중 소비자와도 또다른 성질을 지닌다. 그들은 '오타쿠', '덕후'는 아니지만, 그렇다고 웹툰 시장 내에서도 '대중적'이라 할 만큼 보편적이지도 않다. 상당히 코어하면서도 팬덤 속성이 강하다. 그들은 기꺼이 유료결제를 하거나, '기다무'(기다리면 무료), '매열무'(매일10시무료), '삼다무'(3시간마다 무료) 등으로 자신의 시간을 투자하며, 캐시 이벤트에도 적극 참여한다. 그리고 이를 다시 노블코믹스에 투자한다. 한번 소비한 작품이 미디어믹스 되거나 스핀오프 되면 재향유와 상품 구매로 이어진다. 마

치 굿즈를 소비하듯 동일 IP의 웹소설, 웹툰, 영화, 드라마, 출판물 등을 소비하는 순환소비가 이루어진다. 게다가 타겟 연령을 차별화한 동일IP의 재향유도 흔히 발생한다. 자신이 소비한 '15세 연령가'의 웹소설이 '19세 꾸금'으로 재탄생할 경우, 유저들은 이 역시 구매한다. 이미 작품을 읽어 내용을 알고 있지만, 각기 다른 버전의 향유를 통해 특정IP를 더 깊이 감상하려는 속성을 띤다.

이러한 현상은 #아이돌물과 #BL물에서 더욱 뚜렷하게 나타난다. #아이돌물은 실제 아이돌 팬덤과 매우 흡사한 행동양상을 띤다. <데뷔 못 하면 죽는병 걸림>의 유저들은 작품 속에 나온 음원을 창작하여 유튜브나 사운드클라우드 등에 업로드하는 2차창작을 하고, 이를 적극 소비한다. 등장인물의 팬카페, 트위터 등에서 응원글을 달거나, 소설 속 아이돌의 생일카페를 개최해 투어를 진행한다. #BL물도 유사한 양상을 띤다. #BL물의 유저들은 더 나아가 작품 속 동성커플의 커플링 카페를 열어 청첩장과 웨딩케이크를 재현함으로써 가상세계를 실제 현실에서 구현한다. 동인문화의 적극적 소비가 노블코믹스 시장 활성화와 맞물려 진화된 양태들로 표면화한 것이다. 여기에는 '이세계 아이돌'과 같은 버추얼 기술실현으로 인한 인식의 확장도 콘텐츠 향유의 새로운 패러다임 전환을 불러왔다. 이제, 전통적인 독자개

념으로는 이들을 포섭하기 어려워졌다.

　노블코믹스 시장에서 유저들의 취향은 해시태그(#)화 된다. 유저들의 취향의 조합들이 우선으로 고려되면서 노블코믹스는 작품의 성격을 해시태그(#)로 규정하고, 이 과정에서 장르관습은 밀려난다. 노블코믹스의 유저들은 오리지널 웹툰 소비자들이 작품을 선정할 때 접하게 되는 정보량보다 훨씬 많은 정보들에 노출되어 있다. 섬네일이나 작품소개는 기본이고, 캐릭터, 그림체, 유저반응, 스토리, 분위기 등을 자신의 취향에 따라 검색, 선택한다. 노블코믹스 시장에서는 이 선택된 조합의 결과로서 작품이 선택되기도 한다. 따라서 노블코믹스를 읽는 이들은 자신의 취향을 분절하고 조합함으로써 자신도 모르게 이야기의 구조에 참여하게 된다. 마치 게임을 하는 플레이어(Player)들처럼.

　그렇다고 취향의 조합과 반영, 적극적 소비 과정이 유저들을 온전히 능동적인 향유로 이끄는 것은 아니다. 오히려 '능동적이라고 착각하는'이 적합하겠다. 그럼에도 노블코믹스를 읽는 이들을 '독자'가 아니라 굳이 '유저'라고 칭하는 것은 그들이 자신이 원하는 이야기를 선택하는 행위의 과정을 체험하기 때문이다. 이는 게임을 진행하는 플레이어들이 게임시스템에 갇혀 있는 것과 유사하다. 이 지점에서 게임은 플레이어들에게 '어떤 경험을 줄 것인가'가 중요하듯 노블코믹스도 마찬가지다. 그리고

적극적인 자본과의 교환, 혹은 자신도 인지하지 못한 채 행하고 있는 부불노동을 통해 자신의 선택, 혹은 취향이 상품의 가치를 환원한다는 소비과정도 이야기 향유의 과정 중 경험할 수 있는 즐거움을 제공한다. 어차피 유저는 플랫폼의 시스템 내에 갇혀 마케팅의 제물이 될지라도 자신의 취향에 따라 작품을 선정한다고 '믿는다'. 또한 어떤 방식으로든 이 과정에서 그들이 선택한 데이터베이스들은 플랫폼의 비즈니스 모델을 만들어내는 데 기여한다.

게임판타지에서 리얼리티를

노블코믹스 시장에서도 대세를 이루고 있는 것이 바로 게임판타지 장르다. 그런데 만약 독자가 유저라면, 그들은 게임판타지 속에서 무엇을 읽고/하고 있는 것일까. 그리고 우리는 이것을 '판타지'로만 한정지어 이야기할 수 있을까.

이 의문의 출발에는 2021년 여름을 뜨겁게 달구었던 '메타버스'의 출현에 있었다. 가상세계로만 여겨졌던 상상들이 기술발전에 의해 실현되고 있다는 점에서 실감의 문제로 한층 더 다가왔기 때문이다. "향후 5년간 다양한 헤드셋이 저렴한 가격으로 등장하고, 무거운 3D연산을 지원하는 칩이 등장하면서 (…) 향후

20년간 메타버스는 우리 사회를 지배할 것"[1]이라는 전문가의 예측들은 '공상과학만화의 현실화'의 기대감을 높였다. 우리는 현재, 가상현실과 실제현실의 융합이 더는 '공상'이 될 수 없는 세계, 그리고 그것이 이미 실현되었고, 또 앞으로 실현 가능하다고 믿는, 일종의 세계에 대한 패러다임의 전환과 확장이 이루어진 시대에 서 있다.

이는 게임판타지 장르를 마냥 '판타지'로만 볼 수 없는 이유다. 게임판타지 장르의 새 장을 연 <소드아트온라인>은 판타지와 SF의 중첩을 잘 보여준다. 이 작품은 일본의 대표적인 라이트노벨(ライトノベル, Light Novel)로 2001년부터 연재를 시작했고, 20년 넘게 창작과 향유가 진행중이다. 그 사이, <소드아트온라인>에 등장했던 VR기기들-풀다이브형 VR기기인 너브기어, 어뮤스피어, AR기반의 오그마- 은 VR게임이 없던 시대에 탄생해 그것의 실현이 가능한 세계를 목표로 하는 오늘에 이르렀다. 마술적 환상의 세계가 더는 판타지일 수만은 없는 세계 속에서 게임판타지 장르는 판타지와 SF의 중첩을, 그리고 그것을 주로 소비하는 MZ세대들은 게임판타지에서 또 다른 세계를 경험하며 현실

1 김재석, 「[지스타2021]"메타버스가 뭔데?" 전문가들이 대답한다」, <THIS IS GAME>, 2021.11.21.

의 문제를 대입한다.

그렇다면 유저들은 게임판타지 세계에서 어떻게 실감의 가능성을 열고 있을까. 우선 자신의 능력을 수치화해서 객관적 지표로 보여주는 스탯창은 스마트 미러 기술과 닮아있다.[2] 게임 판타지 속 스탯창은 나의 신체와 기계가 유기적으로 연결된 트랜스휴먼을 예고한다. 또한 헌터가 된 자신이 던전을 물리치는 것을 바라보고 있는 시청자들과 그들의 후원은 아프리카TV와 유튜브의 크리에이터들로 실현되는 생중계와 후원 시스템을 재현한다. <전지적 독자 시점>의 김독자는 성좌들의 후원을 받으며 캐시를 모으고 아이템을 구매한다. 이때 김독자는 끊임없이 자신의 매력을 자본화할 것을 요구받는다. 흔히 '#성좌물'들은 불특정 다수의 후원과 보상에 의해 자신의 등급(가치)이 정량화되는 속물적 세계를 재현한다.[3] 가상화폐로 아이템을 매매하고, '제페토'에서 아바타의 옷을 디자인해 자본화하며 자신의 자아를 실현하는 삶에 적응한 MZ세대들에게 게임판타지는 또 하나의 세계가 열렸을 뿐이다.

2 　영화 <마이너리티 리포트>에 등장해 깊은 인상을 남겼던 '스마트미러' 기술은 이제 스마트 도시형 아파트 설계에도 적용될 만큼 대중화되고 있다.

3 　이에 대해서는 유인혁, 「한국 웹소설은 네트워크화된 개인을 어떻게 재현하는가?」, 『현대문학의 연구』72호, 2020 참조.

　흥미로운 지점은 게임판타지 속의 '헌터'들에 투영된 유저들의 재현이다. 이들은 던전세계나 게임세계가 열림으로써 새롭게 등장하는 직업군이다. 마나를 캐거나 몬스터를 죽여 던전을 클리어하든지 후원을 받든지 간에 그들은 게임 세계 속에서 끊임없이 노동한다. '노동 없는 삶'을 지향하는 현실과 달리 '쉼 없는 노동'을 재현하는 게임판타지 속 삶이란 대체 무엇인가. 보다 근원적으로 이들은 정당한 노동을 실현하고 그에 상응하는 보상을 받고 있는지 의문이 든다. <나혼자만 레벨업>의 성진우가 재각성 후 자신의 가치를 300억에 교환하는 과정에는 노동의 본질에 쾌락이 우위를 차지하는 인식이 바탕되어 있다. 자신의 능력과 노동의 가치를 투기처럼 교환하는 먼치킨들은 부동산광풍, 영끌족, 빚투족에 열광하는 욕망들이 겹쳐진다. 게다가 노동 끝에 마주한 '최강자'라는 타이틀은 게임세계의 경험으로만 의미화할 수 없다. 성진우가 현실의 좌절감과 배신감을 '강한 자만이 살아남는다'는 절규로 대체할 때, 신자유주의라는 시스템에 속한 플레이어들의 현실이 겹쳐지기 때문이다. 혹여, 게임판타지의 세계 속에서 좀처럼 로맨스나 갈등요소를 찾기 힘든 것은 불확실성을 제거하고자 하는 욕망이 내재해있는 것은 아닐까.

　유저들은 D급이든 SSS급이든 자신의 가치를 정량적으로 평가하고 등급화하는데 익숙하다. 게임판타지 속 '등급'은 현실세

계의 '스펙'처럼 기계적 수치에 의한 계급화를 당연한 것으로 간주한다. 노블코믹스의 현실세계(1차세계)에선 지방대 출신이나 비정규직이라는 불안정한 최하층의 노동계층이 게임판타지(2차세계) 속에서는 '먼치킨'이 되어 '레벨업'을 거듭하는 가운데 최상층의 계층으로 수직상승하고 있는 것 또한 유저들의 욕망이 닿아있는 지점이다.

이때 레벨업을 위해 필요한 것은 '각성'과 '아이템'이다. 게임판타지에서 캐시로 사고판 아이템 '빨'로 레벨업을 거듭하는 주인공이 퀘스트를 깨나가는 일은 자연스럽다. 유저들에게 게임판타지 속 주인공은 자본의 투자와 이익이 이루어지는 경제적 활동을 실현하고 있는 것으로 읽힌다. 게임판타지의 댓글들은 상대의 스탯을 엿볼 수 있는 특성화 능력을 소유하거나 리셋이나 빙의에 의해 게임 진행을 미리 알고 있는 주인공에게 불공정이라는 잣대를 들이대지도 않는다. 그렇게 '공정'을 외치는 현실과 달리 '불공정'한 룰이 적용되는 작품과 먼치킨 주인공이 랭킹 1,2위를 다툰다는 것은 아이러니하다. 어쩌면 불균등하고 불균질한 세계에 대한 인식이 자본의 논리에 의해 타당성을 획득했기 때문일 수도 있겠다.

D급 헌터였지만 '각성'에 의해 S급으로 레벨업하는 주인공의 등장도 흥미롭다. 여기에는 1990년대식 '소년물'에서 보던 성장

과 그로 인한 감화의 과정이 생략되어 있다. '성장'의 개념이 달라진 것이다. 결국 '먼치킨'과 '사이다'를 내세우는 게임판타지의 이야기 구조는 유저의 즉자적 속성이 스토리 세계 내에도 구현된 것이다. 노블코믹스는 게임판타지가 판타지로만 존재할 수 없는 시대의 리얼리티를 재현하고 있다.

먼치킨을 소환하다

웹툰, 웹소설이 대세다. 웹툰의 인기야 이미 고착되었다고 느낄 정도이고, 몇 해 전부터는 웹소설이 부상하면서 이제 두 매체는 플랫폼의 주요 원료(콘텐츠)가 되었다. 게다가 웹소설을 원작으로 한 웹툰인 노블코믹스가 글로벌 시장을 견인하면서 웹툰과 웹소설은 시너지 효과를 발휘하는 중이다.

웹툰과 웹소설이 인기를 끄는 이유 중 하나는 이들 매체가 유저의 욕망을 즉자적으로 투영한 콘텐츠이기 때문이다. 이 점이 가장 매력적이다. 정통소설에서처럼 짐짓 고상한 체하거나 점잖음을 가장하지 않는다. 웹툰과 웹소설은 다소 노골적인 욕망도 통쾌함을 앞세운 '사이다 서사'로 과장해 빠른 전개를 보여준다. 생존경쟁 시대에 살아남아 최강자가 되고 싶다는 유저의 욕망은 게임판타지물에서 먼치킨이라는 독특한 유형의 인물을 등장시

켰다. 로맨스 판타지에서는 귀족 계급의 딸로 태어나 모든 이들의 사랑을 독차지하고 싶다는 욕망을 영애물에 투영한다. 이 외에도 웹툰, 웹소설은 재벌이 되고 싶다(#기업물), 고귀한 혈통의 왕자와 사랑에 빠지고 싶다(#로맨스 판타지), 절륜남과 사랑에 빠져 성적욕망을 충족하고 싶다(#절륜물), 일처다부를 실현하고 싶다(#역하렘물) 등 현실에서는 불가능하거나 금기시되는 욕망을 서슴없이 드러내는 콘텐츠이기도 하다. 또한 플랫폼의 AI 전략에 의해 자신의 취향과 유사한 작품이 매칭되는 마케팅 전략은 유저의 취향을 더욱 강화시켜 나가게끔 작동한다. 웹소설과 웹툰에 한번 빠지면 헤어나기 힘든 이유는 바로 이러한 메커니즘에 있다.

매커니즘이라고는 해도 역시 먼치킨류의 주인공이 자주 목격되는 것은 그만큼 유저들의 선택을 받았기 때문이겠다. 유저들은 먼치킨 주인공이 등장하는 양산형 판타지가 지겹다고는 하나, 역시 양산형 판타지가 주는 만족감이 있다고 말한다. 이 양가적 감정 사이에서의 배회는 댓글에서 심심찮게 목격되는 바이지만, '그럼에도 불구하고' 먼치킨은 여전히 이 업계의 최강자다. 일찌감치 양산형 판타지의 위기론이 대두했어도 여전히 인기를 끌며 웹툰과 웹소설의 한 축을 구축하고 있으니 말이다. 그렇다면 유저들은 왜, 먼치킨을 소환했으며 동기화하는 것일까.

2010년대 들어 인터넷에는 '노오력', '노력충'이라는 신조어가 유행했다. '노오력'은 '노력'만으로는 부족하므로 가운데 '오'자를 늘려 사용하는 것으로 노력의 정도를 강조하는 신조어다. 예를 들면 '노오력'과 '노오오오오오오력'의 정도는 후자가 몇 배 더 강하다. 얼핏 보면 이 신조어들은 노력의 가치를 인정하고, 노력하는 이들을 격려하는 것처럼 비출 수도 있겠다. 하지만 '노력충'으로 오면 정반대의 의미임을 알 수 있다. '노력충'은 '노력'이라는 명사에 '벌레'를 의미하는 '~충(蟲)'이라는 한자어를 붙여 노력하는 이들을 비하하는 의미로 사용되었다.

이런 신조어의 탄생은 무한경쟁 시대를 살아가야 하는 청년세대의 자조적이고 자기비하적 현상 중 하나다. 이 신조어가 등장했던 당시에는 노력하지 않고 의지박약한 자신들을 탓하는 기성세대들에 대한 불만을 표출하는 단어였다. 그러나 어느 순간부터 이 신조어들은 아무리 노력해도 성공은커녕 자신의 위치를 좀처럼 벗어나지 못하는 이들의 노력을 비하하는 의미로 전유되었다. 청년세대들은 '노오력'에 배신당했고, 아무리 '노오력'해도 타파할 수 없는 불공정, 불합리, 부조리한 사회가 그들 앞에 놓여 있다는 현실에 부딪혔다. '노오력'은 무시되었고, '노오력' 할 수밖에 없는 자신의 처지는 비하되었다.

비슷한 시기에 '수저계급론'이 대두된 것은 우연이 아니다.

'금은동수저'에서 '흙수저'에 이르기까지 새롭게 부상한 '수저계급론'은 신자유주의 체제 이후의 우리 사회에 자리잡은 계급주의 의식을 드러낸다. 부모의 계급은 자녀의 계급이 되고, 부모의 직업은 자녀의 직업이 되며, 계층이동의 사다리는 끊겼다는 보도가 연일 이어졌다.

청년세대의 절망과도 같은 현실인식은 웹소설, 웹툰과 같은 콘텐츠에서 보다 즉자적인 욕망으로 드러났다. 비록 현실세계는 '이생망'(이번생은 망했다)했지만, 성공한 인생을 살고 싶다는 욕망, 최고가 되고 싶다는 욕망은 대안세계인 '이세계'를 소환했다. '노오력'이 보장되지 않는 세계 대신 피안의 세계인 이세계에서 내가 바라는 이상형, 누구에게나 사랑받는 최애, 세계 최강자를 꿈꾼다.

<전지적 독자 시점>의 김독자 역시 그러하다. 소설이 현실이 되기 전의 김독자는 지방 삼류대학 출신의 계약직 직원이었다. 웹소설을 읽는 것이 취미인 그는 애써 정규직이 되려하지 않는다. 스스로의 능력을 자조하며 무기력한 태도마저 보인다. 그런 그가 <멸망한 세계에서 살아남는 세 가지 방법>이 펼쳐진 2차 세계관에서는 누구보다 치밀하며, 리더십을 발휘하여 추진력 있는 행동을 보여주는 주체적인 인간으로 변모한다. 작품을 읽는 유저들에게 김독자의 급격한 변화는 전혀 어색하지 않은 것 같

다. 개연성도, 핍진성도 담보되지 않는 세계이지만, 유저들의 욕
망이 가장 극적으로 맞닿은 지점이기에 충분히 설득력이 있다.
이것이 오히려 '노오력'의 배신을 맛본 세대의 개연성일지도 모
르겠다.

이세계에서 '노오력'의 과정은 생략한다. 인생 N회차를 사는
것이므로 이번 생만큼은 누구보다 앞선 세계에서 우월한 능력을
뽐내며 이전과는 다른 삶을 살아가고 싶다. 회귀, 빙의, 환생은
이세계로 진입하는 장치이기도 하지만, 과정 없이 결과가 숭상
되는 세계에서 우월한 인자를 뽐내며 효능감을 발휘하는 장치이
기도 하다. 이미 N회차를 살아봤으므로(회귀), 혹은 성인의 정신
세계를 지닌 육아물이므로(환생), 혹은 유일하게 나만이 이 책/게
임을 독파했기에(빙의) 이세계 최강자가 될 수 있다. 최근 웹소설
과 웹툰에서 끊임없이 '먼치킨'이 소환되는 이유다. 이렇게 소환
된 먼치킨에 의해 유저들은 위치 전도를 통한 전복을 꿈꾼다.

먼치킨 류의 웹소설과 웹툰은 로맨스도 생략한다. 목표지향
적인 주인공 앞에 인간관계로 인한 피로감과 물리적 서사의 지
연은 목표로 향해가는 시간만 지연시킬 뿐이다. 따라서 목표를
향해 나아갈 때 방해요소-그것이 인간이라도 상관없다-는 가차
없이 제거된다. 주인공은 전략에 따라 움직였을 뿐이므로 당위
적이고, 생산적인 일을 했을 뿐이다. 계산적이며, 철저한 전략은

효율성과 합리성을 우선으로 여기는 세계의 덕목이 된다. 그에 따라 인간은 사물화되고, 인간성은 가치를 잃는다. 1990년대식의 '소년물'이 우정과 연대를 통한 내면의 성장서사를 꿈꿨던 것과는 사뭇 다르다.

아이러니한 것은 현실세계의 불공정, 불합리를 외쳤던 세대들이 정작 먼치킨이 행하는 불공정한 과정에는 입을 꾹 닫고 있다는 점이다. 회귀, 환생, 빙의로 인해 우월한 능력치를 선제적으로 획득한 먼치킨들이 공정할 리가 없다. 그런데 유저들에게 그것은 별로 중요한 게 아니다. 남들보다 우월한 능력으로 빠르게 이세계의 최강자가 되고 싶다는 욕망을 실현해줄 판타지에서의 즐거움이 훨씬 크기 때문이다. 스노비즘적이기도 하고, 자기완결적인 욕망 충족에 지나지 않는 것일지라도 말이다.

물론 이것이 웹툰, 웹소설이 인기를 끄는 이유의 전부는 아니다. 그러나 분명 하나의 현상으로 존재한다. 먼치킨이 소환되지 않더라도 이러한 자기완결적인 욕망 충족은 다양한 양상들로 변주되어 재현되어 있다. 일례로 10대 남성들이 박태준의 유니버스에 열광하는 이유가 그러하다. 박태준 유니버스는 '찐따'가 '일진'이 되는 판타지를 우연으로 점철된 퍼포먼스들로 재현한다. 박태준 작품들이 폭력적이고 일진미화물이며 성인지 감수성이 부족하다는 비판을 받고 있지만, '그럼에도 불구하고' 장장 십 년

의 세월 동안 왜 상위랭크에 기록되는가는 분명 이 시대의 한 현
상이며, 진단을 통해 기록할 만한 지점이다. 박태준의 유니버스
역시 능력주의를 계급으로 환원한 시대에 대한 우화다. 박태준
판타지의 일진도, 게임판타지의 먼치킨도 이 시대 청년세대의
현실인식이자 욕망의 판타지다.

참고문헌

신문·잡지 자료
김재석, 「[지스타2021]"메타버스가 뭔데?" 전문가들이 대답한다」, <THIS IS
　　GAME>, 2021.11.21.

논문 및 단행본
유인혁, 「한국 웹소설은 네트워크화된 개인을 어떻게 재현하는가?」, 『현대문학
　　의 연구』 72호, 2020.
유인혁, 「노동은 어떻게 놀이가 됐는가?: 한국 MMORPG와 게임 판타지 장르
　　소설에 나타난 자기계발의 주체」, 『한국문학연구』 61집, 2019.

3장 이생망이라면 까짓것 리셋

현재를 바꾸고 싶다는 욕망

웹소설, 노블코믹스에서는 차원을 이동하기 위해 회귀, 빙의, 환생을 장치로 사용한다. 회귀물(回歸物)은 캐릭터가 특정 시간을 거슬러 역행해 간 장르물이다. 캐릭터는 지금까지의 기억을 그대로 가지고 회귀하거나, 자신이 가진 현재의 능력치를 유지한 채 과거로 돌아가는 것을 전제한다. <재벌집 막내아들>의 주인공 윤현우(현재 40세) 역시 그가 살았던 시대의 기억을 모두 지닌 채 재벌집 막내손자인 진도준(10살)으로 회귀한다. 물론 회귀와 환생이 중첩되거나 구분이 모호한 작품도 있다. 환생물은 공간 차원의 이동까지 포함한다는 점에서 회귀물 보다 자장이 넓다. 예를 들어 <왕의 딸로 태어났다고 합니다>의 경우 여주인공 상희는 칼에 찔려 고려왕국의 서른세 번째 공주로 환생한다. 여기에서 상희는 시간을 단순히 과거로만 거슬러 간 것이 아니라 새로운 공간인 '고려왕국'으로 이동했다. 고려왕국은 마력이 작동하는 세계이며, 절대적 남존여비가 사회체제를 구성하는 절대군주제의 이세계(異世界)다. 때문에 환생물은 시공간 모두

를 틀어버리지만, 회귀물은 공간 차원의 이동이 좀처럼 존재하지 않는다는 점에서 '리셋물'(reset物), '리턴물'(return物), '역행물'(逆行物)로도 불린다. 즉 회귀물은 시간의 축을 중심으로 이동하며, 반드시 과거로 돌아간다.

이때 과거로 역행하는 이유는 다양하지만, 욕망은 하나다. "현재의 결과를 바꾸고 싶다." 이 욕망은 강렬한 것일수록 내적 동기가 설득력을 지니며 과거로의 회귀에 타당성을 부여받는다. <재벌집 막내아들>의 윤현우는 순양그룹 첫째 아들 진영기 집안의 심부름을 도맡아 처리하는 말단 비서다. 그는 지방대 출신이라는 핸디캡을 극복하고자 스스로 노예를 자처하며 승진할 날만 손꼽아 기다리지만, 그에게 돌아온 것은 자살로 위장된 죽음뿐이다. 윤현우의 욕망이 좌절되어 손쓸 도리가 없을 때, 그는 회귀한다. 그리고 그에게는 '인생 2회차' 삶의 목표이자 이 소설 전체의 목표인 '복수'가 발생한다. 그가 회귀할 이유는 충분하다. 이제 그는 복수를 향해 움직이기만 하면 되고, 그가 하는 행동 모두는 복수를 위한 것으로 설득력을 획득한다.

흙수저라면 리셋하는게 더 쉬울지도

한국에서 최초의 회귀물이 언제부터 시작되었는지

는 의견이 분분하지만, 대체로 2000년대 들어 무협소설 <백도>
(2004.3.27.)와 판타지 소설 삼두표의 <재생>(2004.5.11.)에서 양판소
시장의 회귀물이 시작되었다는 의견이 주를 이룬다. 이후 회귀
물은 곽건민(이그니시스)의 <리셋라이프>에 와서 폭발적인 인기
를 끈 이후 양판소에서도 대세가 되었다.[1] 국내에 회귀물이 인기
를 끌게 된 시점이 2000년대 이후라는 점에 주목하고 싶다. 이 시
기는 사회적으로나 문화적으로 어떤 변혁의 지점을 통과한, 혹은
통과하고 있던 시점이기 때문이다. 사회적으로는 IMF가 지난 이
후 경기 침체의 가속화와 고용불안의 장기화가 전 세대에 걸쳐
영향을 주었다. 그 가운데서도 이제 막 사회에 발 딛는 20대들에
게는 "88만원 세대"라는 불명예를 안겼다.

 청년세대들에게 2007년에 발생한 서브프라임 모기지 사태는
고스펙을 갖추어도 88만원의 비정규직에 머물 수밖에 없다는
현실의 가혹함과, 그럼에도 불구하고 승자독식의 사회에서 살
아남기 위해 끝없는 스펙 경쟁에 내몰려야 하는 "배틀로얄(Battle
Royal)"에 놓여있다는 우울감이 사회적으로 증폭되던 시기였다.
IMF 이후에 한국 사회의 빈부격차는 심화되고, 계층 간 이동은

1 나무위키 '회귀물/한국'
 https://namu.wiki/w/%ED%9A%8C%EA%B7%80%EB%AC%BC/%ED%
 95%9C%EA%B5%AD

더욱 어려워졌다. 절망적인 시대의 자화상은 '3포세대'(출산,연애, 취업 포기)를 넘어 'N포세대'라는 유행어로까지 확대되었고, 비정 규직에서 정규직으로의 이동은 '숨은 결계를 찾아 넘어서는 것', 혹은 '이세계를 넘나드는 것' 만큼이나 어려워졌다.

　이러한 사회 분위기를 반영하며 '흙수저'나 '헬조선'이라는 신 조어가 공론장에까지 등장했다. 사회에 대한 절망과 허무의식이 내포된 '이생망(이번 생은 망했다)'이라는 유행어는 2000년대에 시 작된 고통이 2010년대 말에도 여전히 끝나지 않았다는 비극적 인식을 집약한 청년세대의 자조적 표현이었다.

　'이생망'이라는 청년세대의 자조적 현실인식은 '이번 생에서 는 아무 것도 할 수 없다'는 무력증과 우울증, 자기비하 등으로 발현된다면, 이것이 판타지 세계에서는 '지금 생과는 전혀 다른 생을 살겠다'는 환생이나 회귀의 장치로 실현되었다. '이생망'에 는 아무리 노력해도 현재 상황을 바꿀 수 없다는 좌절이 깊게 깔 려 있다. 애초에 태어나기를 '흙수저'를 물고 태어났고, 무한경쟁 으로 소진증후군에 시달려야 하는 헬조선의 청년으로 성장했다 면 이번 생은 어떤 노력을 해도 현실을 바꾸기 힘들다는 인식. 이 것은 현재의 시공간을 벗어나 아예 새로운 차원의 시공간으로의 이동을 소환했다. 그렇다면 방법은 하나다. 리셋, 즉 '다시 태어 나는 것뿐'이다. 이것이 이 세대들에게는 가장 경제적 효율성이

높은 선택지다. 또한 흙수저가 가진 파이 안에서 비용을 가장 적게 지불하는 방법이기도 하다.

한편 게임에 친숙한 MZ세대들은 '리셋'을 자연스러운 세계관으로 여긴다. 플레이어의 게임 속 캐릭터가 죽더라도 그는 손쉽게 리셋(reset)할 수 있다. 원한다면 처음부터 게임을 다시 시작할 수도 있고, 혹은 그가 선택한 지점에서 출발할 수도 있다. 이때 게임 속 설정(세계관, 스토리 등)은 그대로지만 플레이어가 게임 퀘스트를 반복적으로 수행해 능력치는 향상되었으므로 이제 두 번 다시 '이생망은 없다'. 즉 현실에서는 이룰 수 없는, 이루기 힘든 욕망을 회귀물의 서사에서는 성취가능하다. 그렇기에 회귀물은 인생 N회차를 반복할수록 세계를 학습해 실수를 수정하고, 누구보다 강해지며, 앞선 고지를 점령할 수 있다. '먼치킨'은 그렇게 탄생한다.

다만 회귀물은 어디까지나 "살고 싶다"이거나 "살아보고 싶다"의 즉자적인 욕망의 현현일 뿐, 그 시도가 사회 개혁의 실천이나 저항의 행위까지 내포하지는 않는다. 회귀물은 현실에 발을 디디고 변화를 꿈꾸지만, 현실을 재현하고 고발하며 그로부터 사회변혁을 꿈꾼다는 리얼리즘 소설의 낭만과는 차원이 다르다. <재벌집 막내아들>이 실제로 존재했던 역사를 배경으로 하고(IMF, 서브프라임 모기지, 한보그룹 사태, 중동건설붐, PC보급과 인터넷 등)

산경, <재벌집 막내아들>

실존하는 인물(마이클 델, 손 정의, 노태우, 김영삼 등)을 등장 시키며, 약간의 은유로 개연 성 있는 인물이나 사건(순양 그룹과 이학재 등이 마치 삼성그룹 의 일가와 임원을 보는 듯함, 삼성 자동차, CJ엔터테이먼트(CGV극장 건설과 영화배급))을 쉽게 유추 할 수 있도록 설정되었다 할 지라도, 이 작품이 리얼리즘 이 아닌 판타지로 읽히는 이

유는 캐릭터가 회귀했기 때문만은 아니다. 이 작품은 주인공 진 도준이 순양그룹을 붕괴시키고 새로운 세상을 열어 자신을 부당 하게 죽인 재벌사회를 내파할 것처럼 전개되지만, 종국에는 왕 좌의 자리를 자신에게 이양할 뿐이다. 재벌사회와 부조리는 여 전하며, 바뀐 것은 아무것도 없다. 특히 <재벌집 막내아들>에서 주인공은 할아버지 진양철 회장의 인정을 받고자 하는, 즉 맏아 들에게만 물려주는 재벌의 승계권을 가장 가능성이 희박한 막내 손자인 자신이 물려받을 능력이 충분히 있음을 입증하는 방식으 로 전개되었다는 점에서 '복수'의 의미는 모호해진다. 재벌은 건

재하고 세계관은 현실을 있는 그대로 복사했으며, 계층/계급의
사다리는 여전하다. 캐릭터는 세계를 향해 싸울 생각이 애당초
없다. 다만 상징세계를 그대로 답습하며, 아버지의 자리에 오르
고자 하는 욕망이 있을 뿐이다. 그가 외치는 '복수'는 이세계(異世
界)-서사 속 세계-의 왕좌를 차지하기 위한 다툼이고, 이를 차지
하면 모든 욕망은 성취되고 서사는 완성된다.

회빙환에 취해버린 대한민국

 "현재의 결과를 바꾸고 싶다." 이것이 회귀물의 욕망
이라면, 향유자는 이 욕망을 들춰보는 것을 통해 무엇을 욕망하
는가. 회귀물에서 캐릭터가 현재를 바꾸기 위해서는 반드시 과
거로의 시간 여행이 필요하며, 캐릭터 앞에는 여러 선택지들이
놓인다. 그는 이 선택지들을 자신의 목표에 맞게 바꿔나간다. 정
통문학이라면 주인공의 선택 앞에는 위기가 봉착하고, 이것을
어떻게 극복하느냐는 주인공의 성격을 드러낸다. 그리고 주인공
은 이 위기를 통해 한층 성장한다.

 그런데 <재벌집 막내아들>과 같은 노블코믹스에서는 성장할
시간이 없다. <재벌집 막내아들>에서 물리적으로는 20살에 죽
게 되어 있으므로 죽음을 모면하기 위해서라도 10년 안에 성장

을 마쳐야 한다. 게다가 재벌집에 환생했다 하더라도 이미 진양철 회장의 눈 밖에 난 부모를 둔 덕에 출발선상에서부터 불리하다. 자칫하면 제로게임에 머물 공산이 크다. 10년 안에 진영기, 진영준 부자에게 맞설 힘을 키워야 하지만 현실적으로 불가능하다. 그런데 그것이 불가능하다는 것을 인식하는 것에서부터 오히려 리얼리티가 살아나는 것은 아닐까. 10살의 정신을 가지는 것보다는 40살의 능력을 가지는 것이 오히려 회귀의 목적에 한발 더 다가설 가능성을 높이기 때문이다.

결국 회귀물은 전생의 결과를 바꾸기 위해, 혹은 다시 살아보기 위해 선택한 것이므로 신체는 변화해도 정신과 능력치는 전생 그대로 회귀해야 한다. 40세의 윤현우는 10살의 어린 소년이 되었지만, 남은 30년 어치의 기억과 경험, 어른으로서의 정신력, 매너, 처세 등 생존의 능력치는 그대로 남아있다. 먼치킨의 등장이다. 따라서 한 번 살아 본 인생이기 때문에 두 번의 실수, 즉 '이생망'은 존재하지 않는다.

노블코믹스 시장에서 향유자는 캐릭터의 성장을 기다려주지 않는다. 과잉된 경쟁 환경에서 빚어낸 생산과 소비의 속도는 새로운 방식의 창작환경과 소비를 주조했다. 효율성, 가성비, 효능감이 대세인 시대다. 따라서 주인공은 성장할 겨를이 없다. 처음부터 완벽해야 한다. <재벌집 막내아들>에서 진도준의 성장은

물리적 성장에 불과하다. 그는 순양그룹에 맞서기 위해 건물을 사들여야 하고, 땅 투기를 하거나 벤처기업 투자로 최대한 자본을 축적해 놓아야 한다. 자신이 발언권을 갖기 위해서는 어느 정도 나이를 먹어야 한다.

그의 성장이 물리적인 측면에 머무는 동안 그의 내면은 좀처럼 성장하지 않는다. 백번 양보해서 그의 정신이 성장했다고 하더라도 그것은 오로지 더 많은 자본을 축적하기 위한 처세술에만 능란해진다. 이 처세술마저도 주변인들에게는 회장인 진양철을 닮은 유전적인 것으로 이해될 정도로 이미 완벽하게 구사하고 있지만, 간혹 뜻밖의 면에서 주인공은 한 번씩 자신을 다그친다. 그 성장은 자신이 놓친 처세술을 다시 재검토하는 것, 그리고 전생의 노비/노예였던 정신 상태를 개조해 재벌의 마인드를 학습하는 것이다.

이처럼 <재벌집 막내아들>의 윤현우(진도준)는 욕망실현에 필요한 시간을 벌기 위해 마치 게임 속 아이템을 모으는 플레이어처럼 행동한다. 성숙이 아니라 물리적 성장에 필요한 자본의 증식과 교환가능한 자원의 확대가 승패를 좌우한다. 이를 빠르게 성취하기 위해서는 전지전능한 시점에서 모든 상황과 인물의 심리를 꿰뚫고, 캐릭터가 유리한 상황을 선점할 수 있도록 그를 둘러싼 모든 배경, 인물이 셋팅된다. 노블코믹스 시장에서 소위 '먼

치킨'이 끊임없이 소비되는 것은 빠른 속도로 물리적 성장을 이루고 자신의 욕망을 실현시킬 캐릭터기 때문이다.

'먼치킨'은 그 유래가 어떻든 노블코믹스 안에서는 경쟁의 우위를 점하며 최종 승자가 된다. 그들은 회귀, 빙의, 환생 클리셰를 반복하며 인생 N회차를 살아본 경험으로 남들보다 미래를 앞설 수 있다. 때로는 '템빨'을 독점하거나 상대의 아이템을 훔쳐보는 특전을 획득함으로써 경쟁의 우위를 점한다. 먼치킨에게 파국의 가능성은 전혀 없다. 그들에게는 특별한 기능으로 가속화한 성공만이 유일하다. 대단히 불공정하고 불합리한 캐릭터임에는 틀림없다. 그럼에도 웹툰을 읽는 향유자는 이들 캐릭터에 공감하며, 때로는 자신을 투영하고 동기화한다. 먼치킨을 통해 자신들의 욕망이 명백히 실현되기 때문이다.

먼치킨은 앞으로 어떤 사건이 벌어지며, 그것이 어떻게 전개될지 알고 있다. 그렇다면 앞으로 나아갈 방향은 하나뿐이다. '승리'. 어차피 인생 2회차라면 과정의 복잡함과 고단함보다는 목표를 이루었을 때의 쾌감으로 통쾌한 편이 낫다. 현실의 고단함을 콘텐츠 소비로까지 끌어들일 필요는 없기 때문이다. 기존의 세계-재벌의 맏아들 승계-가 파멸하고 그 파멸을 내가 이루었다는 상상, 그리고 맏아들 일가를 무일푼으로 쫓아내고 그 자리를 내가 차지했다는 데서부터 오는 통쾌함. 웹소설, 노블코믹스의 판

타지가 먼치킨을 소환하고, 전혀 불가능한 세계를 창조하며 정통 소설의 문법을 깨버리는 것은 계층의 사다리가 끊어진 현실의 비극을 더욱 잘 알기 때문은 아닐까. 그렇다면 이 지점에서 '이생망'을 부르짖는 현실의 청년들은 더욱 가혹한 리얼리즘을 취하고 있는 것일지도 모르겠다.

참고문헌

나무위키 '회귀물/한국'
https://namu.wiki/w/%ED%9A%8C%EA%B7%80%EB%AC%BC/%ED%95
%9C%EA%B5%AD

4장 로맨스 판타지 시장의 전개와 부상하는
K-웹툰

로맨스 판타지 시장의 전개와 특성

최근 로맨스 판타지가 대세다. 예전부터 향유했던 장르지만, 오늘날처럼 로맨스 판타지가 주류 장르로 진입해 장르 집중화 현상이 나타난 것은 처음이다. 여성 독자를 본격적으로 가시화한 순정만화가 웹툰 시장이 형성된 이후 로맨스로 전치되는 과정에서도 그 하위의 종목들이 부상한 경우는 없었다. 웹툰 플랫폼들은 "순정/로맨스"라는 장르명 안에 가족 로망스, 로맨틱 코메디, SF 판타지, 순정SF 등의 다양한 하위 종목들을 선보이지만, 동시에 '로맨스'와 동일선상에서 '로맨스 판타지' 장르를 별도로 서비스한다는 점을 주목할 필요가 있다. 이는 곧 여성 유저를 중심으로 한 시장의 확장을 의미하기 때문이다. 이처럼 로맨스 판타지, 여성향19금, BL을 향유하는 여성유저들과 그들을 통해 발생한 수익구조가 웹툰의 산업 생태계를 재편하고 있다.

웹소설 플랫폼 '조아라'와 '문피아', '네이버 웹소설'의 등장은 대여점과 PC통신을 통해 향유했던 장르물-주로 무협, 판타

지, 인터넷 소설-을 웹에서 유통시키며 웹소설 생태계로 전환하는 발판이 되었다. 초기 웹소설은 주로 남성 독자를 중심으로 한 무협과 판타지 위주의 시장이었다. 이에 여성 독자들은 여성을 주인공으로 한 판타지 모험과 로맨스를 가미한 여성향 장르물을 요구하였다. 이후 웹소설 시장은 남성향의 판타지와 여성향의 로맨스 판타지로 양분되어 각각의 장르가 마치 성별지표처럼 작동하기까지 한다.[1] 로맨스 판타지는 2007년 플랫폼 '조아라'가 법인화될 무렵 이용자들로하여금 "로맨스가 강조된 '여주판'(여성주인공판타지)이 판타지 카테고리에 등록"되면서 본격화했다.[2] 판타지의 하위 카테고리로 출발했기에 판타지 장르물의 클리셰-회귀, 빙의, 환생(이하 '회빙환')를 자연스럽게 가져왔으며, 점차 로맨스의 비중을 높여 나간 것이 오늘날의 로맨스 판타지 장르로 정착되었다.[3] 즉 웹소설에서 출발한 로맨스 판타지는 로맨스 장

1 드물지만 로맨스 판타지 장르에 속하는 작품 중에는 오히려 판타지 장르가 더 적합한 작품도 있다. 단지 여성이 주인공이라는 이유나, 타겟을 여성으로 마케팅했다는 이유 등으로 전략적으로 로맨스 판타지 카테고리에서 서비스하는 경우도 목격된다.

2 김휘빈, 「판타지가 로맨스를 만났을 때」, 텍스트릿 편, 『비주류 선언』, 요다, 2019. p.227.

3 판타지 장르관습을 엿볼 수 있는 전통적인 서사로는 <이상한 나라의 앨리스>나 <오즈의 마법사> 등에서 찾아볼 수 있다. 한편, 만화는 오래전부터 판타지의 시공간을 세계관으로 삼는 경우가 많다. 웹툰으로는 지옥이나 저승의 공간

르가 아니라 판타지를 큰 줄기로 하여 파생되었으며, 이후에 로맨스가 가미되는 식으로 확장되었다. 로맨스 판타지의 이러한 출발은 이 장르가 정통 로맨스를 따르면서도 판타지의 클리셰와 트렌드를 적절히 차용하는 방식으로 전개된다는 특징을 지닌다.

 2015년을 전후로 로맨스 판타지 웹소설의 유료독자수는 증가 추세에 접어들었다. <황제의 외동딸>은 이 시기 로맨스 판타지 시장의 임계점을 넘어서며 해외 시장을 선도했다. 웹소설 <황제의 외동딸>은 2014년 7월 연재를 시작해 누적 조회 수 127만뷰를 기록했고, 2015년 8월부터 선보인 웹툰은 조회 수가 268만뷰에 달했다.[4] 이 작품을 제작한 디앤씨미디어는 매출이 급상승하며 카카오페이지와 네이버 시리즈에서 주요 CP사로 자리매김했다. 로맨스 판타지에 강세를 보였던 디앤씨미디어는 중국, 일본, 동남아시아, 북미 시장까지 수출하며 그 영향력을 확장했다. 특히 카카오엔터테인먼트의 지분 투자로 전략적 파트너십이 더욱 강화되었다. 주요 CP사인 키다리스튜디오는 웹툰 플랫폼인 레

 <신과 함께>, 혹은 이승과 저승 사이의 '그승'(<쌍갑포차>)이라는 공간을 예로 들수 있다. 물론 <신과 함께>와 <쌍갑포차>의 공간은 환생의 공간은 아니다. 이들 공간은 '죽은 자와 산 자의 경계에 머무는 공간'이거나 혹은 '환생의 가능성을 가진 공간'이다.

4 전명훈, 「웹소설 '황제의 외동딸'의 디앤씨미디어 내달 코스닥 입성」, <연합뉴스>, 2017.7.20.

진스튜디오를 인수했으며, 자체 플랫폼인 프랑스 '델리툰'을 통해 로맨스 판타지를 서비스하고 있다. 이처럼 노블코믹스는 CP 사들의 괄목할 만한 성장을 가져왔다. 한편 거대 플랫폼과 CP사의 투자 연계, CP사의 역할 비중이 커지면서 작가와 CP사와의 불공정계약, 수익정산 문제 등이 불거졌다.

2010년대 후반까지만 해도 웹툰 시장의 거대 플랫폼인 카카오페이지와 네이버웹툰은 오리지널 웹툰과 노블코믹스로 양분하는 양상을 보였다. 노블코믹스 초창기에는 오리지널 웹툰을 다음(현, 카카오웹툰)과 네이버 웹툰으로, 노블코믹스를 카카오페이지와 네이버 시리즈를 중심으로 서비스했다. 그러다 시장이 커지자 카카오웹툰과 네이버웹툰에서도 노블코믹스를 적극적으로 노출시켰고, 노블코믹스 제작은 더욱 본격화되었다. 이제 플랫폼들은 IP를 중심으로 웹소설과 웹툰 기획 및 창작을 거의 동시에 진행하거나, 스튜디오 시스템이라는 집단창작 환경으로 바꿔 스튜디오를 직접 고용하는 방식으로 시장을 주도하고 있다.

로맨스 판타지의 시장성은 이미 입증되었다. 디지털 네이티브 세대인 1020의 여성뿐만 아니라 1980-90년대 순정만화와 할리퀸을 읽던 여성 독자들마저 도서대여점의 몰락으로 인한 방황을 끝내고 로맨스 판타지 시장으로 유입되었다. 이로써 웹툰 장에는 순정이나 로맨스가 보여주는 여성 서사가 아닌 또 다른 축

의 여성 서사인 '로맨스 판타지'가 형성되었고, '회빙환'이나 로맨스 판타지의 세계관과 같은 장치를 통해 순정물이나 로맨스물과의 차별화 전략으로 소비자들을 유입하고 있다.

로맨스 판타지는 세계관에 따라 크게 '동양풍 로맨스 판타지'(이하, #동로판)와 '서양풍 로맨스 판타지'(이하, #서로판)로 구분한다. #동로판은 동양을 배경으로 왕, 황후(중전)/후궁, 선협/무협, 주술, 환술 등이 작품의 세계관을 형성한다. 동양을 배경으로 한다고 해도 대체로 중국이나 조선의 복장과 신분질서와 세계관을 차용한 경우가 흔하다. 초창기 #동로판은 선협, 무협의 세계관을 배경으로 하거나 중국의 계급제도를 차용해 후궁들의 암투를 소재로 다루었다. #서로판에 비해 진입장벽이 있고 여성 소비자들에게 큰 인기를 끌지 못했지만, 꾸준한 수요가 있어 서서히 인기작이 늘어나는 추세다.[5]

물론 로맨스 판타지 시장에서 여전히 우위를 점하는 것은 #서로판이다. #서로판은 16세기에서 20세기 초반을 배경으로 한 서양을 세계관으로 한다. 주로 로코코풍이나 빅토리아 시대의 복장과 장신구, 건축양식, 거리의 풍경을 공유하며, 로맨스 판타

5 동양풍로판(이하 '동로판')의 대표적인 작품으로 <저승에서 왔단다>, <이상한 선녀>, <간택-왕들의 향연>, <공주, 폭군을 유혹하다>, <야행, 그들의 밤> 등이 있다.

지 특유의 세계관을 형성한다. 황제, 황후(영애), 공작>후작>백작>자작>남작 순의 신분제도, 신탁, 성녀, 마법, 던전 등의 세계관을 바탕으로 한다. 초창기 #서로판은 이세계로 진입하기 위한 장치로 '회빙환'을 작품의 첫 장면에서 주인공이 거쳐야할 클리셰로 사용했다.[6] 이는 이야기의 시작을 알리는 일종의 통과의례로 작용했다. 예를 들어 <황제의 외동딸>의 주인공은 25살의 평범한 직장인이다. 그녀는 묻지마범죄로 희생당한 후, 자신이 살던 대한민국과는 전혀 다른 차원으로 이동해 환생한다. <버림받은 황비>의 주인공은 왕에 의해 처형당한 뒤 10살로 회귀한다. 이처럼 주인공이 '회빙환'을 거쳐 들어온 세계는 핍진성을 담보하지 않아도 "판타지"라는 명목으로 수용 가능하다.

그러나 로맨스 판타지 시장이 확대되고 대중화하면서 '회빙환'은 더이상 특별한 클리셰가 아니다. 최근 로맨스 판타지에서 '회빙환'은 언급이 거의 되지 않거나 생략하기도 하고, 작품 내 주인공이 '회빙환' 자체를 대수롭지 않게 받아들이는 서술도 등장한다. 이러한 현상과 더불어 '1차세계'(현실세계)에서 '2차세계'(이세계)로의 진입 역시 서사에서 거의 다뤄지지 않는 작품들

6 웹소설에서는 회빙환 이외에도 꿈(예지몽), 마법과 같은 장치로 변주되기도 한다. <왜 이러세요, 공작님>은 마법에 의해 남주가 갑자기 여주를 사랑하는 시간으로 차원이 이동한다.

도 많아졌다. 주인공은 자신의 죽음을 자연스러운 것으로 여기거나, 언젠가 읽었던 웹소설의 흔한 클리셰 안에 자신이 들어와 있다는 것을 쉽게 수긍한다. 혹은 이세계(異世界)로의 진입을 일상처럼 받아들이기도 한다. 빠른 전개와 사이다 서사를 추구하는 소비자의 효능감에 부응해 스토리텔링도 빠르게 변화하고 있는 것이다. 이처럼 웹소설과 웹툰은 급속한 트렌드 변화와 다량의 정보량으로 인해 개인 창작자가 대응하기 어려운 구조로 진행중이다.

로맨스 판타지를 향한 여성 소비자들의 요구가 늘어나고 있는 것 역시 이 시장의 특징이다. 특히 페미니즘 리부트 이후 여성 캐릭터가 내용과 무관하게 성적대상화나 가스라이팅 되는 경우, 남성 캐릭터의 폭력과 폭압이 지나칠 경우 여지없이 항의 대상이 되었다. 이는 때로는 불매로까지 이어지기도 했다. 또한 화려한 작화에 대한 소비자의 요구는 로맨스 판타지 웹툰 시장에서 유독 거셌다. 웹소설은 초창기부터 화려한 일러스트를 병행해 제작했기에 기존 일러스트에 익숙한 웹소설 향유자들은 노블코믹스의 작화가 기대나 수준에 미치지 못하면 불만을 표출했다. 작가가 캐릭터의 특성을 제대로 잡지 못해 원작의 분위기와 확연히 차이나는 경우, '작붕'(작화붕괴)이 일어난 경우, 배경에 맞지 않는 복장을 했을 경우, 그림체 자체가 수준이 낮을 경우 등 다양

한 불만들을 제기하였고, 어떤 경우에는 거센 항의도 쏟아냈다. 로맨스 판타지에서 그림체는 작품의 소비를 유도하는 필수불가결한 요소로 자리잡았다.

로맨스 판타지 시장과 K-웹툰

혹자는 오늘날의 로맨스 판타지를 1970-80년대 "순정만화의 리부트"라고 말한다. 한때 순정만화사 안에서도 로맨스 판타지 장르가 읽혔기에 완전히 틀린 말은 아니다. 그러나 현재 웹툰 시장을 이끄는 로맨스 판타지는 이전의 장르가 소환되었다기보다는 판타지 장르물과 웹소설 시장에서 기인했다고 보는 편이 타당하다. 그 과정에서 일본 라이트 노벨의 영향도 무시할 수 없다. 즉 판타지 장르에 기존의 여성들에게 익숙한 문법인 로맨스 장르가 결합됨으로써 로맨스 판타지만의 세계관을 만들어냈고, 이 과정에서 오늘날 대중들의 욕망이 투영되었다.

2010년대 이후, 로맨스 판타지 노블코믹스는 K-웹툰의 해외 진출 확산에 결정적으로 기여하며 글로벌 시장을 선점하는 데 유효했다. <왕의 딸로 태어났다고 합니다>는 2015년 카카오페이지에서 웹소설 연재를 시작해 2016년 7월, 중국 텐센트에 웹툰을 서비스했다. 이 작품은 "최단기간 1억 뷰 돌파"라는 기록을

세웠고, 서비스 개시 2개월 만에 "2억 뷰를 돌파"하는 등 중국 유료시장 진출의 성공신화가 되었다. 뒤이은 <황제의 외동딸>의 중국, 일본, 동남아 시장 성공으로 웹툰은 명실상부 글로벌의 표준으로 자리잡아갔다. 이전부터 웹툰의 해외 진출은 꾸준히 시도되었지만 괄목할 만한 성공을 거두지 못했다. 그런데 로맨스 판타지는 전무후무한 기록들을 갱신하며 웹툰의 고도성장기를 이끄는 원동력이 되었다.

2015년, KT경제경영연구소가 제출한 「웹툰, 1조원 시장을 꿈꾸다」라는 보고서가 연일 화제에 오르내렸다. 보고서는 웹툰이 창출하는 시장규모가 4천200억원에서 2018년 8천800억원, 2020년 1조원으로 증가할 것으로 예상했다.[7] 이 시기에 국내에서는 <미생>, <신과 함께>와 같은 대작들이 인기를 끌었고, 미디어믹스된 작품 역시 성공을 거두었다. 더불어 캐릭터 상품이나 라이센싱과 같은 2차, 3차 저작물의 판매도 성공적이었다. 그럼에도 KT보고서는 1조 시장 진입을 위해 해외진출을 비중 있게 다루

7 KT경제경영연구소는 "이 중 웹툰 자체 시장을 뜻하는 1차 시장 규모는 정부 육성책과 웹툰 플랫폼 활성화 등에 힘입어 올해 약 2천950억원에서 2018년 약 5천억원으로 성장할 것으로 분석됐다. 하지만 2차 활용과 글로벌에서 창출되는 각종 부가가치 및 해외 수출까지 모두 고려한 총 시장 규모는 2018년 약 8천800억원으로 성장할 것으로 추산됐다."(김은경, 「웹툰 창출 시장규모 3년 내 2배로 성장 전망」, <연합뉴스>, 2017.7.20)

었다. 이즈음 정부 정책에 발맞추어 "K-comics", "K-웹툰"이라는 용어가 언론에 등장했다. 언론은 웹툰을 '신한류를 이끌 새로운 콘텐츠'로 이목을 집중시켰다.바로 이 시기에 로맨스 판타지의 약진이 두드러졌다.

2019년 5월, 카카오재팬은 웹툰 플랫폼 '픽코마' 출시 3주년 기념행사에서 픽코마 파트너십과 더불어 일본 만화시장 전체의 성장을 위한 방향을 발표했다[8] 종이출판 시장이 쇠퇴하고 디지털로의 전환을 본격화한 일본 만화 생태계를 픽코마가 선도하겠다는 자신감의 발로이기도 했다. 불과 몇 년 만에 일본 시장 내 국내 업계의 웹툰 플랫폼 점유율은 독보적이었다.[9] 카카오페이지가 출시한 픽코마는 "기다리면 무료"와 같은 유료화 모델을 적용해 현지 시장에 성공적으로 안착했다. 당시만 해도 디지털 만화에 익숙하지 않았던 일본 만화독자들을 '기다무'로 유인해 매일 접속하는/읽는 습관을 들인다는 전략은 적중했다. 게다가 카카오재팬이 성공적으로 일본 현지에 안착할 수 있었던 것은

8 　이진영, 「카카오재팬, 만화플랫폼 '픽코마', 작년 日 만화앱 다운로드 1위」, <뉴시스>, 2019.5.24.

9 　카카오페이지는 2016년 일본 현지법인을 통해 '픽코마'를 출시하여 1년새 200% 이상의 매출을 올렸으며, 2017년에는 일본 내 애플 앱스토어 '북' 카테고리에서 라인망가에 이어 2위로 급성장했다.(김재섭, 「카카오재팬 '만화 앱' 픽코마 일본 망가 팬 홀렸다」, <한겨레>,2017.11.30.)

단연 노블코믹스를 중심으로 한 CP(Contents Provider)사와의 협업이었다. 현재 카카오페이지는 대부분 CP(Contents Provider)사와의 계약을 통해 콘텐츠를 제공받고 있는데, 디앤씨미디어의 약진이 두드러졌다.[10]

이러한 현황을 잘 보여주는 것이 픽코마의 랭킹이다. 2019년 10월 플랫폼 픽코마의 1위부터 50위까지의 순위를 찾아보면, <나혼자만 레벨업>(1위), <빛과 그림자>(4위), <나는 이 집 아이>(5위), <외과의사 엘리제>(7위), <황제의 외동딸>(9위), <버림받은 황비>(10위) 등 다수의 한국 작품이 꾸준히 상위에 랭크되었다.[11] <나 혼자만 레벨업>을 제외하면 대부분이 로맨스 판타지 웹소설을 원작으로 한 노블코믹스로, #환생물, #빙의물, #회기물, #서로판, #중세물, #영애물, #황녀물, #공녀물에 속하는 해시태그들이다.[12] 이 작품 대부분은 카카오페이지에서 서비스했으며,

10 디앤씨미디어는 웹툰 및 웹소설 CP사로서 다수의 흥행 IP를 확보하고 있다.(김순영, 「디앤씨미디어, 하반기 게임사업에 대한 재평가 나올까」, <에너지경제>, 2019.8.30.) 디앤씨미디어는 2019년 7월에는 베트남에 웹툰 자회사 더코믹스를 설립해 본격적인 해외진출에 뛰어들기도 했다.

11 그 외에도 2019년 '순정' 코너에는 <악녀의 정의>(8위), <왕의 딸로 태어났다고 합니다>(17위), <왜 이러세요 공작님>(21위), <아델라이드>(25위), <그녀가 공작저로 가야했던 사정> 등 다수의 국내 작품들이 일본 현지에서도 인기를 끌고 있었다.

12 웹소설,웹툰 장에서 쓰이는 '~물'은 일본어 '物語(모노가타리)'의 약어에서 유래

디앤씨미디어가 제작했다. 2019년 10월 디앤씨미디어에서 제공한 IR LETTER에 따르면 일본뿐만 아니라 중국, 인도네시아, 태국, 대만, 북미 등에서 16개의 작품을 수출했으며, 2018년에는 전년 대비 25%의 성장률을 기록하며 역대 최대 매출을 달성하였다.[13] 이처럼 카카오페이지의 IP산업과 디앤씨미디어와 같은 CP사가 제공하는 콘텐츠의 협업은 국내외 웹툰의 한 축을 형성하며 새로운 한류를 이끌었다.

카카오페이지는 판타지, 로맨스 판타지, BL을 집중적으로 서비스하면서 충성도 높은 유저와 수익률 증대를 지속해 갔다. 원작 웹소설은 카카오페이지와 네이버의 시리즈 앱을 통해 유통하면서 작품들을 링크시키는 방법으로 웹툰과 웹소설 간 호혜적 소비를 이어가도록 유도되었다. 플랫폼사는 작품을 보기 위해 기꺼이 돈을 지불하거나 웹소설에 익숙한, 충성심 깊은 유저들

된 것으로, 양식적인 제약을 요구하는 '장르'보다는 더 느슨하게 쓰이는 개념이다. 또한 '~물'은 판타지, 로맨스 등의 개념보다 더 좁은 범위의 대상을 지칭하며, 특정 모티프(화소)의 포함을 '~물'에 포함될 수 있는 기준으로 삼는다. (김준현, 「웹소설 장에서 사용되는 장르 연관 개념 연구」, 『현대소설연구』제74호, 한국현대소설학회, 2019, pp.127-130)

13 디앤씨 IR Letter(검색일: 2019.10.14.)
 (https://file.irgo.co.kr/data/BOARD/ATTACH_PDF/df1fcc0d37b3e59f70e4444879e724cc.pdf)
 2023년에는 디앤씨미디어에서만 40여 개의 작품이 해외시장 안착에 성공했다.

을 원만하게 유입했으며, 제작사들은 그들을 대상으로 한 공격
적인 마케팅을 전개했다.

캐릭터를 통해 사생하는 현실

　　로맨스 판타지의 향유자들은 현대로맨스와 같이 핍진
성과 개연성을 담보로 한 세계관이 아니라 마법이 통하는 제국
이나 회귀·빙의·환생을 통해 현실에는 존재하지 않는, 전혀 다
른 세계에 놓인 주인공의 감정에 이입한다. 순문학을 읽던 독자
들에게는 영 어색하고 당혹스러운 로맨스 판타지 웹소설도 웹
툰으로 변환되면 '충분히 그럴듯한 이야기'로 받아들여진다. 소
설에서 허용되지 않았던 만화적 상상력이 십분 발휘되기 때문이
다. 오쓰카 에이지와 아즈마 히로키가 포스트 모던 이후의 리얼
리즘의 환경을 "상상력의 이환경화(二環境化)"로 설명한 것도 바
로 이 지점이다. 우리는 현재 2000년대 이후 가속화되고 있는 자
연주의 리얼리즘과 만화애니메이션적 리얼리즘의 이환경화가
가져온 변화에 직면해 있다. 로맨스 판타지를 읽는 향유자는 웹
플랫폼의 등장과 함께 장르문학과 유사하면서도 그와는 다르게
전개되어 온 웹소설과 노블 코믹스의 만화애니메이션적 세계관
에 발을 들여놓고, 패턴화된 기호적 조합을 통해 현실을 사생(寫

生)한다.

노블코믹스 시장이 대중의 기호에 따른 편의적·임의적 기호를 사용함으로써 향유자의 취향에 따른 접근이 가능하도록 전략화했다는 점도 패턴 조합의 한 예이다. 이를 위해 작품의 특징을 드러낼 수 있는 기호들을 내세운 해시태그(#)를 제공함으로써 향유자들의 선택을 돕기 때문이다. 이는 해시태그로 내세운 기호들을 귀납적으로 유형화한 것이다. 대표적으로 #이세계물, #차원이동물을 소재로 한 로맨스 판타지는 1화에서 주인공이 이세계로 이동하는 장면이 등장하며, #육아물은 성인인 여성이 냉혈한 황제인 아버지를 둔 어린아이로 빙의하며, #책빙의물은 자신이 읽던 책 속의 이름 모를 단역이나 곧 죽게 될 악녀로 빙의한다.

간혹 이러한 패턴반복에 우려를 표하는 이들도 있다. 그도 그럴 것이 노블코믹스 시장에서는 하나의 패턴이 성공하면 그 후로 양산형 작품들이 줄줄이 생산되기 때문이다. 양산형 작품들의 자기복제와 끊임없는 표절 시비는 이러한 우려를 뒷받침한다. 그럼에도 노블코믹스의 창작 환경은 향유자들이 찾은 새로운 양식으로서 한동안 지속될 것이다. 패턴이 반복되는 것처럼 보이지만, 사실 수많은 양산형 가운데서도 그 패턴에서 독창성을 들고 나오는 작품이 항존하기 때문이다. 양산형들은 패턴을 통해 유형화하는 가운데서도 나름의 개성을 발견한다.

로맨스 판타지는 판타지보다 더 견고한 패턴을 구축한 것처
럼 보인다. 향유자들은 그 패턴을 외면하거나 배척하지 않고, 패
턴이라는 익숙함 안에서 작품을 읽는다. 이 익숙함은 디지털 네
이티브에게 오히려 더 편리하고 흥미로운 향유다. 과다한 정보
로 피로사회에서 소진증후군을 앓고 있거나 <지적 대화를 위한
넓고 얕은 지식>이 인문학의 깊은 사유를 대체하는 시대에 패턴
의 양식으로서의 로맨스 판타지는 전성시대를 맞이할 수밖에 없
다. 이러한 현상은 포스트 모던 시대의 책읽기로 지속될 것이다.
그리고 향유자들은 그 가상현실의 캐릭터에게 자신의 감정을 이
입하는 일이 어색하지 않다.

여성 향유의 장(場)으로서의 로맨스 판타지

인간은 오래 전부터 로맨스를 읽어 왔다. 물론 novel
로서의 로맨스가 의미적 변용을 거쳐 오늘날 통용되는 로맨스의
의미로 쓰이기 시작한 것은 19세기 말부터 20세기 들어서였다.
근대의 가장 위대한 발명품인 '연애(Roman/Romance/浪漫)'는 신의
세계에서 벗어나 개인의 감정을 중요시 여겼던 근대적 자아에게
는 중요한 발견이었다. 그런데 어찌된 일인지 연애의 달뜬 감정
과 달큰한 사랑의 성취는 여성의 전유물이 되었다. 19세기 메리

셀리의 고딕 로맨스 <프랑켄슈타인>이 읽혔음에도 불구하고, 여성 독물(讀物)로서의 로맨스는 20세기 들어 더 강조되었다. 이렇게 여성서사로서의 로맨스는 가부장적 체제를 내면화한 읽기를 통해 낭만적 사랑의 판타지를 실현하면서 전 지구적 차원의 읽기를 행해왔다. 마찬가지로 로맨스 판타지가 추구하는 "낭만적 사랑과 그 실현으로서의 육체적 결합"이라는 감성성은 전 지구적 차원에서 유효하다.

흥미로운 점은 서양 로맨스 판타지의 경우 중국, 일본, 인도네시아, 베트남, 대만 등 유독 아시아권에서 호응을 나타낸다는 것이다. 지역적 특수성이 전혀 드러나지 않는 무국적의 풍경과 여성성을 한껏 재현한 예쁜 귀족여성-높은 계급과 지위의 실현, 결혼을 통한 계급 상승의 실현-은 오랜 시간에 걸쳐 여성들에게 관습화된 욕망이다. 어디까지나 가상의 세계인 서양 중세의 풍경과 여전히 가부장적 질서에 익숙한 문화적 속성이 초경적 읽기를 가능케 한다. 로맨스 판타지 웹툰의 진출과 그 성공은 바로 이 점에 기인한다.

한편 로맨스 읽기는 체제에 대한 대항으로서의 읽기로 전복적 행위를 대신하기도 한다. 여성의 로맨스 읽기는 시대에 따라 여성들의 욕망을 대변하며 변주해 왔으며, 단일해 보이는 로맨스와 로맨스 판타지에도 다양한 여성의 욕망들이 내재해 있다.

특히 페미니즘 리부트 이후의 로맨스 판타지를 읽는 여성독자들은 캐릭터와 세계관이 변화하기를 요청하고 있다.

<버림받은 황비>는 로맨스 판타지 웹소설 초창기부터 웹툰에 이르기까지 꽤 장기간 연재된 작품으로써 여성 독자의 젠더 의식이 변화된 장을 보여준다. 2011년부터 2013년까지 조아라에서 웹소설 연재를 시작한 <버림받은 황비>는 2014년 카카오페이지에 재연재하면서 90만 명의 독자를 이끌며 웹소설 플랫폼 초창기의 성공적인 모델이 되었다. 그런데 <버림받은 황비>가 웹툰으로 연재된 2017년의 향유자들은 이 작품에 대한 비판도 함께 쏟아냈다. 고구마 구간을 반복하며 주체적으로 행동하지 못하는 여주인공에 대한 답답함과 강간과 폭력을 행했던 남주인공에 대한 비판, 최종적으로 남주인공과 사랑의 결실을 맺는 여주인공의 선택에 대한 비난-향유자들은 이 지점에서 그녀가 가스라이팅 당했다고 보았다-은 이전에는 볼 수 없었던 향유자의 반응이었다. 페미니즘 이슈가 확산되기 이전의 읽기와 젠더 이슈와 전복적 실천, 수행적 전략의 요구가 거세진 오늘날의 읽기는 확연히 달라졌다.

이처럼 페미니즘이 다시 대두하고 여성 향유자들이 젠더 이슈에 반응하자 로맨스 판타지의 여주인공들은 걸크러시하거나 자신들의 내면과 욕망을 당당히 발화하고 주체적인 면모의 성격

으로 진화하고 있다. 특히 흔히 '악녀'가 붙은 제목의 여주인공은 욕망은 실현하되 자신을 향한 부당함과 불의에는 참지 않고 당당히 맞서 싸우겠다는 여성들의 선언이자 대항의 재현이기도 하다. 또한 #츤데레, #얀데레한 남성 대신 #조신남, #몽뭉남(몽뭉미를 발산하여 키우고 싶은 남성), #동정남, #무심녀(오랜 시간동안 무심남과 츤데레남이 로맨스의 주를 이루었으므로)가 등장하는 로맨스 판타지 작품도 늘어난 것 역시 마찬가지다.

이 가운데서도 주목하고 싶은 것은 가부장적 질서를 구현하는 로맨스의 역학구도를 미러링한 #여공남수, #역하렘물과 같은 로맨스 판타지 작품들이다. 아직은 소수이지만 <치트라>, <하렘의 남자들>, <불멸자의 연애방법>과 같은 #역하렘물들이 점차 늘어나는 추세는 페미니즘 리부트 이후 로맨스 판타지가 변화하기를 요청하는 여성들의 요구가 반영된 결과이기 때문이다. 물론 아직은 진정한 페미니즘 서사로 나아가기에는 문제적이긴 하지만, 로맨스 판타지는 그 어느 때보다도 여성들의 적극적인 향유와 참여가 일어나는 문화 장(場)이 되고 있다.

참고문헌

신문·잡지 자료

전명훈, 「웹소설 '황제의 외동딸'의 디앤씨미디어 내달 코스닥 입성」, <연합뉴스>, 2017.7.20.

김은경, 「웹툰 창출 시장규모 3년 내 2배로 성장 전망」, <연합뉴스>, 2017.7.20.

김재섭, 「카카오재팬 '만화 앱 픽코마 일본 망가 팬 홀렸다」, <한겨레>, 2017.11.30.

이진영, 「카카오재팬, 만화플랫폼 '픽코마', 작년 日 만화앱 다운로드 1위」, <뉴시스>, 2019.5.24.

김순영, 「디앤씨미디어, 하반기 게임사업에 대한 재평가 나올까」, <에너지경제>, 2019.8.30.

디앤씨 IR Letter(검색일 :2019.10.14.)

(https://file.irgo.co.kr/data/BOARD/ATTACH_PDF/df1fcc0d37b3e59f70e4444879e724cc.pdf)

논문 및 단행본

김준현, 「웹소설 장에서 사용되는 장르 연관 개념 연구」, 『현대소설연구』제74호, 한국현대소설학회, 2019.

김휘빈, 「판타지가 로맨스를 만났을 때」, 텍스트릿 편, 『비주류 선언』, 요다, 2019.

오쓰카 에이지, 『캐릭터 소설 쓰는 법』, 북바이북, 2015.

제3부

페미니즘 리부트 이후의
여성의 웹툰 읽기

1장 페미니즘 웹툰의 부상과 재현

순정만화와 페미니즘 웹툰

만화의 역사는 남성 중심의 시장이었다고 해도 과언이 아니다. 1909년 <대한민보>의 '삽화'를 한국 만화의 최초라고 한다면, 한국 만화사는 130여 년의 시간을 지나왔다.[1] 만화가 시작된 이래 꽤 오랜 역사 동안 만화는 남성 창작자, 남성 독자 중심의 시장이었다. 문식력이 높은 엘리트 지식인 계층이 읽을 수 있는 신문, 잡지에서 출발했던 조선의 상황이 그러했고, 해방 이후 출판만화 산업 역시 가부장적 질서가 공고한 상황에서 여성 작가와 독자가 진입하기란 쉽지 않았다.

한 세기가 넘는 역사 속에서 여성 작가와 독자는 부정당하거나 외면당했으며, 여성의 성적 대상화가 긴밀하고도 때로는 노골적으로 자행된 매체가 만화였음을 부인할 수 없다. 그 가운데

1 한국만화는 1909년 <대한민보>가 창간호에 게재한 한 칸 짜리 만평을 첫 시작으로 삼는다. 당시 <대한민보>는 이 만평을 게재하면서 '삽화'라 명명했다. 서양, 일본 등 제국의 언론들이 만화를 게재하는 시류에 영향을 받았으나, 대한제국 말의 조선의 상황에서는 만화가 정확히 어떤 매체인지 가늠하기 어려웠던 것으로 보인다. 이 글에서는 한국만화사 최초의 명명에 따라 '삽화'로 적었다.

비로소 여성에 의해 창작, 향유됨으로써 주체적인 움직임을 드러낸 것이 '순정만화'였다. 순정만화는 그동안 부정당했던 여성의 존재를 가시화했고, 여성이 적극적인 소비주체이자 문화주체로 전면에 드러난 최초의 장르였다.

그러나 순정만화는 다양한 층위들이 존재함에도 불구하고 '사랑 타령이나 하는 여성들이 읽는 서사'라는 오해마저 견뎌야 했다. 실제로 1990년대 최인선, 신동주, 한미석과 같은 작가는 로맨스에서 벗어나 다양한 주제와 감각적 연출로 만화의 지평을 확장한 작가들이지만, '순정만화'라는 세평에 갇혀 제대로 평가받지 못했다. 일례로 최인선은 시간과 공간의 확장과 연결을 칸의 해체와 감각적인 그림으로 선보였던 작가였지만, 한동안 '순정만화' 작가로 평가되어 왔다.[2] 순정만화가 1960년을 즈음해 등장해 1980-90년대에 다변화했다는 점을 상기한다면, 순정만화를 향한 오해와 억측이 오히려 남성 중심의 문화적 산물임을 방증하는 일이기도 하다.

'순정만화'야말로 아직도 논쟁적인 장르다. '순정만화'는 여성들이 주체적으로 창작-소비-비평함으로써 여성문화의 연대적

2 최인선의 작품세계에 관한 비평은 서은영, 「뫼비우스 띠의 역설」, 한국만화가협회 웹진, 2023.1.16. 참조.

효과를 창출해 왔지만, 그 명명이 담고 있는 한계로 인해 점차 여성들의 욕망을 담을 수 없음에도 '순정만화'라는 굴레를 씌워버렸다. 이는 '순정만화'를 통한 여성들의 실천적 운동을 소거하고 제한하는 기제로 작동했다. 이에 여성들은 '순정만화'를 '여성만화'라는 새로운 명칭으로 변경하고, 이를 "내용적인 측면이 아니라 여성이 생산하고 수용하는 만화로서 느슨하게 정의할 것"을 제안했다.[3] 그 후 오늘날에는 자의적인 해석에 따라 '순정만화', '여성만화', '여성서사만화' 등 다양한 명칭으로 쓰인다.

한편 2015년을 전후해 페미니즘을 본격적으로 다룬 작품들이 대거 등장하자 이를 '페미니즘 웹툰'으로 명명했다. 플랫폼에서는 '순정=로맨스'로 등치시키려는 시도들도 동시에 일어났다. '순정만화'라는 명명이 지니는 한계를 인식하고, 이를 로맨스로 의미 제한을 둔 것이다. 대신 '순정=로맨스'와는 구별되는 '페미니즘' 웹툰으로 구분하면서 여성 중심의 웹툰 시장을 구별지었다. 분명 소비 주체들에 의해 불려왔던 '여성만화'라는 명칭이 있었으나 페미니즘 리부트와 함께 '페미니즘 웹툰'으로 굳어졌다.

3 1997년 창간된 잡지 <나인>은 '여성만화잡지'라는 캐치프레이즈를 내걸어 '여성만화'를 새롭게 정의하고자 하는 발판이 되었다. 이에 대해서는 갱·박희정, 「코믹스 페미니즘」, 독립연구자 네트워크 '궁리' 프로젝트 발표 논문, 2018. pp.6-7 참조.

'페미니즘 웹툰'이라는 명명이 타당한지에 대해서는 여전히 논의중이다. 조경숙(갱)과 박희정은 그들의 논의에서 '페미니즘 웹툰'이라는 용어 대신 '웹툰 시대 여성만화'를 제안하고 있다. '페미니즘 웹툰'이라는 용어는 "여성만화에 대해 존재하는 다른 차별들에 대해 말할 수 없으며…'순정만화'라는 장르 안에서 분투해오던 만화들의 역사와 장르 내 갈등과 긴장 관계들을 부지불식간에 종료"시키기 때문이다.[4] 이들의 문제의식은 일견 타당하다. '순정만화'가 거쳐온 억압과 분투의 역사를 고려한다면 '페미니즘 웹툰'의 명명을 고민할 필요가 있다.

그럼에도 이 글에서는 2015년을 전후해 페미니즘을 주제로 등장한 웹툰을 '페미니즘 웹툰'으로 명명했다. 논의가 필요한 부분이지만, 이 글에서는 웹툰 산업에서 현재 수용되고 있는 용어를 사용했다. 플랫폼에서 통용되는 용어의 수용이 직관적이고 편의적이긴 하지만, 이 역시 한국 웹툰 산업의 생태계가 플랫폼을 중심으로 이루어지고 있음을 드러낸다. 또한 다수의 유저들이 그 용어를 문제의식 없이 수용하고 있음을 보여준다는 점에서 시사하는 면이 있다.

4 갱·박희정, 「코믹스 페미니즘」, 독립연구자 네트워크 '궁리' 프로젝트 발표 논문, 2018. p.9.

다양한 여성의 재현을 이룬 페미니즘 웹툰

2015년 이후 페미니즘 웹툰의 부상이 두드러졌다. 여성 자신이 겪은 차별을 폭로하고 사회에 문제를 제기하며 화두를 던진 작품들이 다수 등장했고, 화제가 되었다. 김보명은 페미니즘 리부트의 경로들로 디지털 페미니스트 액티비즘, 대중문화 영역에서의 소비자 페미니즘, 거리와 광장에서 일어난 애도와 저항의 정치학을 들어 설명한다. 그는 "(페미니즘의 재부상이) 디시인사이드, 페이스북, 트위터, 텀블벅과 같은 디지털 플랫폼들을 매개"로 했으며, "소비자이자 팬덤으로서 주체성과 자율성을 키워온 여성들이 대중문화 영역에서 여성혐오 콘텐츠를 페미니즘적 시각으로 문제화하기 시작했다"고 주장한다.[5] 김보명의 논의는 이 시기에 페미니즘 웹툰이 부상하게 된 이유를 뒷받침한다. 디지털 네이티브이자 디지털 노마드 세대인 유저들에게 웹툰은 유희를 위한 오락물인 동시에 댓글과 커뮤니티를 통한 공론장 역할을 담당했다. 또 이들은 때론 논쟁적으로 첨예하게 대립했지만 때론 감정적으로 대응하기도 했다. 이는 웹툰 작가를 향한 혐오와 옹호라는 극단적 방향으로 표출되기도 했다. 이에 맞서듯 페미니즘 웹툰의 수가 양적으로 증가했고, 여성들은 적극적

5 김보명, 「페미니즘의 재부상, 그 경로와 특징들」, 『경제와 사회』, 제118호, 2018.

으로 소비했다.

 페미니즘 웹툰은 여성의 문제를 공론장으로까지 끌어내고 여성 연대의 문화적 실천을 적극적으로 표명한 기제가 되었다. 특히 '가족'이라는 사적 영역에서 은밀히 자행되기에 발화하기 어려웠던 친족 성폭력과 가정폭력의 문제가 다루어졌다.

 2015년 7월부터 레진코믹스에서 연재되었던 <단지>는 가부장적 질서 안에 놓인 가정 내의 폭력과 폭언, 정서적 학대, 성추행 등 다양한 폭력에 노출되었던 여성 주인공의 모습을 그렸다. 작가는 작품에서 "나의 화풀이 만화이자 동시에 나와 같은 피해를 받은 사람들을 위로하기 위한 만화"라고 밝히면서 작가의 자전적 고백담임을 밝혀 화제가 되었다.[6] 사적 이익을 추구하지만 어느새 공적 기능을 담당하게 된 플랫폼의 순기능이 페미니즘 웹툰에서 효능감을 나타낸 것이다. 이처럼 <단지>는 자신의 피해 상황을 고백하는 것만으로도 여성들에게 위안과 치유가 될 수 있다는 문화적 실천으로 옮아갔다. 그 후 <단지>는 시즌 2와 시즌 3에서 향유자들의 실제 사연을 바탕으로 가정폭력에 놓인 여성의 문제를 다양한 사례를 통해 확장했고 공론화했다.

6 작가는 인터뷰에서도 이 작품이 "전부 다 100% 사실이예요"라고 밝힌 바 있다. (「가정 폭력 다룬 웹툰 그린 '단지' 작가 인터뷰」, 위키트리, 2015.9.10.)

2015년 3월부터 카카오웹툰에서 연재했던 <아 지갑놓고나왔
다>(2015.3.25-2017.5.31)는 친족 성폭행으로 인한 가족 간 2차 가해
와 폭력을 고발하고, 낙태, 미혼모 문제를 다루었다.[7] 주인공은 9
살에 사촌으로부터 성폭행을 당했지만 정작 피해자인 주인공의
가족은 해체되고, 주인공은 가족들의 묵인과 자신을 향한 곱지
않은 시선으로 2차 가해를 겪는다. 이로 인해 주인공은 다른 사
람의 얼굴이 '새'로 인식되는 장애를 앓는다. 주인공은 상대방의
표정을 인식하지 못함으로써 그녀를 향한 날 선 시선들로부터
자신을 보호한다. 그런 그녀는 미성년임에도 스스럼없이 남학생
들과 성관계를 맺고 출산까지 이르지만 늘 무덤덤하다. 그녀의
비정상적으로 보이는 일련의 행동과 감정들은 끔찍한 기억으로
부터 자신을 보호하려는 일종의 방어기제다.

7 <아 지갑놓고나왔다>에 대한 분석은 서은영, 「수묵화의 농담(濃淡)으로 빚어
 낸 낯섦의 미학 -<아 지갑놓고나왔다>, 만화만화영상진흥원 만화규장각 웹진,
 2016.11.4.을 수정 보완한 것임을 밝힌다.

미역의 효능, <아 지갑놓고나왔다>

쇼쇼, <아기 낳는 만화>

<아 지갑놓고나왔다>의 주인공 선희가 자신을 둘러싸고 있던 방어기제를 깨고 진정으로 자신을 사랑하게 되는 과정은 무겁고 어두운 주제임에도 불구하고 음울함을 지양한다. 이 작품에서 군데군데 발산되는 뜬금없는 유머들은 극의 진행을 방해하지 않는 선에서 적절히 연출되어 음울한 분위기를 덜어낸다. 선희의 비정상적인 무덤덤함과 노루의 과잉된 성숙함이 독자들로 하여금 페이소스를 느끼게 한다. 이 작품의 압권은 감정의 강약을 대변하듯 연출된 수묵화의 농담(濃淡)이다. 웹툰이지만 수묵화의 농담과

선의 질감을 인물들의 심리에 따라 잘 표현한 연출법은 향유자
들이 인물의 상황과 심리를 곧잘 따라갈 수 있게 한다. 또한 <아
지갑놓고나왔다>는 성폭력을 고발하는 데 머물지 않는다. 오히
려 성폭력을 당한 피해자를 바라보는 우리 사회의 시선에 문제
를 제기하며, 피해자에게 공감과 연대를 요청하고 있다.

여성을 위계화하는 가부장제의 문제를 정면에서 다룬 작품으
로 수신지의 <며느라기>와 쇼쇼의 <아기 낳는 만화>를 들 수 있
다. 수신지 작가의 <며느라기>(2017)는 여성이 결혼한 이후 가정
에서 겪게 되는 불평등한 일상을 재현한다. '며느라기'는 "며느
리가 되면 시댁 식구한테 예쁨받고 칭찬받고 싶은 시기"를 의미
한다. 가정 내에서 며느라기에 자신도 알지 못하는 사이 겪게 되
는 부당한 대우와 차별, 또한 이를 인지하지 못했다가 뒤늦게 깨
닫게된 자신에 대한 원망, 자괴감과 복잡한 감정들, 차별을 지적
했을 때 이를 이해하지 못하는 남편과 자신을 오히려 책망하는
가족들과의 불화, 그로부터 느끼는 가정 내 여성의 소외를 그리
고 있다. '며느라기'는 여성들 스스로 평등한 결혼 생활을 외치지
만, 내면화된 젠더 질서가 며느라기에 안팎에서 작동되고 있음
을 의미하기도 한다. 이 작품은 대표적인 인스타툰으로 여성들
의 폭발적인 공감과 지지를 얻으며 단행본 출간과 드라마 제작
으로도 이어졌다. 인스타툰으로서 성공사례를 보여줌으로써 플

랫폼 이외의 유통채널과 창작방식의 다변화의 가능성을 제시한 웹툰이다.

네이버에 연재된 <아기 낳는 만화>(2017.12.31.-2018.6.27.)는 신성화되어 있는 임신과 출산의 과정을 작가의 체험을 직접 서술하는 방식으로 현실적인 문제로 치환하며 '모성성의 신화'를 정면으로 비판한다. 수많은 로맨스 장르들은 결혼으로 해피엔딩을 찍으며 행복한 신혼생활을 꿈꾼다. 로맨스 장르에서 임신과 출산, 그리고 육아는 두 남녀의 사랑의 결실로만 부각되거나 '외전'에서 남자 주인공의 변함없는 사랑을 보여줄 질투의 대상으로 재현되어 있다. 이들 서사에는 임산부의 발화가 비어있다. 임신-출산-육아를 로맨스의 도구로 취급했던 로맨스의 오래된 전통과 이를 여성의 읽기로 내면화한 여성들에게 <아기낳는 만화>는 현실을 비판하며 여성들의 몸의 주체성을 회복할 것을 주장한다.

<아기 낳는 만화>는 임신-출산-육아의 주체가 되어야할 여성들이 발화하지 못했던 사회의 억압에 대해서도 비판한다. 또한 이러한 비판과 고발이 '모성성을 던져버린 엄마'라는 오해와 비난으로 되돌아오는 것을 거부한다. 이 역시 <아기 낳는 만화>가 비판했던 사회의 모성성의 신화에 기인하기 때문이다. <아기 낳는 만화>는 사랑의 결실로 소중한 아이가 탄생하기까지 여성의 몸에 나타나는 신체적·감정적 변화와 고통이 어떤 것인지 실질

적인 변화의 과정을 세세히 고한다. 그리고 임산부가 필요로 하는 것이 무엇인지에 대해 임신과 출산을 경험한 여성이 직접 발화함으로써 지금까지 타자들에 의해 대리되었던 임신과 출산의 경험을 여성의 목소리로 되찾는다. <아기 낳는 만화>는 임신과 출산과정에서 생길 수 있는 위험한 상황에 대해 말하지 않는 우리 사회를 지적하며, 임신과 출산에 대한 "진짜" 이야기를 한다.

　<아기낳는 만화>는 결혼을 하지 않은 1020여성들에게도 큰 반향을 일으키며 SNS에서 화제가 되기도 했다. 그러나 <아기 낳는 만화>는 연재 내내 각종 비판과 비난, 혐오에 시달려야 했다. 지나치게 임산부를 옹호한다는 의견, 임산부를 부정적으로 묘사한다는 비판, 남성혐오를 조장하는 '메갈만화'라는 페미니즘 혐오, '페미버'(페미니즘+네이버)라는 혐오 등 <아기 낳는 만화>의 댓글창은 끊임없는 분란장이 되었다. <아기 낳는 만화>의 댓글은 웹툰 플랫폼의 댓글이 공론장으로서의 기능을 상실하고 혐오의 장이 된 사례로 남았다.

　이 외에도 미깡의 <하면 좋습니까?>(카카오웹툰, 2018.5.2.-2018.12.5)는 연애의 엔딩이 꼭 결혼이어야 할 필요가 있는가에 대해 의문을 제기한다. 미깡은 결혼을 선택할 권리가 있다면, 그것을 선택하지 않을 권리도 있다는 점을 상기시킨다. 결혼이든 비혼이든 다양한 삶의 방식과 각자의 삶에 대한 존중의 필요성을 주

장한다. 다양한 삶의 양태를 제시하는 웹툰은 자기고백적 서사나 직관적 표현으로 더 많은 독자들에게 공감을 얻고 있다.

한편 아름다움을 강요하는 사회의 문제를 지적하고 탈코르셋을 외치는 작품들도 존재한다. 이연의 <화장 지워주는 남자>, 기맹기의 <내 아이디는 강남미인>, 김탐미의 <껍데기> 등은 여성을 외모로 판단하는 사회적 잣대에 반기를 들며 여주인공이 진정한 자신의 미를 추구해 나간다는 내용을 담고 있다. 이 작품들은 외모 차별사회에서 고통 받는 사람을 문제화하는 데서 그치는 것이 아니라 고통의 근원에 도사린 구조를 지적하는 데까지 나아가고 있다.[8]

탈코르셋의 문제는 기존의 젠더질서에 의문을 던지고 새로운 젠더 정체성을 구축할 필요성을 주장하는 웹툰과도 연결된다. <남남>(정영롱, 2019. 8. 23- 2022. 2. 18)과 <정년이>(서이레/나몬, 2019.4.1-2022. 5. 17)가 대표적이다. 이들 작품은 구성된 성차로부터 규정된 여성의 몸을 탈주하여 새로운 젠더를 제시한다. 이들 작품은 여성이든 남성이든 성차를 무(無)화시키고 성별에 따른 타자의 대상화를 지양한다. <남남>과 <정년이>는 어떠한 성차도

8 갱·박희정, 「코믹스 페미니즘」, 독립연구자 네트워크 '궁리' 프로젝트 발표 논문, 2018. p.26

두지 않고 인간 자체를 주체화함으로써 다소 온건한 방식으로 카카오웹툰과 네이버 플랫폼에 안착했다.

 이 외에도 여성의 욕망을 다층적으로 해석한 매미/희세의 <마스크걸>(2015.8.15.-2018.6.9.)과 <위대한 방옥숙>(2019.5.5.-2020.9.27.)이 있다. 또한 여적여의 구도를 타파하고 여성의 연대를 이룬 seri/비완의 <그녀의 심청>(2017.9.12.-2020.6.16.), 삼의 <하루만 네가 되고 싶어>(2020.1.7.-연재중), 사회초년생인 20대 여성이 독립과 직장 생활을 통해 성장해 가는 과정에서 2030여성들의 공감을 얻은 김정연의 <혼자를 기르는 법> (2015.12.4.-2018.3.9.) 등 다양한 여성캐릭터를 형상화한 페미니즘 웹툰들이 창작되었고, 여성 소비자를 중심으로 향유되어 왔다. 2015년 이후 여성 작가의 창작과 소비자들의 웹툰 읽기는 그 어느 때보다 페미니즘에 기민하게 반응하고 있다. 이로써 페미니즘 웹툰은 웹툰의 한 장르를 형성하며 동시대 여성들의 공감을 얻고 있다.

참고문헌

신문·잡지 자료
「가정 폭력 다룬 웹툰 그린 '단지' 작가 인터뷰」, 위키트리, 2015.9.10.
서은영, 「뫼비우스 띠의 역설」, 한국만화가협회 웹진, 2023.1.16.

논문 및 단행본
갱·박희정, 「코믹스 페미니즘」, 독립연구자 네트워크 '궁리' 프로젝트 발표 논
 문, 2018.
김보명, 「페미니즘의 재부상, 그 경로와 특징들」, 『경제와 사회』 제118호, 2018.

2장 여성서사의 동시대성;
탈코르셋 선언과 코르셋 입기

코르셋을 조이는 #서로판 #영애물의 등장

전통적으로 만화에서 이성 간의 사랑을 다룬 장르는 '순정만화'로 통칭되어 왔다.[1] 일본의 '소조망가'(소녀만화)의 영향도 있었지만, '순정그림이야기'라는 명칭이 등장하기 시작한 1950년대로 거슬러 올라가면 '순정만화'의 층위는 다양하다.[2] 그러나 순정만화라고 하면 일반적으로 '남녀 간의 열띤 사랑과 그 실현'을 연상하며, 1980년대 본격화되어 오늘날까지 이어졌다고 간주하는 경향이 있다. 2000년대 이후 등장한 웹툰은 '순정'이라는 장르명을 그대로 사용하기도 하지만 '로맨스'로 등치시키는 경우도 자주 목격된다. 일례로 오늘날 플랫폼들은 "순정웹툰"이 아닌 "로맨스웹툰"으로 명명해 마케팅한다. 여기에는 로맨스웹툰을 순정만화와 구별짓고자 하는 플랫폼의 전략을 엿볼 수 있

1 　만화에서는 동성애를 다룬 장르는 BL(Boys Love)과 GL(Girls Love)로 구분한다.
2 　이에 대해서는 서은영, 「'순정'장르의 성립과 순정만화」, 『대중서사연구』 제21권3호, 대중서사학회, 2015, pp.147-177 참조.

다. '순정'이라는 용어에서 연상되는 진부함, 협의의 장르범주라는 오해, 부정적인 이미지가 작용했다고 할 수 있다. 이처럼 대중문화에서 장르의 생성과 소멸은 역으로 동시대 소비자들의 변화를 추적하는 단서가 된다.

순정을 향한 구별짓기는 로맨스 서사의 변화를 요구한다. 순정이 로맨스로 전치되듯 그 내부에서는 시대의 변화에 발맞추어 요구되는 미세한 변화들이 감지된다. 그럼에도 로맨스 향유에 작동하는 보편적이고 전형적인 클리셰는 여전히 막강한 힘을 발휘하고, 이를 향유하는 여성들의 욕망은 때로는 당혹스러울 만큼 남성의 서사를 충실히 이행한다. 바로 #서로판, #영애물은 '화석처럼 존치된' 영역이자 '그럼에도 불구하고' 미세한 변화가 감지되는 장이다.

페미니즘 웹툰이 성행한 한편에는, 마치 이들의 발화를 보기 좋게 뭉개며 페미니즘 리부트 담론에 역행하는 것처럼 보이는 또 다른 장르물이 존재한다는데 주목할 필요가 있다. 탈코르셋을 지지하는 <화장 지워주는 남자>의 한편에는 예쁜 드레스를 입기 위해 코르셋을 착용하는 고귀한 영애들이 존재한다. 또한 가부장제 사회에 대항하며 여성 연대를 형상화한 <녹두전>, <그녀의 심청>의 한편에는 암투와 모략으로 황제의 사랑을 차지하며 후궁사회에서 살아남고자 암투를 벌이는 여성들이 존재한다.

마치 가부장제에 복무하며 구성된 젠더를 더욱 공고화하는 것처럼 보이는 이 서사들은 카카오페이지와 네이버 웹툰에서 흥행에 성공한 #서로판, #영애물, #육아물 등이다. 그리고 이 장르물은 일본을 비롯하여 중국, 인도네시아, 태국, 대만 등 아시아 일대에서 한국 웹툰이 정착하는 데 혁혁한 공을 세운 콘텐츠이기도 하다.

새로운 한류를 이끈 노블코믹스 시장이 #서로판, #영애물, #육아물에 편중되어 있는 것은 흥미롭다. 로코코풍의 드레스를 입은 어여쁜 귀족 아가씨의 사랑이야기는 '여자아이는 인형을 좋아한다'는 지난한 숙제를 떠올리게 하기 때문이다. 더구나 이러한 서사는 만화사에서도 한동안 외면당했다. 1990년대 말을 끝으로 잡지만화 시장이 쇠퇴하면서 순정의 시대도 서서히 저물어갔다. 이후 만화시장은 독자 대상을 초등학교 여아로 낮추거나 성인 여성을 대상으로한 19금 만화잡지를 출간하는 등 2000년대 초반까지 여러 변화를 모색했지만, 시대의 요구에 부응하지 못한 채 퇴색해 갔다. 그런데 2010년대 판타지와 함께 로맨스 판타지 노블코믹스가 부상하였고, 로맨스 판타지의 세계관은 여성들의 읽기를 재조직하였다.

#서로판, #영애물, #육아물의 대표적인 작품인 <버림받은 황비>, <이세계의 황비>, <외과의사 엘리제>, <황제의 외동딸>

등은 한국과 아시아 전역에서 인기를 얻으며 높은 수익을 창출했다. 이 작품들은 2015년을 전후해 연재한 웹소설을 IP로 한다.[3] 이 작품들은 정통 로맨스의 클리셰를 충실히 따르고 있다. 즉 페미니즘 리부트 이후 '악녀'가 승기를 잡은 시장에서도 여전히 소환되어 시장의 한 축에 굳건히 자리잡고 있다. 이는 1-2년 사이에도 빠르게 변하는 웹콘텐츠 시장에서 여전히 지속되는 여성 욕망의 한 지점을 보여주기 때문이다. 코로나 팬데믹 이후 진입한 소비자들의 양적 증가와 더불어 페미니즘 리부트 이후 로맨스 판타지를 읽는 여성들의 태도와 성격이 변화했음에도 불구하고 상존하는 정통 클리셰가 시장을 견인하는 현상 역시 시대를 반영한다는 측면에서 기록할 필요가 있다. 한편 댓글이나 커뮤니티에서 공유되는 이들 작품에 대한 여성 소비자들의 비판적 향유는 로맨스 판타지가 나아갈 방향을 제시하는 동시에, 여성 읽기의 복잡성을 드러낸다.

3 특기할 만한 것은 <버림받은 황비>다. 이 작품은 2004년부터 개인블로그에 연재한 인터넷 소설을 2011년에 각색해 재연재한 작품이다.

로맨스 클리셰의 반복: 나쁜 남자와 구원자 여성

1990년대 초, 우리 사회를 휩쓸었던 "남자는 여자하기 나름"이라는 카피라이터는 서양로맨스 판타지에서 여전히 유효하며, 때로는 더욱 강화하는 방식으로 작동한다. 현실에서는 마주하기에도 끔찍한 나쁜 남자를 사랑하는 여성, 그로 인해 심신이 피폐해지는 여성, 강력한 가부장제에서 살아남기 위해 애교와 지략을 필살기로 삼는 여성은 로맨스 판타지에서 흔히 볼 수 있는 여주인공들이다. 그리고 이들은 #서로판만이 아니라 #현대로맨스에서도 활약중이다. 케이트 밀렛은 『성의 정치학』에서 "여성에게 성행위가 관용되는 (이념적으로)유일한 경우는 사랑이기 때문에 낭만적 사랑의 개념은 남자가 자유롭게 착취할 수 있는 정서적 조작의 방편을 제공한다. 낭만적 사랑에 대한 신념은 여성이 성적 금지에 대하여 받아 온 훨씬 더 강한 조건화를 극복할 수 있는 유일한 조건이기 때문에 남녀 쌍방에게 모두 편리한 것이다"고 주장한다.[4] 다소 급진적이긴 하지만, 낭만적 사랑과 그로 인한 현실에선 금기된 것들의 허용은 로맨스 클리셰에서 종종 목격된다. 대표적으로 '나쁜남자와 구원자 여성'이라는 클리셰는 '낭만적 사랑'을 앞세운 여성 소비자의 기만일 수

4 케이트 밀릿, 『성의 정치학(상)』, 현대사상사, 2004. p.75.

있다. 그러나 '페미니즘 리부트' 열풍과 '탈코르셋'의 선언에도 불구하고 #서로판 시장은 로맨스 독자/향유자의 기대와 욕망에 부응하며 국내외 시장에서 엄청난 수익을 창출했고, 'K-웹툰'의 성공에 기여했다.

'나쁜 남자' 클리셰는 로맨스 서사의 오래된 관습이다. 나쁜 남자는 완벽한 성격적 결함을 지녔음에도 불구하고 여성들은 나쁜 남자에 대한 판타지를 소비하는 것을 멈추지 않는다. 아이러니하게도 웹소설과 노블코믹스의 서사에서 남주의 성격적 결함은 나쁜 남자에 대한 판타지를 강화하며 로맨스의 강력한 동기로 작동한다. 나쁜 남자가 여주를 괴롭힐수록 댓글은 남주가 추후에 사랑에 빠져 괴로워할 것을 예단하고 안타까워한다. 또 댓글의 유저들은 그럴 남주의 상황을 내심 기대한다.[5] 이들 남주는 1990년대-2000년대까지 로맨스에서 #츤데레, #차도남(차가운 도시남자)으로 형상화되었고, 최근 로맨스 판타지 시장에서는 #후회남, #쓰레기남주, #집착남으로 소비되고 있다.[6]

5 2023년, 로맨스 판타지 유저들의 커뮤니티 사이에서 유행하는 '#찌통'도 이에 해당한다. '#찌통'을 단언하긴 힘들지만, '가슴 절절하고, 심장이 저릿저릿해서 아픈' 정도의 의미. '#찌통'의 스펙트럼은 워낙 넓지만, 남녀주인공이 애달파하거나 후회로 절절한 상황도 해당한다. 최근 커뮤니티에는 '#찌통' 작품을 공유하며 부쩍 검색어에 자주 등장하는 추세다.

6 #후회남물이란, 여주의 소중함을 깨닫지 못하거나 성격적 결함으로 여주를

로맨스를 읽는 여성들은 #후회남의 남주가 후회하는 순간, 그 애절함과 절절함에 감정을 이입한다. 이때 여성유저들은 남주의 감정을 모르거나 끝까지 모른체하는 여주에게 이 순간만큼은 성토를 쏟아낸다. 흔히 '고구마구간', '#고구마물'은 연인의 감정교류를 지연시키는 만큼 서사의 흐름도 지연되기 때문이다. 반면 여주를 향한 남주의 애절함과 절절한 감정은 그간 남주가 행한 나쁜 행동과 결함을 용인하고 용서하는 데 면죄부가 된다. 이처럼 로맨스 판타지에 등장하는 #후회남, #집착남, #얀데레(ヤンデレ, 病嬌), #쓰레기남 캐릭터는 페미니즘에 역행하며 현실에서는 불가능한 사랑을 재현하지만, 여성들은 이것을 판타지로 소비함으로써 사랑의 감정을 증폭시킨다. 이러한 흐름을 수긍하지 못하면 로맨스에 빠져들기란 쉽지 않다.

제니스 래드웨이는 『로맨스 읽기』에서 여성 독자들은 거칠고 투박한 남자를 부드럽고 상냥한 남자로 변모하게 만드는 과정에서 발휘되는 여주인공의 재치와 능력을 가장 높이 평가한다고 주장했다.[7] 이러한 특징은 로맨스 판타지에서도 반복된다. 나쁜

소중히 아껴주지 않다가 여주가 떠난 후 뒤늦게 후회하는 남주가 등장하는 장르다.

7 Janice A.Radway, "Reading the Romance", 2009; 이정옥, 「로맨스, 여성, 가부장제의 함수관계에 대한 독자반응비평」, 『대중서사연구』제25권3호, 대중서사학

남자를 변화시키는 힘이 여성에게 주어진다는 설정과, 그녀가 충분히 그럴만한 특별한 매력을 지닌 여성이라는 점, 그리고 그녀의 능력/매력으로 천하의 냉혈한인 남주가 오로지 여주에게만은 '#쏘스윗한', '#순정남', '#순진남', '#일편단심남'이 된다는 클리셰는 로맨스 판타지에서도 손쉽게 찾아볼 수 있다.

이 남주들은 #절륜남이지만 #순진남인 모순을 띠기도 한다. 절륜하지만 다른 여성과 관계를 가져본 적이 없어 자신의 능력(?)을 알지 못하는 이 '절륜한 순진남'은 여주와의 첫날밤에 쩔쩔매는 모습을 보이기도 한다. 여기서 더 나아가면 걸크러시 여주가 등장하는 최근 로맨스 판타지에서는 여주가 섹스의 과정을 리드하고, 관계에 서툴러 볼이 발그레해지는 남주를 놀리는 농담을 치는 방식으로 관계의 역전을 수행한다. '절륜하지만 순진남'의 이중적 모순 역시 여성들의 욕망이 투영된 지점이다. 이처럼 남주를 변화시킬 수 있는 그녀의 특별함은 매력자본이 되어 '충분히 사랑받을 자격'으로 주어지고 반복적으로 재구조화된다. 나쁜 남자는 이런 구조 안에서 오랜 시간 재생산되어 왔고, 여전히 유효하며, 강력하다.

<이세계의 황비> 속 남주는 '#집착남#후회남#얀데레'의 전

회, 2019, p.363에서 재인용.

형이다. 두 남녀는 서로의 사랑을 확인하고 하룻밤을 보낸다. 그러나 잠에서 깬 남주는 여주가 현실세계로 돌아가기 위해 자신을 떠났다는 사실을 직감하고, 그녀를 찾아 나선다. 웹툰에서 남주가 여주를 찾아헤매는 모습은 "희고 부드러운"[8] 얼굴에 맺힌 땀방울과 일그러져 더욱 사나워진 눈매를 대비해 그의 절절함과 냉혈한 모습이 충돌하게 표현한다. 그는 절실히 사랑하는 여주를 찾지만, 한편으론 그녀를 영원히 자신의 곁에 두기 위한 병적인 집착(얀데레)을 동시에 내재하고 있다. 그의 절실함은 비나(여주)를 "영원히 내 것으로" 만들기 위해 고안해낸 '끔찍한' 생각들로 연결되면서 감정의 고양이 일어난다. 그는 비나를 시체로 만들거나, 발목을 잘라 도망치지 못하게 하거나, 상처를 남기지 않기 위해 (발목의) 힘줄만 자를까 고민한다. 그러다 그녀의 몸에 상처를 내는 것이 아깝다는 생각에 미치자 급기야 자해할까도 고려한다. 그리고 이 모든 사고의 연결은 "잃은 것은 고작 목숨이지만 얻을 것은 나의 세계 나의 모든 것"이라는 발화를 통해 '사랑'으로 합리화한다.

8 이와 같은 남주에 대한 외모평가는 바로 이전 장면인 침대에서 그의 외모에 감탄한 여주가 한 발언이다.

#얀데레의 전형을 보여주는 <이세계의 황비>

#얀데레는 일본 라이트노벨이나 애니메이션에 등장하던 캐릭터로, 흔하지는 않지만 우리나라 웹소설 작품에도 가끔 목격된다. 그런데 여기에서 주목할 점은 놀랍게도 호의적인 <이세계의 황비>의 베스트 댓글들이다.

"비나를 어떻게든 붙들어놓고 싶어 비나의 몸을 해칠 생각을 하다가도 그건 할 수 없다라고 하는게.. 찡하다..위험해서 더 아름다운 맹수 같아" / "루크.. 원래 싸이코입니다. 지아…아..아빠는 개뿔 씹쎄X 강간범 버섯돌이 죽인 놈이라고요. 여태 사랑꾼이라 잠시 잊었을 뿐입니다… 그리고 루크가

얀데레 같아져서 좋은데” / “흥미진진” / “얀데레의 정석”/
“자르고 죽인다는게 아니고 그 정도로 비나를 사랑한다고 느
껴져서 슬펐음”(카카오 페이지, <이세계의 황비>, 2019.9.3.-9.21 작성
된 댓글 중 일부)

　　여성 소비자들은 남주의 잔인한 발상을 사랑의 감정으로 읽
고, 이것을 통해 사랑의 깊이를 가늠한다. 여성 유저들은 불쾌,
잔인함의 감정에 앞서 남주를 이해하고 공감한다. 다음 장면에
서 “당신의 사랑을 확신하고 싶어 (…) 편지를 남겨두고(…) 당신
이 쫓아오기만을 기다렸다”는 여주의 발화는 남주의 비정상적
인 사고들이 오로지 여주를 향한 사랑의 감정이자 발로로써 귀
결되고, 이로써 남주의 잔인함은 용인되며 여성 유저의 감정은
더욱 고양된다. 그 결과 #나쁜남자의 성격적 결함은 사랑의 한
방식으로 기술되고 여주에 의해 재확인된다. 그 결과 #나쁜남자,
#쓰레기남주는 전체 서사 속에서 봉인되며, 여성유저는 감동한
다. 여주에 대한 사랑이 사회 통념을 넘어서는 정도의 병적 수준
임에도 불구하고 로맨스 판타지 웹툰에서는 오히려 사랑이라는
감정의 발로로 소비된다.
　　한편 로맨스 서사의 결말은 사랑의 성취다. 그래서 로맨스 서
사는 주로 사랑의 확인이 최종 마무리되는 결혼이라는 해피엔딩

의 판타지로 끝난다. 그런데 에이전시들은 로맨스 판타지를 결혼 이후의 모습을 담은 '외전'으로까지 연장해 유료결제로 판매한다. 외전에는 결혼 후에도 여전히 행복한 남녀가 초점화되어 있다. 오로지 여주만 바라보는 남주와 여주로 인해 성격이 온화해진 남주가 여주 앞에서 쩔쩔매는 모습으로 형상된다. 심지어 남주는 자신의 아이에게마저 질투하는 모습을 보이기까지 한다. 외전은 결혼 이후에도 이어지는 그들의 행복한 모습을 넘어 남주의 사랑이 영속적이며 절대 불변임을 재차 강조함으로써 나쁜 남자를 향한 여성의 구원의 효능감을 고취한다.

물론 모든 로맨스 판타지가 그런 것은 아니다. 그러나 (과장을 약간 보태) 우주와 같이 광활해진 로맨스 판타지 시장에서 #나쁜 남자와 #구원자 여주의 소비는 여전히 공고하게 한 축을 형성하고 있다. 여기에는 나쁜 남자는 나뿐만 아니라 모든 여자들에게도 나쁘고, 나쁠 것이라는 강력한 믿음. 그렇지만 사랑에 의해 구원된 남주는 나에게만은 '#쏘스윗'한 남주로 변모한다는 클리셰의 반복. 이와 같은 여성의 고전적인 로맨스 읽기는 오늘날에도 계속되고 있다.

제국의 이데올로기와 여성성의 강화

이렇듯 나쁜 남자를 변화시키는 여주를 향한 여성 소
비자의 욕망은 '제국'이라는 기호와 만나 젠더의 성차를 더욱 강
화하는 기제로 작동한다. 서로판에서 주인공은 회빙환(회귀·빙의·
환생)클리셰로 이세계 '제국'이라는 세계관으로 진입한다. 그녀
가 'N회차'를 살게 된 '제국'은 절대군주제의 통치제도로 남성성
이 극대화된 공간이자 가부장의 권력이 막강한 세계이다. <황제
의 외동딸>의 환생지 아그리젠트 제국은 '피의 폭군'이라 불리는
황제 카이텔이 통치하는 절대군주제의 가상세계이며, 폭정과 암
투가 난무하는 곳이다. 이미 황제는 자신의 마음에 들지 않는 사
람은 가차없이 죽였던 전력이 있다. <버림받은 황비>의 아리스
티아는 카스티나 제국, <외과의사 엘리제>의 송지현은 브리티아
제국, <왜 이러세요, 공작님>의 에르인 사메드는 메르시아 제국,
<이세계의 황비>에서 비나는 크렌시아 제국으로 회빙환한다. 이
들 모두 '아그리젠트' 제국 못지않은 절대군주제의 세계다.

'제국'이라는 세계는 그동안 로맨스에서 보여주었던, 혹은 그
것을 내파하고 싶었던 권력의 역학 구도가 반복수행되는 곳이
기도 하다. 성차와 성역할, 성정체성의 차별을 공고히 하는 제국
에서 여주인공은 황제의 권력을 넘볼 수 없다. 페니스(penis)가 없
는 그녀가 제국에서 차지할 수 있는 최고의 위치는 '황후'일 뿐

이다. 최고의 가문에서 영애로 태어나 우수한 교육을 받았지만, 그녀가 할 수 있는 일은 정해져 있다. 그녀의 우월한 지략과 전략은 사랑하는 남성이 황제 자리를 차지하는 데 일조할 뿐, 그녀가 황제를 꿈꾸는 일은 드물다. 여주는 코르셋을 입고 한껏 조이며 하녀에게 자신의 머리를 부풀리게 하고, 화려한 드레스를 재단하며 치장에 힘쓴다. 그녀는 사교모임에 화려하게 데뷔하고, 유치한 따돌림에도 능숙하게 대처해 사교계에 좋은 인상을 남기는 것을 그녀의 책무로 삼는다.

물론 최근 로맨스 판타지에는 여성이 황제가 되기 위해 필요한 능력을 갖춘 남성들을 후궁으로 들이며 정치서사를 쓰는 <하렘의 남자들>, 자신의 욕망에 솔직하며 이를 위해서는 잔인함과 간악함도 서슴지 않는 <하루만 네가 되고 싶어>의 메데이아, 자신의 감정을 숨기지 않고 덕질의 완성을 위해 계략을 펼치며 목표지향적인 인물인 <버려진 나의 최애를 위하여>의 헤스티아 등 여주의 성격에도 많은 변화들이 일어났다. 더 많은 여성 유저들이 로맨스 판타지 시장으로 진입했고, 여성들의 요청이 다양해지면서 캐릭터, 플롯, 세계관에도 많은 변화들이 일어나고 있다는 방증이다. 그 중에서 '악녀'라는 캐릭터의 등장과 '제국'의 세계관이 이전과는 달리 성차를 없애는 방향으로 진행되고 있다는 점은 주목할만 하다. 이제 여성이 제국 내에서 제국이나 가문

을 이어받는 일이 자연스러워졌으며, 여성의 사회진출과 능력을 인정받을 기제들이 보다 풍부해졌다.

그러나 이 글에서 대상으로 삼고 있는 로맨스 판타지는 2016년 이전에 창작되어 소비되었던 웹소설을 원작으로 하는 작품이다. 이 웹소설들이 2017년을 전후해 노블코믹스로 제작되면서 국내와 아시아 전역에서 인기를 끌었다. 즉 노블코믹스로 작품(IP)의 생명력이 연장된다는 사실은 여전히 정통 로맨스 소비가 지속되는 시장의 존재가 한 축을 지탱하고 있다는 사실을 말해 준다. 이것은 변주되는 것 같아 보여도 때로는 견고하게 뿌리를 내리고 있어 분간하기 어려울 때도 있다.

2010년대 초반 원작의 노블코믹스들이 페미니즘 리부트 직후 많은 여성 소비자를 유입하는 기제로 작동했던 현상도 분명히 존재했다. 그리고 방대한 로맨스 판타지 세계 속에서 여전히 소비되는 이와 같은 로맨스 판타지가 한 축을 형성하며 정통(로맨스를 답습하는 가운데 기만적 읽기를 수행하며) 시장을 견인하고 있다. 이는 분명 여성들이 정통 로맨스를 소환하며 로맨스 판타지를 소비하던 흐름이 있었고, 그런 가운데 여성 스스로 변화를 모색하며 새로운 읽기-창작-를 시도하고 모색하는 방향으로 나아가는 흐름과 함께 존재한다. 오늘날 로맨스 판타지의 동시대성은 '제국'에서 출발하여 '제국'을 내파하려는 여성의 읽기를 함께 하고

있다.

한편 제국의 황제, 혹은 황제가 될 남주는 여러 공국을 거느리며 더 많은 공국을 차지하기 위해 몸소 전투에 나가 싸운다. 따라서 얼굴은 미소년이더라도 그의 육체는 넓은 어깨와 탄탄한 근육질로 다져졌으며, 풍파를 겪으며 인내해야 하는 그의 온 몸은 상처로 뒤덮였다. 그리고 그는 자신의 권력을 유지하기 위해 피도, 눈물도 없는 냉혈한이다. 남주의 폭정과 상처는 온갖 암투와 모략이 난무하는 세계에서 살아남은 훈장 같은 것이다.

이러한 남주의 이미지는 날카로운 눈매와 뾰족한 머리카락들로 형상화된다. 황제의 이미지, 즉 절대권력자의 자질을 타고난 남주의 능력과 냉혈한 성격을 일종의 '날카로움'이라는 남성성으로 재현한다. 이때 로맨스 판타지의 특징상 권력 투쟁이 구체적으로 서사화되지는 않는다. 따라서 남주 이외의 서브남주가 등장하지만, 그로 인해 발생하는 복잡한 삼각관계는 생략된다. 이것은 남주의 절대권력을 유지하는 장치가 되고, 잔인하고 악랄한 행동들을 정당화하는데 유효하게 작동한다. 이처럼 로맨스 판타지에서 남성의 생물학적 특징을 과장한 제국은 필연적으로 여성에게는 여성성을 강화하는 방식으로 나아갈 수밖에 없다.

<악녀의 정의>

<황제의 외동딸>

<이세계의 황비>

　권력의 최상위에 포식자로서 남주가 위치할 때, 서양로맨스
판타지 세계관에서 여주는 늘 '생존'의 문제에 직면한다. '제국'
이라는 세계관과 여주의 '생존'의 문제가 직결되면서 둘의 관계
성이 로맨스로 이어지지만, 이는 한편으론 살아남기 위한 여성
의 필살기로 '여성성'을 극대화하는 서사로 재현된다.[9] '제국'은
꾸밈노동이 강요되는 공간이자, 남주가 여주의 생사여탈권을 쥐
고 있기 때문이다. 여주는 황제로부터 도망가든지, 그럴 수 없다
면 황제와 사랑의 결실을 이루어야 한다. 이것은 로맨스의 극적

9　대표적인 작품으로는 <왕의 딸로 태어났다고 합니다>, <황제의 외동딸>, <외
　과의사 엘리제> 등이 있다.

장치이기도 하지만, 강력한 가부장제에 예속된 여성의 억압기제이기도 하다. 쫓고 쫓기는 관계는 그야말로 권력의 역학구도를 그대로 노정하기 때문이다.

그럼에도 불구하고 여성 소비자들은 수직적인 남녀의 관계에 암묵적으로 동의한다. 일편단심인 남주의 사랑으로 인해 권력구도는 역전 가능한 것이 되고, 절대권력을 가진 남주를 쟁취함으로써 여성은 대리 권력을 취할 수 있기 때문이다. 때로는 로맨스 판타지를 읽는 여성들은 남주의 감정을 뒤흔드는 여주를 주도적이며 주체적인 '걸크러시'한 캐릭터라고 오해하기도 한다. 이처럼 #서로판의 '제국'은 자연스럽게 남녀의 서열을 내재하며, 작품을 감상하는 내내 수직적 관계의 폭력을 인지하지 못하게 만드는 장치로 작용한다. 그리고 탈코르셋 선언에도 불구하고 코르셋 입기를 강요받는 제국의 여성들은 웹툰의 경제적 효과를 창출하는 데 효과적이다.

제국이라는 공간은 여주에게 부여된 임무 자체를 지극히 한정적이게 만들며 성차에 의한 차별을 묵인하게 한다. 남주의 신분은 주로 황제이지만 때로는 귀족이기도 하다. 귀족이라고 해도 최소한 황제가 신뢰하는 가문의 귀족이거나, 귀족들 가운데서도 최고권력을 가진 귀족집안으로 황제에게 위협을 가할 정도의 가문이다. 서로판에서 공유되는 절대군주 사회에서 남성은

정치라는 거대 서사를 쓰지만, 여성은 궁궐의 살림살이를 도맡거나 남주의 권력유지에 도움이 될 수 있도록 내조하는 일을 담당한다. 그녀들은 사교계에서 신뢰를 쌓는 일이 중요하며, 그곳에서 정보(소문)를 수집하고 적대세력에 대응하는 정치력을 보여주며 왕권유지에 도움을 준다. 그러나 그녀들은 황제를 꿈꾸지 않는다. 모든 여성이 황제를 꿈꿀 필요는 없겠으나, 자신의 위치를 황제가 아닌 황후 자리로 상상하며 한계짓는 것은 페미니즘이 꽤 오랫동안 지적해온 부분이다. 결국 여주의 재치와 능력으로 남성을 구원하는 여성은 오래전부터 로맨스 서사가 제시했던 여성성의 한 수행이다.

'좋은 아내이자 현명한 어머니'라는 강요된 여성성은 여성 스스로가 황후의 자리에 오를 자격이 있는가를 검증하는 형상으로 나타나기도 한다. <외과의사 엘리제>는 유능한 외과의사였던 여주가 두 번의 환생을 통해 제일 처음의 삶으로 회귀해서 개과천선하는 이야기다. 전생의 여주는 악랄하고 샘이 많아 황후로서 자격이 없다고 간주되었다. 여주로 인해 가문이 멸족하고 자신 역시 처형당하자 그녀는 두 번의 환생으로 다시 돌아온 자리에서 새로운 삶을 살 것을 다짐한다. 이때 그녀의 '새 삶'이란 전생에서 배웠던 외과의사로서의 역할을 이롭게 실천하는 것이다. 따라서 황후의 자리를 박차고 종군 의사로 자원한 그녀의 의술

이 작동하는 방식은 그녀가 온 백성을 돌보고 자애로운 어머니의 역할을 담당하는 것이다. 이 과정은 황후의 자격을 획득하는 일종의 실험대다. <외과의사 엘리제>는 모성성이 극대화된 그녀를 최종적으로 황후의 자리에 올려놓음으로써 자격 검증을 마무리한다. "자애롭다", "품위있다", "아가씨답다"의 반복되는 수행 속에서 '황후', '모후', '총후'는 여성을 규정하는 속박들이지만, 오랜 시간 동안 여성들이 읽었던 로맨스 장르물이었다.

여성성이 강요되는 장면은 신체에도 가해진다. 여성은 생물학적으로 '보호 받아야할 존재'로 재현된다. <버림받은 황비>(이하 '<버황>')의 아리스티아는 회귀 이후 사랑을 거부하고 주체적인 삶을 살겠다고 다짐한다. 그녀는 황후가 아니라 가문의 수장이 되기로 결심한다. 그녀는 가문의 경제를 도맡아 능력을 발휘하고 기사단 활동까지 영역을 넓힌다. 이는 마치 그녀가 주체적인 여성으로 회귀한 듯한 착각을 불러온다. 실제로 그녀를 주체적인 여성으로 받아들인 댓글들도 눈에 띈다. 하지만 정작 작가는 이러한 장치들을 전면화하면서 정작 여주에 대한 서술은 '가녀리고', '허약해서 픽픽 쓰러지는' 여성을 재현한다.

사실 이 작품만큼 성차를 크게 구별짓는 것도 보기 드물다. 작품에서는 기사단 활동은 남성적인 것이라고 규정지어 놓고 이 규정 안에 그녀의 활동은 대단한 것으로 반복해서 기술하지만,

기사단 도전은 늘 그녀의 체력적 한계-작품은 그녀가 가녀리고 부서질 것 같은 몸매의 소유자임을 반복 기술한다-를 끊임없이 환기시킨다. 이것은 그녀 주변의 남자들로 하여금 '보호받아야 할 여성'의 기호로 작동한다. 그녀의 의지와 행동의 서술 사이의 모순은 일견 우스울 정도로 자주 노출되지만, 여성소비자들은 개의치 않는다. 이 역시 로맨스의 오랜 클리셰 중 하나였기 때문에 자연스럽게 수용된다. 현실세계에서는 여성들이 가족을 보살피고 아이를 양육하는 의무에 시달리지만 로맨틱 판타지의 세계에서는 반대로 남성이 여성을 사랑하고 보살피는 역할을 담당함으로써 여성들은 정서적 위안을 받는 로맨스 읽기를 계속한다. 로맨스 연구자인 이정옥은 이와 같은 로맨스 읽기를 '보상문학'으로 규정하기도 했다.[10]

코르셋을 강요받는 세계관, 황후의 자격, 보호받아야만 하는 여성, 출산과 육아로 이어지는 외전 서사의 소비는 가부장 체제의 성역할과 지위, 계급질서를 그대로 재현해 놓았다. 이러한 재현은 가부장제 이데올로기를 수용하고 내재화한 여성 향유자들에게는 익숙한 관습이자, 안정감을 주는 세계관이기도 하다.

10 이정옥, 「로맨스, 여성, 가부장제의 함수관계에 대한 독자반응비평」, 『대중서사연구』제25권3호, 대중서사학회, 2019, pp.365-366.

#서로판을 향한 여성 욕망의 다면성

엇갈린 운명 속에 비극적인 사랑을 계속하던 두 남녀는 두 페이지의 펼침면에서 "비이, 내 아이를 낳아라"(한승원, <프린세스>, 1995)라는 남주의 한마디로 감정의 정점을 이룬다.[11] 한승원과 같은 감성성이 고조된 순정만화는 가상적인 여성적 우아미의 극단적 미화 혹은 유미주의를 실현하며 허구적 세계를 창조했다.[12] 순정만화의 장식미와 세계관은 30여 년이 지난 오늘날에도 서로판으로 이어졌다. 이렇게 본다면 로맨스는 시대의 요구에 따라 변주만 달리할 뿐 만들어진 성차를 이입하고 내면화하는 데 복무하는 주요한 콘텐츠가 아닐까라는 의심을 지우기 어려워 보인다.

웹툰에서 서양로맨스 판타지 장르는 웹소설 시장의 성장과 함께 안착했다. 웹소설을 원작으로 한 서로판 웹툰들은 플랫폼들의 해외진출의 마중물이 되었으며, 유료결제와 각종 이벤트를

11 이 대사는 당시 순정만화잡지사가 여성 소비자를 대상으로 조사한 "기억에 남는 순정만화 대사 랭킹 10위" 안에 들었을 정도로 유명하다.

12 한상정은 순정만화의 층위를 세 시기로 구분하고 있다. 형성기 순정만화(1957-1962)는 가족만화의 형태를, 소녀만화(1963-1976)는 일본 소조망가의 유입과 표절시기로, 감성만화(1977-현제)는 오늘날 우리가 일반적으로 순정만화라 지칭하는 만화들이 형성된 시기로 분류한다. (한상정, 「순정만화라는 유령-순정만화라는 장르의 역사와 감성만화의 정의」, 『대중서사연구』제22권2호, 대중서사학회, 2016, pp.297-325)

통한 수익창출에서도 기대 이상의 성과를 냈다. 나쁜 남자와 그를 구원하는 여성, 자애롭고 아름다운 여성, 보호받을 대상으로서의 여성 등 기존 로맨스의 익숙한 캐릭터의 재현은 '제국'이라는 가부장제의 이데올로기 세계관을 창조하면서 더욱 공고해졌다. 이때, '제국'이라는 세계관은 "여성독자들의 로맨스 독서가 가부장적 질서로부터의 도피와 탈출의 해방감을 추구"[13] 하는 데 있다는 주장을 환기시킨다. #영애물, #육아물, #집착남물, #후회남물, #후궁물, #궁중물, #계약물, #피폐물 등에서 세계관이 섹스-젠더의 체계를 강화하며 재현하는 것이, 오히려 가부장적 질서를 전제하는 상태에서 사랑을 이루고자 하는 여성의 욕망을 투영한 것은 아닐까라는 고민을 반복하게 한다. 제니스 A.래드웨이는 『로맨스 읽기』에서 "(여성 독자들은)강간과 슬픈 결말, 노골적 성관계와 육체적 고문 등 포르노적 요소가 강해 가부장제의 억압성과 폭력성을 환기시켜주는 로맨스를 기피한다"[14]고 했지만, 로맨스 판타지 시장에서 #집착남물부터 #육아물[15], #피폐

13 이정옥,「로맨스, 여성, 가부장제의 함수관계에 대한 독자반응비평」,『대중서사연구』제25권3호, 대중서사학회, 2019, p.377.

14 Janice A.Radway, "Reading the Romance", 2009, pp.64-83; 이정옥, 「로맨스, 여성, 가부장제의 함수관계에 대한 독자반응비평」,『대중서사연구』제25권3호, 대중서사학회, 2019, p.359에서 재인용.

15 #육아물은 코스프레된 신체에 의한 근친상간의 욕망이 내재되어 있기도 하

물까지 소비되는 현상을 대입해본다면 로맨스와 로맨스 판타지에 투영된 여성의 욕망은 훨씬 더 복잡하고 내밀하다.

이러한 로맨스 판타지를 향한 여성의 복잡한 층위는 <버림받은 황비>(이하, <버황>)로 살펴볼 수 있다. <버황>은 창작부터 웹소설 연재, 노블코믹스 연재와 소비가 장장 20여 년 동안 이루어졌고 다양한 플랫폼을 거쳐오면서 여성들의 로맨스 읽기의 다층성과 그 해석의 어려움을 확인시켜주는 텍스트다.

<버황>은 작가가 자신의 블로그에 2004년부터 쓰기 시작해, 2011년부터 2013년까지 웹소설 플랫폼 조아라에서 연재했다. 이 시기는 웹소설 시장 초기였다. 주 소비층은 판타지 소설이나 로맨스 소설의 장르문학 독자 중심이었다. 그러던 장르문학 시장을 웹소설 시장으로 확대하고, 이후 노블코믹스의 IP로 확장해 웹소설을 대중적인 하위문화로 이끈 것은 네이버와 카카오페이지였다. 2013년 네이버가 '시리즈' 플랫폼으로 웹소설 사업에 뛰어들고, 카카오페이지까지 시장에 진입하자 웹소설 시장은 양대 거대 플랫폼과 기존의 웹소설 플랫폼 문피아, 조아라를 중심으로 경쟁이 치열해진다. 조아라에서 연재되던 <버황>은 2014년

다. 이에 대해서는 서은영, 「코르셋을 입은 여성서사: #서로판, #영애물, #육아물을 중심으로」, 『만화포럼 칸』, 한국만화영상진흥원, 2019.12의 "Ⅳ. 코스프레한 신체의 은폐된 섹슈얼리티" 부분에서 논의한 바가 있다.

에 연재처를 옮겨 카카오페이지에서 연재되면서부터 본격적으로 회자되었다. 이 시기에 약 90만 명의 독자가 웹소설 <버황>을 읽었다. 그리고 2017년부터 2021년까지 카카오페이지에서 노블코믹스 <버황>이 연재되면서 국내와 해외에서 대작 반열에 올랐다.

　<버황>은 근 20년 동안 블로그, 웹소설, 노블코믹스를 거치며 장기간 소비된 작품이다. 이로 인해 동일작이지만 세태의 흐름에 따른 소비자의 의식 변화가 드러나는 독특한 텍스트가 되었다. 페미니즘 리부트를 기점으로 그 이전의 읽기와 이후의 반응이 다르게 나타나기 때문이다. 2014년 카카오페이지의 웹소설 연재 때는 10년도 더 전의 작품을 소환하며 읽던 여성 소비자들이 2017년 이후 노블코믹스에서는 비판적 읽기와 적극적 참여를 수행했다.

　이러한 여성들의 참여적 독서 수행은 별점테러 양상으로 표출됐다. <버황>은 그 인기에도 불구하고 2019년 노블코믹스의 평점은 8점에 그쳤다. 비슷한 성향의 로판 평점이 9점대인 것에 비한다면 확연히 낮은 점수다. 우선 여성들은 이 작품에서 여주의 성격을 지적했다. 소비자들은 아리스티아를 "#고구마녀"의 전형으로 지목했다. <버황>의 아리스티아는 답답하고 수동적이며, 자존감이 낮은 여주의 행동으로 여성 소비자들의 원성을 샀

다. 한국에서 이세계로 넘어간 지은이라는 캐릭터는 스스로 계략을 세우는 악녀의 전형을 보여줬지만, 이 작품에서 큰 역할을 하지 못했다. 아리스티아가 회귀 전의 트라우마를 겪으며 황제와의 사랑을 부인했으나 결국 황제를 선택하는 패착을 저지르고 말았기 때문이다. 이 결말은 <버황>의 가장 큰 논란으로 번졌다.

<버황>의 남주가 전생에서 배우자 강간으로 리아를 임신시켰음에도 불구하고 현생에서 리아가 남주와 사랑을 이룬다는 결말은 여성들의 공분을 샀다. 여성들은 댓글에서 아리스티아를 '스톡홀롬 증후군'과 '가스라이팅의 전형'으로 지적했다. 여성들은 댓글을 비롯해 인터넷 커뮤니티에서 이 작품을 '쓰레기'라고 언급하고, 남주를 '강간범'으로 지목했다. 그녀들은 여기에 그치지 않고 이 작품의 읽기를 중단했다고 선언하거나, 다른 사람들도 중단할 것을 요청했다. 소비자들은 단순 독자를 넘어 작품에 적극적으로 개입하고, 함께 행동하고 참여하는 것을 통해 여성들이 원하는 콘텐츠 소비 시장으로 이끌어가려는 적극성을 보였다. 이러한 비판과 요구는 2011년과 2014년의 웹소설 리뷰에서는 없었다.

노블코믹스의 의상논란도 이 작품의 주요 이슈였다. 작가는 아리스티아의 기사단복을 가슴을 깊이 판 섹슈얼한 복장으로 재현했다. 원작에는 없던 내용이었다. 게다가 상황과 직위에 맞는

복장도 아니었다. 수정을 요청한 댓글은 베스트가 되었고, 논란으로 이어졌다. 결국 아리스티아의 기사단 복장은 수정되었다. 이 논란은 페미니즘 이슈를 제대로 반영하지 못하고, 페미니즘 이슈에 민감하게 반응하는 소비자의 변화를 파악하지 못한 제작사의 잘못이었다.

이처럼 <버황>은 로맨스 판타지를 둘러싼 여성 욕망의 다면성을 보여준다. 이 작품은 근 20여 년 동안 소비되었지만 원작에는 큰 변화가 없었다. 페미니즘 리부트 이후, 여성 소비자들의 요구가 #사이다녀,#걸크러쉬,#직진녀,#악녀로 바뀌었으니 2004년부터 창작된 <버황>의 여주는 시대의 흐름에 뒤쳐질 수밖에 없었다. 그럼에도 #고구마여주를 소환하고, <버황>이 인기작 반열에 올라간 대작이 된 역설은 어떻게 설명할 수 있을까. 여성 소비자들이 2017년 노블코믹스에서는 비판적 읽기와 적극적인 참여와 지지를 수행했으나, 이 움직임 자체가 논란이 되었다. 즉 문제를 제기하는 측과 작품을 그대로 수용하는 측의 갈등이 촉발되었다. 복장 문제도 아이러니하다. <버황>의 수정된 복장 역시 허리선을 강조하거나 가녀린 그녀의 몸매를 드러내며 여성성을 강조했지만, 소비자들은 이 부분에서는 더이상 문제를 제기하지 않

았다.[16] 그리고 2023년, <버황>은 다시 평점 9점대를 유지중이다.

여전히 로맨스 판타지에는 여성의 몸과 정체성에 가해지는 속박이 존재한다. 그것은 로맨스의 전통으로부터 이어져오기도 하고, 때로는 더 은밀한 방법으로 가장하여 수행되기도 한다. 정통 로맨스 클리셰를 범벅한 작품을 읽으며 #악녀인 척 가장된 #고구마여주를 소비한다. 그 욕망은 내밀하고, 때로는 교묘하게 가장되어 있기도 하지만, 그것 역시 동시대에 수행되고 있는 여성의 읽기이자 취향이다. 그럼에도 한쪽에서는 이것의 문제점을 지적하고, 더욱 주체적이고 능력 있는 여주, 절륜남에 뒤지지 않는 성적욕망을 서슴없이 드러내는 여주가 등장할 것을 요청한다. 때로는 가부장제를 미러링한 가모장사회나 역하렘의 세계 속에서 여성의 지위를 역전시키는 전도를 일으키기도 한다. 이처럼 로맨스 판타지 시장의 여성의 욕망은 다층적이며 복잡하게 얽혀있다.

16 웹툰 댓글은 카카오페이지, 웹소설에서, 웹툰 관련 여성 소비자의 반응은 여성 커뮤니티 "쌍코", "여성시대", "쭉빵"에서 찾아볼 수 있다. <버황>의 #고구마여주는 2023년에도 여전히 비판받는 부분이다.

참고문헌

기본자료

인아·정유나, <버림받은 황비>, 카카오페이지.

리노·윤슬, <황제의 외동딸>, 카카오페이지.

이영유·임서림, <이세계의 황비>, 카카오페이지.

유인·mini, <외과의사 엘리제>, 카카오페이지.

하늘가리기·TARUVI, <루시아>, 카카오페이지.

논문 및 단행본

서은영, 「'순정'장르의 성립과 순정만화」, 『대중서사연구』제21권3호, 대중서사
학회, 2015.

이정옥, 「로맨스, 여성, 가부장제의 함수관계에 대한 독자반응비평」, 『대중서사
연구』제25권3호, 대중서사학회, 2019.

이주라, 「삼중당의 하이틴로맨스와 1980년대 소녀들의 사랑과 섹슈얼리티」,
『대중서사연구』제25권3호, 대중서사학회, 2019.

한상정, 「순정만화라는 유령-순정만화라는 장르의 역사와 감성만화의 정의」,
『대중서사연구』제22권2호, 대중서사학회, 2016.

조현준, 『주디스 버틀러, 젠더트러블』, 문학동네, 2008.

케이트 밀릿, 『성의 정치학(상)』, 현대사상사, 2004.

Janice A.Radway, "Reading the Romance", 2009.

3장 그녀들의 은밀한 책읽기, BL

후조시(썩은 여자)에서 문화권력의 주체로

가을은 독서의 계절이다. 가을의 계절감을 '독서'라는 행위와 연결시킨 이 '발명품'은 몇 십 년에 걸쳐 한국인의 의식을 주조했다. 마찬가지로 근대화담론과 함께 일어난 독서운동은 '건전'과 '불량'이라는 이중의 위계를 세웠다. 실상 그 실체를 들여다보면 '건전'과 '불량'의 구분이 모호하고, 이데올로기 논리에 의해 정전화(正典化)했을 가능성이 컸음에도 말이다. 그렇게 구성된 위계의 논리는 불량도서목록을 만들었고, 그에 해당하는 책읽기는 음지화되었다. 대체적으로는 미풍양속을 해치고 국민의 정서를 메마르게 하며, 교육상 좋지 않다고 여겨지는 폭력, 성(性)에 관한 것이었다. 이 위계는 성인에게까지 무언의 압력으로 작용해 독서행위에 제재를 가했다.

그래도 남성들의 독서는 여성에 비해 덜 가혹했다. 그들은 버스가판대와 만화방에 버젓이 꽂혀있는 19금 만화를 선택할 여지가 있었다. 그러나 여성들의 독서는 가부장제 이데올로기의 제재까지 이중으로 가해지면서 발화조차 할 수 없었다. 여성들의

성적 욕망과 성적 취향을 발화하는 순간, 그녀는 '밝히는 여자'가 되어 "색녀(色女)"로 낙인찍혔기 때문이다. 흥미로운 점은 남성이 읽고/보는 19금의 여성들은 '순결한 색녀'라는 모순을 재현하고 있음에도 '실사판 색녀'는 비하의 대상이었다. 이러한 억압으로부터 여성 독자들은 자신들의 성적 욕망을 제대로 발화할 수 없었다. 할리퀸 소설이나 BL은 한국판 '색녀'들의 도피처였다. 특히 남성 간 동성애를 그린 BL은 이성애 규범에서 벗어나 있기에 정상성의 범주에서 다시 배제될 수밖에 없었다.

한국의 BL은 1990년을 전후해 일본에서 유입되었다. BL은 연예인 팬덤, 팬픽문화와 함께 동인지를 중심으로 소비되었다. 한 BL독자의 고백처럼 '잘생긴 남자 옆에 또 다른 잘생긴 남자', '근육 옆에 근육'은 여성의 성적 판타지를 충족시키기에 충분했다. 연인들의 로맨스를 상상하고 그 끝에 이어지는 근육(살)의 부딪힘을 보는 일은 '낭만적 사랑의 서사'인 로맨스를 읽는 독자들의 욕망과 다를 바 없었다.

그럼에도, 일본 야오이 문화의 수용과 함께 BL을 읽는 여성을 동인녀, 부녀자(腐女子), 야오녀, 폐녀자로 지칭했다. 즉 일본 후조시(腐女子)에서 배태된 부녀자와 폐녀자는 BL읽기를 일종의 '썩은(腐)'이라는 함의에 가두었다. 동성애 혐오가 만연한 사회에서 동성 간 사랑과 성애를 취향으로 읽는다는 것은 자신의 '썩

음(腐)'을 증명하는 일이 되었다. BL취향을 발화할 수 없는 사회
적 분위기가 형성되었고, 외부로부터의 부정성은 BL을 읽는 그
녀들에게도 이입되어 내면화되었다. 페미니즘이 재발화된 오늘
날에도 여전히 자신의 BL취향을 고백하는데 주저하는 여성들을
종종 목격하거나, BL을 읽었던/읽는 자신을 '쓰레기'라고 자조
하는 여성들의 목소리를 듣는다. 안타깝게도 자신의 성적 욕망과
취향을 자유롭게 발화하지 못하는 억압이 오늘날에도 현존한다.

　여성들이 좀처럼 발화하지 못했던 BL취향은 페미니즘이 리
부트된 2016년을 전후해 서서히 부상했다. 여성들은 자신들의
독서수행에서 본인의 취향을 솔직히 드러내며 적극적으로 소비
했다. 남녀평등과 여성 해방에의 추구는 성적 쾌락에서도 남성
과 동등한 권리를 누릴 수 있기를, 여성의 욕망을 발화하는 일이
'쌍년'이 되지 않기를 바랐다.[1] 이런 여성들의 욕망이 표출된 것
은 모바일이나 전자책과 같은 개인 디바이스의 보급도 한몫 했
겠으나 그것만으로는 단순화하기 어렵다. 여성들은 자신의 '은

─────────────

1　"쌍년"은 <쌍년의 미학>의 민서영 작가가 한 인터뷰에서 "여자는 자신의 욕망
　을 밝히는 것만으로도 '쌍년'이 된다고 생각한다"고 했다. '보이지 않는 차별과
　폭력'에 맞서서 무엇을 하든 '여성'이어서 들을 욕이라면 스스로 '쌍년'임을 자
　처하고 원하는 바를 말하겠다는 작가의 선언은, 여성의 억압이 여전히 현재진
　행형임을 의미한다. (출처: 임인영, 인터파크 북DB, <쌍년의 미학> 민서영 "여자는 욕망을
　밝히는 것만으로도 '쌍년'이 된다")

밀한 취향'을 결제하고 BL 산업을 견인해 가는 동시에 자신들의 취향을 발화하고 되짚어보며 BL을 대하는 태도도 변화했다.

블로그나 유튜브에서 공개적으로 'BL 리뷰어'를 자처하는 일이 증가했다. OTT 플랫폼 '왓챠'에서는 동명의 BL웹소설을 드라마화한 <시맨틱 에러>가 최장기 1위를 차지하며 신드롬을 일으켰고, BL은 신인배우들의 등용문이 되었다. BL의 인기와 유료화 결제 수익이 상승하자 웹툰 플랫폼에서도 변화가 나타났다. 여성향 플랫폼 '봄툰' 이외에도 다수의 플랫폼들이 BL과 여성향고수위물의 IP확보 경쟁에 뛰어들었다. 레진코믹스는 19금 전략을 남성성인물에서 BL과 여성향고수위물로 재편했고, 카카오페이지는 BL카테고리를 신설했다. 플랫폼 중 가장 큰 변화는 리디북스였다. 전자출판 시장에 한계를 느낀 리디북스는 BL과 로맨스 판타지, 그리고 여성향고수위물의 연재편수를 늘리고 자체 IP확보에 주력하면서 연30% 이상의 매출상승으로 이어졌다.

이러한 변화들은 이제야 겨우 여성의 욕망을 발화할 수 있는 공적장과 용기가 생겼음을 시사한다. 그리고 이와 동시에 다시 자신을 '쓰레기'라 자학하며 '탈BL'을 선언하는 여성들의 반성적 읽기 수행 운동도 일어났다. 2019년, 영영페미니스트를 중심으로 펼쳐졌던 '탈BL'운동은 크게 세 가지의 방향으로 진행되었다. ①게이와 게이혐오에 기반한 탈BL, ②BL이 공수관계를 통

해 현실 남녀의 권력관계를 강화한다는 점을 강조하는 탈BL, ③ 구조적으로 여성 캐릭터를 배제하는 장르로서 BL을 비판하는 탈BL이다.[2] 페미니즘 재발화와 함께 BL과 탈BL의 중첩이 일어 났고, 이 시기를 거쳐 여성들은 대중문화 시장에서 자신들의 영 향력을 과시하고 있다. '후조시(썩은 여자)'에서 상품의 생산과 유 통을 결정하는 문화경제 권력의 주체로의 전환이 BL을 통해 일 어나고 있다.

BL의 대중화: 노골적인 취향저격 코드화

오늘날 BL을 둘러싼 논의는 양극단에서 충돌했다. BL이 지금까지 발화하지 못했던 여성서사를 확장하는 역할을 담당한다는 긍정적인 측면과, 가부장제의 기여자로서의 BL의 부정적인 측면을 인정하고 탈코운동과 더불어 '탈BL'하고 새로 운 여성서사를 써야한다는 주장이 맞선다. 그런데 화해불가능 한 것처럼 보이는 두 주장은 모두 페미니즘을 계기로 촉발되었 다. 이제 겨우 여성의 욕망을 발화하기 시작한 시점에서 여성에 의해 자아비판과 자기검열이 가해진 것이다. 그리고 이 두 주장

2 김효진, 「페미니즘 시대, 보이즈 러브의 의미를 다시 묻다: 인터넷의 '탈BL'담 론을 중심으로」, 『여성문학연구』제 47호, 2019.9.

의 충돌이 내부의 분열과 모순을 드러내는 것처럼 보이지만, 사실 두 주장이 여성의 주체적이고 진화론적인 독서 수행의 과정을 드러낸다는 점에서 긍정적이다.

그렇다면 과연 BL은 탈BL해야만 하는 것일까. 우선 BL이 여성이 주체적으로 수용, 발전시킨 여성서사라는 점은 인정할 필요가 있다. 이는 위로부터의 수용이 아니라 아래로부터의 재현이었고, 그로 인해 여성의 욕망을 가장 즉각적으로 반영한 몇 안되는 서사 중 하나이며, 여전히 현재진행형이기 때문이다. BL은 몇 가지의 코드들을 공유함으로써 자신들만의 취향의 커뮤니티를 형성한다. 주인공을 공(功)과 수(受)의 역할로 구분하며, 이때 공은 남성성을, 수는 여성성의 젠더를 재현한다. 여기에 #계략공, #광공, #후회공, #정병공, #임신수, #절륜수, #떡대수 처럼 '~공', '~수' 앞에 어떤 재현을 붙이느냐에 따라 인물의 성격과 외양이 그려진다. 이처럼 BL향유자들은 자신들의 취향을 세분화해 여러 경우의 수를 맞춰봄으로써 최정점의 쾌락을 맛볼 수 있는 소비를 지향해왔다. 여성들의 욕망을 BL로 형상화함으로써 상품화를 이끌어 낸 것이다. 또, 여성들은 직접 스스로 동인지를 생산하고 소비함으로써 자신들의 욕망을 자본주의적 상품이자 문화소비의 활동으로 확장시켰다.

변덕, <야화첩>

BL의 향유자들은 세계관을 확장하며 재생산해 왔다. 태어날 때부터 신체 일부에 운명의 상대의 이름이 새겨져 있다는 네임 버스의 세계관. 알파, 오메가, 베타로 나뉘는 종의 세계에서 성별에 관계 없이 알파는 오메가를 임신시킬 수 있다는 오메가버스의 세계관. 섹스피스톨즈의 세계관을 보여주는 '수'인물 등 여성들의 읽기는 여성성의 규범을 벗어난 욕망을 수용하며 해방의

쾌락을 맛봤다. 그 과정에서 각인, 염화, 결속, 페르몬, 억제제, 노팅, 발정기 등 몇 가지의 설정을 코드화했다. 이 코드들은 BL에서 공공재로서 수용되며, 자신들만의 문화적 해독 코드를 만들었다. 그리고 각색되는 과정을 거치며 재기입하거나 가부장중심의 현실세계를 전복시키는 세계관을 주조해 포스트모던 시대의 새로운 소비문화를 열었다.

BL은 동일한 세계관에서도 창작자에 따라 변주가 가능한 열린 텍스트다. 2차 창작에서 출발한 만큼 작가뿐만 아니라 향유자도 창작에 개입하고 참여할 수 있다. 생산과 소비의 선순환적 구조는 그들 내부의 결속력을 강화하고 '마켓'을 통해 지지와 연대를 가시화하기도 했다. 더욱이 BL은 대규모 출판 시장에서는 구조적으로 불가능한 향유자들의 염원과 기대를 민첩하게 수용해 취향을 통한 커뮤니케이션이 원활하게 이뤄지는 특수성을 지니기도 했다. 이러한 면들이 오늘날 콘텐츠 시장에서 BL이 급성장할 수 있었던 이유이기도 하다. 따라서 BL은 동인지와 팬픽에서부터 출발해온 하위문화의 전선으로서의 역할과 상징 권력에 대항하는 투쟁으로서의 여성서사의 의의 모두를 충분히 고려해야한다.

변화하는 BL, 진화의 가능성은

BL을 둘러싸고 비판받는 지점 중 하나는 공수(攻受)관계의 설정이다. 공수관계가 가부장제 이데올로기의 남녀의 젠더 권력을 강화한다는 주장이다. 여기에는 애당초 여성에게는 주어지지 않은 페니스에 의한 삽입권력이 중심에 놓인다. BL의 인물들은 모두 페니스를 가진 존재들이지만 애널섹스를 통한 "버자이너로서의 항문"이 생물학적 성별의 구성물이 된다. 즉 남녀의 생물학적 성차에 따른 구분을 그대로 사회적 성별로 수용한 젠더개념이 공수로 재현된 것이다. 프로이드의 논의에 의하면 페니스(penis)가 없는 존재로서의 여성은 생래적으로 결핍된 자에 머물며, 페니스를 선망하는 자이자 생물학적으로 비정상에 속하는 자이다. 그래서 '그녀'는 어디까지나 타자로 존재할 뿐이다. 페니스의 유무에 따른 삽입과 흡입의 생물학적 특성을 공수의 역할에 수용하면서 남녀의 권력구도를 그대로 이행하였다는 점에서 비판의 대상이 되었다.

예를 들어 레진코믹스의 연재작 <야화첩>의 공수인 윤승호와 백나겸은 로맨스물의 남녀의 성애적 관계를 떠오르게 한다. "개망나니 남색가"로 알려진 도련님 윤승호와 춘화가인 천민 백나겸의 성애묘사는 강간물에서 사랑을 확인하는 과정으로 넘어가는 19금 남성향물의 강간판타지를 재현한다. #집착광공과 #

다정공을 넘나드는 윤승호의 절륜한 행위와 #아방수(순진하고 귀
여워보이는 '아방한 느낌')이자 #미인수인 백나겸의 나약하고 가녀린
모습은 '공=남성=적극성', '수=여성=수동성'의 젠더관계를 그대
로 이입한 것과 마찬가지다. 변덕 작가의 <야화첩>은 국내는 물
론이고 해외에서까지 인기를 끌며 BL의 새로운 역사를 쓰고 있
다고 평가될 정도로 화제다. 이 작품을 놓고 보면 여성들은 남성
의 욕망을 내면화한 성애적 욕망을 BL에서 반복수행하는 셈이
다. 따라서 탈BL론을 주장하는 이들은 페니스의 부재가 만들어
낸 삽입권력을 공수의 역할로 강화하고 있다는 측면에서 BL을
비판한다.

　그러나 최근, 공수 캐릭터의 전형도 변화를 모색하고 있다. 일
테면 #떡대공X#떡대수, #광공X#광수처럼 전통적 공수개념을
벗어난 결합이나, #떡대수, #미인공과 같이 공수역전의 작품들
도 인기를 끌고 있다. 미조구치 아키코는 이것을 "BL 전체가 진
화하고 있다"는 "BL진화론"으로 오늘날 BL시장의 경향을 진단
했다. 아쉽게도 한국에서는 일본처럼 계보에 따른 뚜렷한 경향
으로 나타나거나 큰 움직임으로 드러나지는 않지만, 진화의 가
능성을 엿볼 수 있는 작품들이 종종 출현하고 있다. 대표적인 예
로 임애주 작가의 <애인인줄 알았는데 셔틀>(이하 <애인셔틀>)을
들 수 있다.

<애인셔틀>은 오메가버스 세계관을 배경으로 알파인 정태한과 페르몬도 없고 발정기도 없는 반쪽짜리 오메가인 이도연의 성애를 그린다. 공=정태한과 수=이도연의 초반 모습은 외형적으로나 성격에서도 알파와 오메가라는 종차의 낙차가 크게 느껴지지 않는다. 초반에는 오해로 인해 티격태격하다가 서로 사랑에 빠진다는 전형적인 로맨스 서사의 클리셰를 따른다. 여기에 특정한 (공수의)성차가 느껴지지 않는 둘의 외모는 알파인줄 알았던 이도연이 오메가였다는 것이 밝혀지면서 불러올 극적장치였을 터이지만, 분명 낙차가 줄어든 공수는 남성성과 여성성의 젠더 규범을 빗겨나 있다. 이 지점에서 생물학적 여성의 대리물을 떠올리게 하는 임신가능한 남성이라는 오메가버스의 세계관은 생물학적으로 성별 지어진 젠더를 해체시키며, 그 자리에 새로운 젠더를 기입할 수 있게한다.

마찬가지로 둘의 성관계를 묘사한 장면 묘사는 권력의 위계를 해체한다. 발정기가 온 이도연과 오메가의 페르몬에 정신이 아득한 정태한이 성교를 할 때, 둘은 서로 엎치락뒤치락한다. 이 장면에서 향유자들은 딱히 삽입하는 쪽과 삽입 당하는 쪽의 권력위계를 찾아보기 어렵다. 탑과 바텀이 권력의 위계를 구성하지 않는다고 말하기에는 너무나 많은 로맨스물과 고수위 여성향물에서 여성과 남성의 위치를 똑같이 반복한다. BL은 낭만적 사

랑의 성취와 육체적 관계의 욕망이 조화를 이루는 서사를 통해
감정의 절정을 맛보길 원하는 여성 향유자들의 책읽기다. BL은
'삽입'이라는 목표를 향해 돌진하는 남성용 성애물에서는 좀처
럼 찾아보기 힘든 낭만적 사랑의 성취가 가능하다. 여성들은 영
원하고 궁극적인 사랑의 신화를 완결하길 원하며, 그것을 성취
하는 과정 중에 두 주인공의 성교가 위치하길 바란다. 그러나 남
성용 성애물(포르노서사)에서 나타나는 삽입권력은 여성을 '(강압에
의해) 깔리는 존재'로 위치시킴으로써 남녀 관계의 권력 위계를
넘어 불쾌감마저 유발한다. 곧 성교를 삽입하는 쪽과 당하는 쪽
으로 놓고 본다면 이 권력의 위계는 절대적일 수밖에 없다.

　최근 페미니즘에서 사용하는 흡입섹스는 권력의 위계를 전복
하고 페니스 중심주의를 벗어나기 위해 고안되었다. 강압적 섹
스가 아니라 주도하는 이도연(수)과, 성교 과정에서 엎치락뒤치
락하는 위치의 탈환은 흡입과 삽입의 위계가 아닌 이도연(수)과
정태한(공)이 각자의 성적 쾌락을 주체적으로 누리기 위함이다.
이렇게 BL은 삽입하는 쪽/당하는 쪽, 덮치는 존재/깔리는 존재,
탑/바텀으로서의 남녀의 구도를 남(젠더)와 남(젠더)으로 배치시
킴으로써 여성성의 자리를 지운다.

임애주, <애인서틀>

BL은 여성의 욕망을 발현한 여성서사로서의 기능을 충실히 이행하며 여성들의 입장에서, 그녀들이 상상하는 남성성이라는 타자를 소환했다. 그러나 탈BL론에서 제기하듯이 BL역시 자신들의 욕망을 충족할 재현물을 위해 타자를 성적 대상화했다는 측면에서 비판으로부터 자유롭지 못하다.

그러나 지금까지 그래왔듯이 BL은 또다시 자신들의 방향을 찾아갈 것이다. 최근 다양한 방식으로 여성들의 성적 욕망과 쾌락을 발산할 수 있는 장이 늘어나고 있다. 이전에는 보기 힘들었던 #고수위여성향 로맨스 장르물들이 네이버 시리즈와 카카오

웹툰, 리디북스, 레진코믹스 등 각종 플랫폼을 통해 늘어나는 추세다. 이제야 여성들은 자신들의 성적욕망과 쾌락을 발산할 공개된 정거장을 찾았다. 자기비판과 내부검열이 습관화(!)되어버린 여성들에게 여성의 성적 욕망을 충족할 다양한 선택지들의 출현은 또다시 그녀들을 괴롭히며 옳은 길이 무엇인지 치열하게 싸우게 할 것이다. 그렇기에 미조구치 아키코가 주장하는 "진화형 BL"도 빠르게 앞당길 수 있지 않을까. 탈BL 담론은 BL과 양극단에서 맞서는 것처럼 보이지만 사실은 맞닿아 있다. 결국 BL은 더 나은 여성서사를 찾기 위한 상보적 관점에서 탈BL론과 함께 더욱 치열하게 논의해 나아가야 할 것이다.

참고문헌

신문·잡지 자료

임인영, 「<쌍년의 미학> 민서영 "여자는 욕망을 밝히는 것만으로도 '쌍년'이 된다"」, 인터파크 북DB, 2018.10.4.

(https://m.post.naver.com/viewer/postView.nhn?volumeNo=16817855&memberNo=3482895&vType =VERTICAL)

논문 및 단행본

김효진, 「페미니즘 시대, 보이즈 러브의 의미를 다시 묻다: 인터넷의 '탈BL'담론을 중심으로」, 『여성문학연구』제 47호, 2019.

미조구치 아키코 저, 김효진 역, 『BL진화론(보이즈러브가 사회를 움직인다)』, 길찾기, 2018.

제4부

K-웹툰의 세계

1장 #일상툰: 2B, <퀴퀴한 일기>

'향유자와 함께 늙어가는 캐릭터'라는 모순

2B(이보람) 작가의 <퀴퀴한 일기>(2016.5.29.-연재중)는 2009년 네이버 '베스트도전'에서<Fiction or NonFiction>이라는 제목으로 연재를 시작했다. 이후 2016년부터 다음웹툰(2021년 8월, '카카오웹툰'으로 개편)에서 정식으로 연재되었다.

두툼한 턱살, 가슴보다 더 튀어나온 불룩한 배, 운동과는 무관한 근육 없는 팔다리, 손질이 귀찮아 반듯하게 자른 듯한 단발 컷, 관리되지 않은 몸매, 반바지에 양말을 신은 패션센스. 그 중 화룡정점은 '근자감'이다.

일상툰 주인공의 완성은 얼굴이 아니라 공감과 위안이라는 것을 몸으로 당당히 말하며 은근한 유머코드와 센스를 날려주시는 주인공은 바로 '보람언니'다. 그녀는 2016년에 다음 웹툰에 등장해 30대의 싱글을 보내고 어느덧 40대의 쌍둥이 엄마가 되었다. 백수와 프리랜서를 넘나드는 싱글라이프를 소재로 했던 <퀴퀴한 일기>는 만 7년의 연재 기간 동안 작품 편수도 쌓였고, 어느새 나이도 먹었다.

<퀴퀴한 일기>의 매력은 작가와 향유자 사이의 친밀감이다. 이 작품은 여타의 일상툰에 비해서도 작가와 향유자 사이의 끈끈함과 유대감이 높다. 향유자들은 주인공 보람언니의 당당한 외모에 친근감을 가지고, 그녀의 무심하고 털털한 성격에 매력을 느낀다. 그녀는 망가지는 것을 두려워하지 않으며, 자신의 내면의 찌질함을 숨기지 않는다. 그런 그녀의 태도와 내레이션에서 우리의 내밀한 찌질함을 마주하는 순간, 그녀를 향한 향유자들의 친밀감은 높아진다. 또한 보람언니와 주변인들의 원만한 관계성과 충돌 없는 세계는 향유자를 편안하고 안락한 웹툰 읽기로 이끈다. 향유자들은 주인공 주변인에 대해서도 높은 친밀감을 가지고 있다. 보람언니의 가족들, 친구들, 남편, 아이, 심지어 강아지에 이르기까지 그녀 주변의 인물들은 마치 향유자 주변인의 이야기인 양 소비된다.

아무리 개인의 사생활을 있는 그대로 까발린다고 해도 다른 사람들에게 공감을 구하기란 쉽지 않다. 특히 그것이 불특정 다수의 인터넷 유저들이라면 말이다. 그럼에도 불구하고 <퀴퀴한 일기>는 많은 이들로부터 공감과 친밀감을 얻는 데 성공했다. 게다가 이 작품의 팬심은 상당히 두텁다. 베스트도전 때부터 읽어온 향유자는 작가의 정식 연재를 진심으로 축하하고, 중간에 유입된 향유자의 쓴소리에는 적극적으로 방어하기까지 한다. 이

렇듯 <퀴퀴한 일기>는 작품 진입 때부터 작가와 향유자의 끈끈한 관계성이 형성되어 웹툰읽기가 수행된다는 점이 특징이다. 그렇다면 <퀴퀴한 일기>의 작가와 향유자 사이의 끈끈한 연대감은 어디에서 기인하는 것일까.

　<퀴퀴한 일기>는 작가와 향유자와의 거리를 좁히기 위해 '진짜'임을 강조한다. <퀴퀴한 일기>의 섬네일에 "Fiction or NonFiction"이라는 부제가 붙었지만, 향유자들은 이 작품을 "NonFiction"으로 확신하거나, 적어도 그렇게 믿고 싶어 한다. <퀴퀴한 일기>와 같은 일상툰은 이러한 향유자의 욕망을 기술적으로 이용해 에피소드가 '진짜'임을 강조한다. 작품의 화자인 주인공은 실제 작가의 경험인 양 창작된다. 그래서 향유자들은 주인공의 에피소드와 등장인물이 작가의 실제 생활과 동일하다는 오해를 한다. 덧붙여 작가 본인이 다른 경로-SNS, 다른 작품이나 서적, 인터뷰 등-를 통해 본인의 경험임을 강조하거나, 실존하는 인물들을 노출시키며 향유자의 오해는 확신으로 이어진다.

　향유자는 일상툰이 사실에 기반한다는 것을 전제로 웹툰 읽기를 수행하기 때문에 작가의 감정에 동화되기 쉽고, 이는 몰입을 이끈다. 이때 일상툰의 독서경험은 작가의 자의식과 내면을 추체험하는 과정이 된다. 댓글은 추체험의 활동을 확인하는 최종 수행과정으로 독서경험을 커뮤니케이션의 경험-'친한 보람

언니와 수다를 떤다'-으로 치환한다. 작가의 피드백이 오지 않는 경우가 대부분이지만, 향유자들은 원활하게 소통한다고 느낀다. 이렇게 형성된 작가와 향유자의 공감대와 친밀감은 작품을 구심점으로 끈끈한 연대를 이룬다.

작가 이보람은 실명 대신 미쓰리, 뽀람, 민요작가('미녀'를 '민요'로 희화화한 것), 2B, 이냐냐 등 다양한 애칭으로 불린다. 이 닉네임들은 작가의 블로그, 인스타그램 등에서 일상을 공유하고, 작가와 소통하는 팬들 사이에서 주로 불린다. 그야말로 Fiction과 NonFiction을 넘나들 수 있게 이어주는 통로가 되고 있다. 이 통로는 '함께 늙어가는 캐릭터'를 통해 추억을 만드는 작가와 향유자의 관계를 유대감과 신뢰로 깊어지게 한다. 기호에 불과한 캐릭터에 공감과 감정을 이입해 버리는 모순이 발생하지만, 이와 같은 디지털 세계의 읽기 수행은 이 세계관을 더욱 강화하는 방식으로 작동한다.

애매한 나쁜년 말고 더 나쁜년이 되어라

보람언니의 문제해결방식은 늘 명쾌하다. 그녀는 문제를 앞에 두고 넋두리하며 일상을 소비하지 않는다. 감성에 빠지거나 감상적인 멘트를 날리지도 않는다. 그녀는 크게 고민하

지도 않는다. 그러니 문제해결방법이 적당하거나 옳은 것도 아니다. 때로는 유치하고, 때로는 자기 합리화에 비겁한 변명에 그치기도 하지만, 그 점이 오히려 향유자들에게는 매력으로 다가온다. 보람언니의 문제해결방식은 그녀의 퀴퀴한 일상도 명쾌하게 바꿔버린다.

66화. 새해다짐 편

89화. 음란마귀 편

　이러한 보람언니 캐릭터는 향유자들에게 위안이 된다. 완벽함과 성실함을 요구받는 향유자들의 세계에서 벗어나 그 고단함과 허점이 폭로되는 보람언니의 세계로 진입하는 순간, 향유자들은 알 수 없는 해방감과 통쾌함을 느낀다. 가장(假裝)하며 숨겼

던 자신들의 약점은 보람언니에게 만큼은 별 일 아닌 게 되어버리니 현실의 고단함을 잠시나마 잊게 만들기 때문이다. "즈질스럽고 퀴퀴한 언니의 쿰쿰한 일상다반사"라는 <퀴퀴한 일기>의 소개말처럼 보람언니의 일상은 향유자를 '긴장 없는 세계'로 이끈다. 향유자들은 그 세계에서 우리 안의 찌질함을 꺼내놓고 긴장을 풀어헤치며 웃을 수 있는 해방구를 발견한다. 여기에는 그녀의 외모도 한몫했다. 섬네일에 그려진 그녀의 막돼먹은(!) 패션은 아주 내밀한 공간에서야 가능한 해방감 중 하나이기에 캐릭터 보람언니에 대한 호감은 상승할 수밖에 없다.

<퀴퀴한 일기>의 주요 향유자층은 2030이상의 여성들이다. 여러 사회적 제약에 지칠 대로 지친 여성들에게 <퀴퀴한 일기>는 들끓는 욕구들이 분출되는 공간이기도 하다. 30대 중반이 된 보람언니는 여전히 철들지 않았고, 철들 생각조차 없어 보인다. 재택근무 덕에 백수와 다를 바 없는 그녀에게 긴장감이란 없다. 사회적 격차와 지위에 함몰돼버린 여성들의 피로감이 이 웹툰에는 존재하지 않는다. 오히려 그것들을 유쾌하고 통쾌한 방식으로 풀어버림으로써 "퀴퀴한 일상"을 "퀴퀴하지 않은 일상"으로 바꿔버린다. 댓글에서 향유자들이 그녀를 "언니"로 호명하는 것은 바로 이런 면 때문이다. 보람언니는 '쎈언니', '걸크러쉬', '당당녀'와 조응하며 일상의 탈출구가 된다. 보람 특유의 잔망스러

움과 대비되는 일상을 대하는 진지함은 "곁에 두고 싶은 언니", "힘이 되어줄 것 같은 언니"로 향유자들에게 힘이 되어준다.

<퀴퀴한 일기>가 여성 향유자들의 해방구라는 점은 한편으로는 그녀들의 욕망과 아슬아슬하게 줄타기할 가능성도 있음을 환기시킨다. 81화 [노처녀 히스테리] 편은 향유자의 반응이 작가의 예상과 다르게 흘러간 경우다. 이 에피소드는 공공장소에서 민폐를 끼치는 아이들과 이에 무한 관용을 베푸는 부모를 소재로 삼았다. 이 회차에서 작가는 부당한 상황에 대해 자신의 목소리를 내어도 나이 많은 비혼여성이라는 이유로 '노처녀 히스테리'로 몰아가는 억압을 폭로했다.

그러나 이 에피소드는 의도치 않게 '비혼여성 VS 맘충'이라는 대립구도로 확산되었다. 에피소드 연재 당시 일부 여성들은 작가가 '맘충'과 맘혐오를 조장하는 것이 아닌지 의심했고, 불쾌감을 드러냈다. 그 시기, 우리 사회에서는 엄마들을 '맘충'으로 비하, 혐오하던 문화가 확산 중이었다. 모성, 돌봄의 역할을 강요하는 사회에 대한 피로감과 불만이 엉뚱한 곳에서 촉발되면서 이 에피소드는 의도치 않게 '여적여'의 장이 되었다. 그런데 이 논란은 보람언니에 대한 여성 향유자들의 기대가 '할 말 대신 해주는 센 언니', '불의를 참지 않는 언니'와 맞닿아 있음을 보여준다. 그녀에게 공감을 바라는 여성들의 요구는 억압된 현실에서 해방을

느낄 수 있는 창구로서 '보람언니'의 역할을 강요한 것이다. 이처럼 캐릭터라는 기호에 현실문제를 대입하고 요구하는 모순은 일상툰을 향유하는 방식이 되었다.

2장 #병맛툰: 잉여인간의 유희적 실천

세대 식별 코드, '병맛'

한 포털 사이트의 기사 제목이 눈에 띄었다. 제목을 보는 순간, 개인적인 경험이 겹치면서 격렬히 공감했다.

> 「50대는 백 번 말해도 못 알아듣는다는 '병맛' 보실래요?」(국민일보, 2016.4.19.일자)

1020 세대는 직관적으로 아는 이 단어/감각을 50대 이상에게는 아무리 설명해 줘도 이해시키기 어렵다고 한다. 일반화할 순 없지만, 병맛은 확실히 디지털 세대의 감수성이다. 주변의 50대들에게 병맛웹툰을 소개한 적이 있다. 그들이 병맛웹툰을 보면서 가장 많이 한 말은 "이게 왜 웃겨요?"였다. 다음은, "그래서? 어디에서 웃어야 하는 건가요?"였다. 이에 더해 '변맛' 웹툰에 이르자 불쾌하고 저질스러워서 이해는커녕 읽고 싶지 않다는 반응이 나왔다. 나의 노력을 거듭해, 이 '맥락 없고 형편없으며 어이없음'을 이성적(!)으로 이해시키는 수준까지는 도달할 수 있었다.

그러나 이성의 영역으로 넘어가면 그것은 이미 병맛, 변맛의 유희를 온전히 향유하기 어렵다. 유머는 분명 세대의 문제는 아니다. 그럼에도 병맛웹툰은 유독 세대론과 연결되었다. 기성세대에게는 도무지 웃을 수도, 이해할 수도 없는 영역인 병맛, 변맛은 어떻게 웹툰의 중요한 키워드로 등장할 수 있었을까.

병맛은 인터넷 초창기 청년세대의 놀이문화 중 하나로 등장했다. 인터넷 속도가 빨라지고 각 커뮤니티가 활성화되자 디지털에 익숙해진 청년들은 인터넷 세계를 유랑하며, 즐겼다. 대표적인 커뮤니티인 디시인사이드에서는 '아햏햏', '강햏', 'ㅎN㈜ㅈ 1뜨ੱ꿍ㄹㅈ¸_글올ㄹ라ㅅ니ㅣ°F_∞*'(해주실 때까지 글 올립니다) 등 자신들 '부족'만의 언어를 사용하거나 밈화하며 인터넷 문화를 선도했다. 그들은 소위 '통신체', '인터넷 은어'를 비롯한 외계어나 병맛 코드로 유행을 이끌며, '우리들만의 문화'를 주도했다. 기성세대나 현실세계(오프라인의 세계)와는 다른 언어나 놀이문화를 만듦으로써 인터넷 세상을 자신들의 방식으로 구축했다. 인터넷 커뮤니티 세계는 이러한 방식의 놀이문화를 통해 현실세계의 권위주의를 타파했다. 대신 적극적으로 커뮤니티 활동에 참여하고 의사를 개진한 향유자들에게는 새로운 권위(ex. 등급제)를 부여했다. 이로써 그들은 인터넷 세상이 모두가 평등한 세계를 구현한

다고 자부했다. 각 부족(커뮤니티)간의 언어와 놀이문화는 이처럼 새로운 욕망이 접속하고 끊임없이 유동하는 공간이었다.

커뮤니티의 놀이문화는 인터넷의 특징인 자율성과 적극성이 퍼가기라는 수행으로 이어져 새로운 유희감수성을 창출했다. 딸기밭에서 장난스런 포즈를 찍어 올린 여성의 사진이 '딸녀'로 공감과 웃음지수가 높아지자 어느 부족(커뮤니티)에서 시작한 놀이는 각 부족으로 전파되어 '밈화'되었다. 병맛웹툰 역시 마찬가지였다. 특히 병맛은 '코드 해독의 쾌락'과 '공감의 연대'를 이뤄주는 놀이였다. 병맛웹툰의 대표작가로 언급되는 이말년은 과거 한 인터뷰에서 "아버지가 재미있다고 칭찬하는 만화는 올리면 꼭 망한다"고 말한 바 있다.[1] 디시인사이드의 카툰갤러였던 그의 말은 세대 간 구분을 개그코드로 의식한 것이기도 했다. 이에 질세라 당시 언론들 역시 병맛을 세대 간 식별코드로 기술했다.

그러나 실제로 병맛을 보고 웃는지 아닌지가 중요한 것은 아니다. 개그코드에 따라 세대가 달라도 병맛을 향유할 수도 그렇지 않을 수도 있다. 그럼에도 병맛웹툰이 세대론과 접속할 수 있었던 것은 디지털에 친숙한 세대들이 인터넷 초창기의 커뮤니티 놀이문화 속에서 유희하던 가운데 특정 감수성으로 발현되었고,

1 김진령, 「만화의 대세는 이제 '병맛'이다」, 『시사저널』1777호, 2010.5.11

마침 이 시기에 인터넷 발달과 함께 웹툰산업이 활발히 진행되는 생태계 전환의 패러다임 안에서 '병맛웹툰'이라는 대세 콘텐츠로 웹툰의 인기를 가속화했기 때문이다.

병을 위한 변(辯)

2000년대 중반, 청년들은 스스로를 '폐인', 혹은 '잉여인간'이라 칭했다. 그들은 인터넷이나 게임에 빠져서 일상생활을 제대로 영위하지 못하는 자신들을 이와 같은 표현으로 자조했다. 당시 우리 사회는 신자유주의에 입각한 시장경쟁 원리의 도입이 적극적으로 논의되던 때였다. 시장 자유주의의 극대화와 국가 간섭의 최소화라는 미명하에 경쟁과 효율성을 부추기며 청년들을 무한경쟁과 승자독식의 사회로 내몰았다. 이러한 신자유주의 체제에서 청년들은 비경제적인 활동인 인터넷 놀이문화에 심취하여 경쟁사회에 뒤쳐진 자신들을 자조하는 의미에서 폐인과 잉여로 자칭했다. 그런데 아이러니하게도 폐인과 잉여의 놀이문화는 '병맛'이라는 문화적 코드를 발견해내며, 주체적인 생산행위로 이어졌다.

디씨인사이드의 유저로 출발한 김풍의 <폐인의 세계>는 효율성과 경쟁이 극대화된 사회에서 전혀 그렇지 못한 자신들을

사회적 패자로 자처하며, '폐인'이라는 종족으로 희화화해 같은
처지의 부족인들에게 공감을 얻을 수 있었다. 하일권의 <목욕의
신> 역시 병맛 개그 코드로 인기를 얻은 작품이었다. 이 작품은
허세 가득한 주인공 '허세'가 사채업자에게 쫓기다 숨어들어간
목욕탕 '금자탕'에서 최고의 때밀이가 되기 위한 수련의 과정을
거치다 회사원이 되지만, 끝내 다시 '금자탕'으로 돌아간다는 내
용이다. 로마 신전을 연상케할 정도의 화려한 목욕탕의 풍경, '신
의 손'인 허세의 때밀이로서의 자격, 최고의 때밀이가 되기 위한
세신사들의 혈투가 마치 로마시대의 전투사를 연상케하는 장면
들로 '병신미'를 창출하며 예측불가능한 웃음을 유발했다.

　그런데 <목욕의 신>의 병맛은 무한경쟁 사회에서 도태된 한
인간의 처절한 분투에서 발견된다. 허세 가득하지만 멋진 삶을
욕망했던 허세는 사회초년생이자 때밀이 아버지 밑에서 자란,
그야말로 시장경쟁 사회에서 계층이동에 실패한 하위계급에 위
치한다. 하지만 금자탕에서는 세신사 아버지의 유전자와 '신의
손'을 지닌 능력자로서 허세의 노력과 능력이 빛을 발한다. 신자
유주의 체제에서는 가장 무쓸모한 인간이 금자탕이라는 가상의
공간에서는 의미있는 가치를 발휘하며 가장 쓸모있는 존재로 성
장한다. 이처럼 현실세계에서는 불가능한 인식과 허를 찌르는
발칙한 상상력이 문화권 내에서는 금기시된 '병신', '병스런'과

같은 의미와 교착되어 해방적 쾌감은 물론이거니와 자신을 제도
권으로부터 분리시켜 내밀한 찌질함, 저급함의 쾌감을 분출한다.
<목욕의 신>의 금자탕은 신자유주의 경쟁의 도입으로 경제적
불평등과 계급의 재생산이 심화된 사회에서 일종의 해방의 공간
이자, 쾌감의 공간이다. 마치 인터넷 세상처럼 말이다. 결국 병맛
은 잉여세대들이 비생산적인 자신들을 자조하며 즐겼지만, 결코
시장 경제의 논리로 환원되지 않는 새로운 생산성을 발현하며
주체적인 자신들만의 놀이문화로 실현한 문화적 실천이었다.

병맛은 과연 장르인가

병맛웹툰의 특징을 한마디로 정의하기는 어렵다. 흔
히 '기-승-전-병'의 내러티브로 설명하기도 한다. 그런데 이러한
특징은 병맛웹툰을 모두 설명할 수 없다. '병신같은 맛'이라고는
하지만, 이것이 내포하는 함의는 개인마다 차이가 있기 때문이
다. 그럼에도 병맛이 가지는 특징으로 개연성이 떨어지는 서사,
자학, 자기비하, 궁상, 찌질함, 저급함, 마이너리티, 냉소 등을 언
급한다. 그런데 이러한 특징은 개그만화, 특히 소위 B급의 정서
를 지닌 개그만화와 매우 흡사하다.

이키타 쇼텐의 <괴짜가족(うらやすてっきん家族)>은 그 중 하나

다. <괴짜가족>의 에피소드 가운데 점잖은 국회의원이 '변'이라
는 인간의 본성인 생리활동을 참지 못하고 대관람차에서 실례를
한다는 에피소드가 있다. 그는 (변을) '싼다'는 수준에서 그치지
않고, 도시 전체를 변 전체로 뒤덮어버릴 정도로 엄청난 파괴력
을 보여주는 저급함, 찌질함, 개연성 없는 만화적 상상력을 구사
한다. 국회의원의 권위가 추락한다는 점에서 상징세계를 해체하
고 파괴하는 정도로 해석해볼 수도 있겠으나, 과하다. 이키타 쇼
텐이 이 만화에서 담아내고자 하는 의도는 그것이 주력은 아니
기 때문이다. 병맛웹툰을 둘러싼 담론 역시 과잉해석의 우려를
지울 수 없다.

　　<괴짜가족>은 허를 찌르며 웃음을 자아내는 비논리적 전개,
어처구니없는 반전, 과도하면서도 리얼한 (리액션을 표현하는)캐릭
터의 표정연기가 절묘하게 합을 이루며 개그코드를 자아낸다.
그 상황이 어처구니없고 우스꽝스러우며 심지어 저급하기까지
해 극 초반부터 예측을 넘어서지만, '기-승-전-결'의 개그만화 문
법에서 '전'에서 '결'로 넘어갈 때의 반전, 전복의 쾌감을 주는 것
도 잊지 않는다. 병맛을 논리로는 환원되지 않는 웃음이라고는
하지만, 개그만화는 대체로 그렇지 않은가. 이렇게 보면 병맛은
'병신미'를 내포한 코드를 적절히 활용한 개그만화의 일종이라

할 수 있다.[2] 그러나 여전히 장르가 아니기에 어떤 작품을 병맛 웹툰으로 정의할지에 대해서는 사회적 합의가 필요하다.[3]

한편 변을 소재로 한 병맛웹툰도 등장했다. 혹자들은 이를 두고 병맛처럼 기-승-전-변으로 구조화하기도 한다. 일본 개그만화인 <괴짜가족>이나 <이말년 4컷 스페샬>은 적어도 일상을 기반에 두고 시작한다. <이말년 4컷 스페샬> 가운데 '커피' 에피소드는 이말년이 스타벅스에서 시킨 커피 값에 놀라 잠이 깼다는 설정이다. <괴짜가족>과 <이말년 4컷 스페샬>은 평범한 일상을 뒤집어 봄으로써 허를 찌른다는 발상으로, 상황 자체는 평범한 현실에서 촉발한다. 그런데 변맛은 이러한 차원을 넘어선다.

대표적인 변맛 소재 웹툰인 <소년들은 무엇을 하고 있을까>(이하 <소무하>)는 2014년 1월 26일부터 2014년 11월 4일까지 네이버에서 연재된 웹툰으로, 총 125화로 완결되었다. 처음에는 2013년 네이버의 '도전웹툰'에서 <소년들의 미션은 무엇일까>(이하 <소미

[2] 나는 수업시간에 학생들에게 '병맛웹툰'과 '개그만화/웹툰'의 차이를 설명해 달라고 주문했다. 한 학생이 "개그만화/웹툰은 1절,2절에 그치지만, 병맛웹툰은 '뇌절'까지 가는 것"이라고 답변했다. 나는 그 학생이 왜 그런 답변을 했는지 이해하지만 이는 다시, '뇌절'은 어디부터인가의 문제에 봉착하게 만든다.

[3] 예를 들어 네이버 지식인에서 '병맛웹툰'을 추천해 달라는 문의글에 <좀비가 되어버린 나의 딸>이 언급되어 있다. 소위 <좀비딸>을 '병맛웹툰'으로 언급한 데는 동의할 만한 부분도 있지만, 그렇다고 이 작품을 '병맛웹툰'이라고 단정 짓기에는 고개를 갸우뚱하는 사람들이 많을 것이다.

무>)로 연재를 시작했다. 이 작품이 점차 인기를 끌자 <소년들은 무엇을 하고 있을까>로 네이버에 정식데뷔했다. <소미무>와 <소무하>의 기본 컨셉과 줄거리는 동일하지만, <소미무>의 명랑만화체의 캐릭터가 <소무하>에서는 잘생긴 꽃미남 캐릭터로 바뀌었다. 전통적으로 명랑만화와 일상툰은 캐릭터의 특정 부위를 데포르메해 캐릭터성을 살리거나, 캐릭터를 2-3등신 정도로 단순화해 불특정 다수의 향유자들이 공감하도록 연출한다. 그런데 <소무하>는 캐릭터의 외형을 극화체로 그려 사실적인 캐릭터처럼 연출했다. 극화체 캐릭터의 외형과 비현실적인 내용의 낙차, 그리고 잘생긴 캐릭터의 기대를 배반하는 저급한 행동이 불러오는 낙차가 소위 '병신미'의 묘미를 더욱 실감케 한다.

'병맛'이 마이너한 취향을 지니며 기존의 완성된 서사에 대한 전복을 시도한 장르라고 한다면, '변맛'은 그보다 더 저급한 코드로 확장된 마이너리티의 쾌감이다. 이것을 '퇴행'이라 할 수도 있겠지만, '변'의 저급성에만 초점화되어 있지 않다는 것도 <소무하>의 매력이다. 변맛웹툰 <소무하>는 바로 이 지점에서 향유자의 관심을 끌 수 있었다. <괴짜가족>이나 <이말년 시리즈>는 에피소드마다 평범하고 일상적인 상황에서 시작해 에피소드의 후반부로 가면 향유자를 비현실적 과장과 왜곡, 만화적 세계로 인도한다. 해서, 결론 부분에서 허를 찌르며 서사의 완결성을 해체

시킨다. 이것은 개그만화의 오래된 관습이자 전통이다.

컷부, <소년들은 무엇을 하고 있을까>

그런데 <소무하>는 시작부터 허를 찌른다. <소무하>의 기발하고 발칙한 상상력은 자동화된 일상을 '기승전-병/변'으로 해체 시키는 구조를 갖추지 않는다. <소무하>는 '기'에서부터 기대를 배반한다. <소무하>의 '숲속의 집'은 현관 비밀번호가 똥집이다. <소무하>의 집은 엉덩이를 찰싹 때리고 똥집을 해야만 들어갈 수 있다. 112화 '동네 뿡상집'은 사람의 방귀냄새로 운명을 맞

춘다. 그래서 뽕상집이라는 말도 안되는 설정에서 시작한다. 결론에 이르면 '동네 뽕상집'에서 점을 보려던 주인공은 방귀를 뀌다 변을 보는 추한 행위로 끝난다. '기'에서부터 서사를 비틀고, 전복을 시도해 향유자로 하여금 기대치 않았던 웃음을 유발한다. 이러한 예측불가능성은 다시 향유자들의 기대로 이어지고, 전에서 결로 전환되는 부분에서 또 한번의 전복이 일어난다.

 <소무하>의 '숲속의 집' 에피소드는 엉덩이 모양의 초인종을 때리는 것으로 시작한다. 주인공은 전혀 예측하지 못한 차원의 비밀번호 입력을 시도하지만 번번히 실패하고, 마침내 성공한 '전'에서 '결'에 이르러 엄청난 방귀를 뒤집어쓰게 된다. 결국 이 에피소드는 방귀와 변이 숲을 가득 매우고 주인공이 쓰러진 채로 끝이 난다. 이 에피소드만 보더라도 가장 쾌적한 공간인 숲에서 가장 지저분하고 불쾌한 냄새가 상충하는 이율배반성, '경이(驚異)'와 '추함(醜)'이 상존하는 공간이라는 비틀기의 시도가 어처구니없음을 유발하며, 소위 말하는 '뇌절'의 상상력으로 인도한다. 작가가 초등학교 선생님이라는 인터넷상의 풍문은 변맛의 저급한 유머에 매료된 향유자들의 기대가 만들어낸 2차창작물일 수도 있겠다. 이처럼 변맛웹툰의 과장과 발칙한 상상력은 향유자의 기대를 배반하고, 끊임없이 텍스트를 새로운 차원으로 이끈다. '변맛'의 저급함도 있겠지만, 끝없이 전복해 버리는 '안드로메다

급', '뇌절'의 상상력을 어디까지 보여줄 수 있는가가 <소무하>, 더 나아가 병맛의 매력이다. 이것을 어떻게 장르로 규정할 수 있는가에 대해서는 회의적이다.

기존의 세계관에서는 도저히 불가능한 병맛웹툰과 변맛웹툰도 어느새 유행기를 지나 안정기에 접어들었다. 초창기 때처럼 화제성은 줄어들었지만, 꾸준히 생산, 소비되고 있다. 병맛웹툰은 아직 역사는 짧지만 감각의 정동을 보여줌으로써 웹툰사에 지대한 역할을 한 공로는 충분하다.

참고문헌

신문·잡지 자료
김진령, 「만화의 대세는 이제 '병맛'이다」, 『시사저널』1777호, 2010.5.11

3장 #요리툰: 먹방 현상과 음식 웹툰

쿡방 현상과 음식툰의 대두

먹방, 쿡방이 우리 사회의 유행을 휩쓴 지 오래다. 주로 아침시간 대에 주부들을 타켓으로 한 요리 프로그램이 조리법을 알려주던 방송이 전부였던 시절과 비교하면 많은 것들이 바뀌었다. 교양·정보 프로그램의 주된 정보도 유명식당의 음식을 소개하고 요리법을 전파하는 데 주력한다. 스타셰프를 내세워 지역상권 활성화 프로젝트를 진행하고, 음식과 예능을 섞거나 음식 서바이벌 프로그램을 방영한다. <냉장고를 부탁해>, <집밥 백선생>, <맛있는 녀석들>, <삼시세끼> 등 음식과 요리를 소재로 한 예능이 대세다. 스타 셰프들의 등장은 쿡테이너, 셰프테이너의 새로운 방송 영역을 열었다.

아프리카 TV, 유튜브와 같은 1인 미디어의 등장은 먹방 현상을 더욱 부추겼다. 유튜버와 시청자의 쌍방향 소통은 미각을 시각으로만 느껴야 했던 시청자들의 고통이 일시적으로나마 해소되는 듯한 만족감을 전달하며, 승승장구했다. 쯔양, 히밥, 문복희, 입짧은 햇님 같은 푸드파이터가 연예인 못지 않은 인기를 누

리고, 음식을 먹는 소리만 들려주는 ASMR(리얼사운드) 방송이 대세를 이루었다. 먹방, 쿡방 현상은 유튜브의 등장과 함께 아마추어들의 개성을 살린 요리방송으로도 이어졌다. 이들은 자신의 이름을 건 각종 브랜드를 런칭하거나 음식 관련 상품의 광고를 맡아 집객 역할을 톡톡히 해내고 있다.

먹방, 쿡방 열풍은 비단 우리 사회에만 나타난 현상은 아니다. 우리와는 배경이 다르지만, 2005년부터 시작한 FOX사의 <헬스키친>은 고든 램지라는 스타셰프를 탄생시키면서 리얼리티쇼와 쿡방의 가능성을 열었다. 그러나 한국의 먹방, 쿡방 현상과 밀접한 연관성을 찾는다면 바로 일본이다. 한국보다 앞서 일본은 '구루메' 혹은 '쇼쿠츠우'(食通) 열풍이 불었고, 푸드파이터들이 등장했다.[1] 일본의 구루메 붐은 장기 불황과 다양·다각화된 개인의 취향에 의해 등장한 문화현상으로 분석된다. 일본의 장기화된 경제 불안은 소비위축을 불렀고, 불확실성의 시대에 개인들은 무리해서 돈을 쓰기보다는 작은 사치를 통해 만족도를 높이는 방법을 택했다. '나를 위해 한 끼의 제대로 된 식사를 즐기자'는 작은 사치는 비싸더라도 기꺼이 맛집에 시간과 돈을 지불함

1 구루메란 음식에 대한 재료, 조리법, 역사 등 음식에 관한 전반적인 정보를 자세히 알고 있거나 미식가처럼 맛을 평가하는 사람, 또는 행위를 의미한다.

으로써 일종의 자신에 대한 투자로 여겨진다.

코미디TV, <맛있는 녀석들>

또한 재료와 조리법에 따라 만들어지는 다양한 요리는 다각
화된 개인의 취향을 저격하기에 안성맞춤이다. <맛있는 녀석들
>은 4인 4색의 먹방, 쿡방을 보여주면서 다각화된 개인의 취향
을 잘 반영한다. 그들은 동일한 음식을 두고도 각자 먹는 방식을
소개하고 각자의 언어와 입맛으로 평가하며, 마지막에는 자신들
이 준비해 온 재료를 가미해 새로운 맛을 내는 요리로 재탄생 시
킨다.

음식은 더이상 생존을 위해 먹는 행위에 그치지 않는다. 음식을 통해 개인의 취향이 드러나고 누구나 편하게 음식을 평함으로써 다른 사람과 소통한다. 이때, 인터넷은 바로 원활한 소통이 가능하도록 기능했다. 블로그, SNS, 커뮤니티 등을 통해 맛집 정보나 조리법을 공유함으로써 음식에 관한 정보가 풍부해졌고, 이는 점차 먹방붐을 일으키게 되었다. 한국의 먹방은 2000년대 이후에 거세진 경제 불황과 불확실성 속에서 취향이 다양화되고 작은 것에서 만족을 추구하고자 하는 이들의 감각을 만족시켰다. 이는 여전히 현재진행중이다.

이러한 먹방, 쿡방이 웹툰 시장에서도 자리 잡은지 오래다. 일본의 경우 구루메붐 전부터 꾸준히 음식 관련 소재의 만화를 창작해왔다. 대표적으로 우리에게 잘 알려진 데라사와 다이스케의 <미스터 초밥왕>은 대결이라는 구도를 바탕으로 음식 조리의 테크놀로지를 구현했다. 인간의 입맛은 지극히 개인적인 취향의 영역에 속한다. 그러나 테크놀로지는 맛의 표준화와 균질화를 가능케 함으로써 언제 먹어도 맛있다는 항상성을 개발했다. 데라사와 다이스케는 밥의 양, 식초 농도, 사시미의 질감, 와사비의 생숙기간 등 '궁극의 맛'을 낼 수 있는 최고의 요리 과정을 실험을 통한 증빙과 과학적 인용을 통해 설득시킨다. 그래서 이것은 누구나 상상 가능한 맛이기에 만화를 읽는 향유자들은 작가

의 서술에 몰입할 수 있다.

한편, '누구나 아는 맛'은 특이점이 없다. 그래서 '누구나 아는 맛'은 식욕을 잠재우기 위한 다이어터들의 주문이다. 따라서 최상의 테크놀로지로 구현된 음식이 '궁극의 맛'을 자아내기 위해서는 감히 상상하기조차 힘든 맛 표현들이 필요하다. 일테면 "문어가 온 몸을 휘감고 있는 맛", "마치 이 세상이 생겨나기 이전의 우주의 영혼이 된 듯하다"는 표현처럼 말이다. '궁극의 맛'을 추상화시키는 전략을 통해 한 번도 실감하지 못한 상상의 저너머로 미각을 확장한다. <미스터초밥왕>은 이러한 서술전략으로 일본과 한국 시장에서 명작이 되었다.

일본 요리만화의 전통에 비해 한국 만화는 그 수와 소재의 다양성 모두 훨씬 미치지 못한다. 그랬던 한국 요리만화도 먹방, 쿡방 열풍과 함께 웹툰 시장에서 한층 다양해졌다. 일명 요리툰, 쿡툰, 푸드툰 등 다양한 명명으로 불리며 웹툰의 장르를 확장했다. 이 글은 꾸준히 소비되며 한 장르로 안착한 쿡툰의 의미를 단평했다.

사랑은 음식을 타고: 식구(食口)가 되어 '먹기'

다이앤 애커먼은 "다른 감각은 혼자서도 아름다움을

온전히 즐길 수 있지만 미각이야말로 대단히 사회적인 산물"이라고 말했다. 1인 가족의 증가로 혼술과 혼밥이 성행할지라도 한 사람의 성장 과정 속에는 누군가와 밥을 먹는 행위가 필연적으로 수반될 수밖에 없다. 그리고 식사에는 단순히 생명 유지를 위한 먹기만이 아니라 음식과 먹는 행위 안에 내재된 사회적 규범과 제도들이 한 사람의 식습관을 형성한다고 말한다. 의학자들은 가족력은 DNA에 의한 것일 수도 있지만 가족 공동체가 공유하는 식습관으로부터 기인한다고 주장한다. 이렇게 보면 다이앤 애커먼이 말한 미각에는 감각 외에도 음식과 먹는 행위 모두를 포괄하는 의미로 확장시키는 것이 미각을 둘러싼 사회문화적 현상을 이해하는 데 적합해 보인다.

인간은 지극히 사적이라고 할 수 있는 미각을 공유함으로써 관계 맺기를 시도한다. 많은 웹툰들이 음식과 로맨스를 적절히 배합함으로써 혼종적 장르를 배태하는 것도 바로 이런 연유에서다. 흔히 '식구(食口)'라는 말은 한 집에 살면서 끼니를 함께 하는 사람을 의미한다. 가족은 바로 한자 그대로의 '먹는 입'을 가리켜 식구라 일컫는다. 가족 간의 유대를 강조한 영화에서 유독 밥 먹는 장면이 영화의 전체 분위기를 압도하는 것도 이런 이유에서다.

이는 웹툰에서도 마찬가지다. <공복의 저녁식사>(김계란), <밥 먹고 갈래요?>(오묘), <잘먹겠습니다>(미소), <밥 해주는 남자>(김

원준), <수상한 그녀의 밥상>(두순) 등 많은 웹툰에서 낯선 이들이 함께 식사를 한다. 식사 장면은 서로에 대한 어색함이 호기심, 호감으로 바뀌어가는 과정이며, 관계맺기의 시작이자 웹툰 스토리의 시작이기도 하다. 때로는 음식을 앞에 두고 감정을 교감하거나, 함께 식사를 하기 위해 낯선 이를 기다리는 행위, 혹은 요리를 기다리며 맛을 상상하거나 추억을 나누는 행위 등이 먹기라는 행위에 앞서서 종종 발생한다. 설사 그것이 로맨스가 아닐지라도 함께 밥을 먹음으로써 일상을 공유하고 감정을 나누며 일종의 유사가족을 형성한다.

김계란, <공복의 저녁식사> 9화

미소, <잘 먹겠습니다> 12화

일하고 먹고 일하고: 성인(成人)의 '먹기'

<고독한 미식가>와 <와카코와 술>처럼 먹기의 행위가 오로지 혼자만의 의식처럼 여기는 만화도 있다. 물론 이들도 어릴 땐 '밥상머리교육'을 받으며 사회구성체로서의 먹기 행위를 체화했겠지만, 성인이 된 이들의 먹기는 너무도 경건해서 일종의 의례처럼 느껴진다. 그런데 이들에게 주어진 이 경건한 행위도 결국은 노동이라는 사회화 과정이 수반되었을 때 진정한 의미를 발한다. 먹기의 시간만큼은 누구에게도 방해받고 싶지 않은 성화(聖化)된 공간으로 여겨지지만, 사실은 이 경건한 의식이 끝나면 다시 노동의 시간이 돌아온다.

<술꾼도시처녀들> 역시 노동이 끝난 성인이 오로지 자신들에게 집중하는 의식을 행한다. 와카코와 다른 점은 그녀들은 '진창' 마신다. "요술의 시대(요리와 술)", "본격음주 일상툰"을 표방한 이 웹툰은 각기 다른 직업군과 성격을 지닌 싱글 여성들의 술자리를 그렸다. 그녀들은 술에 자신들의 애환을 담지만, 이 웹툰은 술을 매개로 이어진 동료애와 연대감이 빛을 발한다. 술자리는 이야기를 경청해주고, 내 편이 되어주는 끈끈한 동료애가 발휘되는 장소다.

그녀들이 술을 마시는 이유는 각기 다르지만, 술과 관련된 에피소드와 술이 주는 위안은 그녀들만이 아니라 향유자들로 하여

금 공감을 얻기에 충분하다. 음식 자체만으로도 공감대가 형성
되기도 하지만, 성인이 되어서야 비로소 느끼는 녹록치 않은 삶
의 무게를 술 한잔으로 가볍게 털어낼 수 있는 에피소드들이 때
로는 낯선 이들을 더욱 끈끈하게 이어준다. 결국 인간의 먹기 행
위는 그것이 혼술이든 혼밥이든 말술이든 중요하지 않다. 그것
은 자신만의 공간에서 치유된 이들이 다시 사회적 공간으로 돌
아가기 위한 재생의 의례다.

이런 사람,

이런 사람,

그리고 이런 사람을 위한
만화다.

미깡, <술꾼도시처녀들> 예고편

참고문헌

논문 및 단행본
데버러 럽턴 저, 박형신 역, 『음식과 먹기의 사회학』, 한울 아카데미, 2015.
다이앤 애커먼 저, 백영미 역, 『감각의 박물학』, 작가정신, 2004.

4장 #학원물: <여중생 A>

나는 A

여중생 장미래의 일상은 폭력에 노출되어 있다. 일단 향유자들의 눈에 띄는 폭력은 아무래도 아버지로부터 가해지는 폭행이다. 술을 마시면 더해지는 욕설과 물리적인 폭력은 장미래의 존재 가치를 무기력하고 쓸모없게 만든다. 아버지로부터의 폭행이 단박에 드러나는 것이라면, 불행히도 장미래에게 가해지는 폭력은 이게 끝이 아니다. 남편의 폭력에 지쳐 무기력해진 또한 명의 피해자인 엄마는, 자신의 어린 딸을 돌볼 겨를이 없다. 그래서 장미래는 엄마의 무관심으로 또 한 번의 폭력이 가해진다. 새벽 4시까지 일해도 가난을 벗어날 수 없는데다 남편의 폭행까지 가해지는 엄마의 삶이 녹록치는 않겠지만, 무기력한 그녀 역시 어린 자녀를 방치함으로써 장미래는 오롯이 '혼자'가 된다. 장미래는 게임의 영웅들처럼 자신을 구원해줄 누군가의 손길을 기다렸지만, 삶은 게임이 아니다. 그리고 반 아이들 역시 일방적인 미움과 오해, 무관심으로 그녀를 대한다. 이렇게 장미래는 자신의 이름조차 드러내지 못하는 뉴스 속의 무수한 A들처

럼 '있어도 되고 없어도 되는', '존재하지만 보이지 않는', 때로는 '알아서 좋을 것 없는' 그런 'A'가 된다.

내면을 마주하는 A의 공간

<여중생 A>는 무기력했던 한 소녀가 자신의 삶의 가치와 존재 방식을 찾아가는 여정을 그린 작품이다. 이 웹툰에서는 소녀의 여정이 공간을 통해 형상화된다는 점이 눈에 띈다. 중학교 3학년인 장미래는 어떤 공간에서도 마음이 편치 않다. 작가는 장미래가 행복과 안위를 느끼는 세 개의 공간을 설정했다. 물론 층위는 다르지만 장미래는 이 세 공간에서 자기 자신의 내면을 마주할 수 있다.

그녀가 가장 많은 시간을 보내는 곳이면서 자신의 존재를 가감 없이 드러낼 수 있는 공간은 사이버 세계인 '원더링 월드 게임' 공간이다. '다크 666'이라는 캐릭터로 자신의 또 다른 자아를 키워내면서 사이버 공간에서 그녀는 하나의 자아로서 오롯이 삶을 살아간다. 그녀는 사이버 공간의 캐릭터라고 해서 허투루 살지 않는다. 유일하게 자신을 왜곡 없이 보아준 공간에서 자신의 역할을 다해내며 스스로를 당당히 드러낼 수 있었던 공간이었기에 최선을 다해 진지하게 '살았다'. 그래서인지 이후에 그녀가 자

살을 결심했을 때, 그 공간만큼은 부정당하고 싶어 하지 않는다 (67화).

두 번째 공간은 '그녀의 방'이다. 아버지의 폭력에 노출될 수 있는 공간이자 그녀가 폭력으로부터 유일하게 피할 수 있는 물리적인 공간이다. 학교를 무단결석했을 때, 고작 중학교 3년생인 소녀가 갈 수 있는 곳을 찾기란 쉽지 않다. 장미래의 방은 언제 닥칠지도 모를 폭력의 공포를 마주해야 하지만, 오히려 폭력으로부터 유일하게 피할 수 있는 아이러니한 공간이다. 이유 없는 아버지의 분노가 방 안을 가득 채우거나 그로 인해 장롱 안에서 참았던 오줌을 싸버렸을지라도, 이 세상에 그녀에게 주어진 공간이란 '없기에' 그곳이 유일한 대피처다. 그것이 그녀가 처한 비참한 현실이다. 그렇기에 도망갈 곳 없는 그녀는 무기력과 말도 안 될 정도의 자기 비하에 빠질 수밖에 없다. 하지만 장미래의 방은 그녀가 찾은 대안적인 공간인 사이버 세계와 책 속으로 몰두할 수 있는 공간이 됨으로써 이중의 의미를 지닌다.

세 번째 공간은 '도서실'이다. 이곳은 지옥 같은 학교생활을 피할 수 있는 자신만의 공간이다. 어느 그룹에도 속하지 못한 그녀가 난처하거나 민망한 상황을 회피할 수 있는 곳이며, 게임 이외에 자신이 좋아하는 것들을 할 수 있는 공간이다. 그곳에서 발견한 것은 비디오와 책, 바로 그녀의 취향이다. 그런데 이 유폐되

어 보이는 공간들은 그녀가 또 다른 세계로 나아갈 수 있는 매개들로 채워져 있다. 마치 게임 속 아이템처럼 말이다.

유폐된 공간에서 새로운 세계로의 도움닫기

<여중생A>의 공간은 사이버 세계와 현실 세계가 분리되어 작동하는 듯 보이지만, 사실 어느 순간부터 이 두 공간은 겹쳐진다. 폐쇄되어 닫힌 공간인 미래의 방에서 도저히 빠져 나올 수 없을 것만 같았던 그녀가 자살을 결심했을 때, 그녀의 손을 잡아준 것은 사이버 공간에서 맺은 '관계' 덕분이었다. 이 '관계'는 그녀의 생을 조금씩 연장시켰다. '희나'였던 현재희는 그녀의 친구가 되었다. 또한 고독과 불안이 잠식될 때마다 도서관과 집에서 읽어 내린 문학책들은 그녀를 치유의 글쓰기로 인도했다.

특히 인간 '관계'의 불완전함을 인식한 그녀가 완전한 세계로 발견한 글쓰기가 바로 인터넷 소설이라는 점은 흥미롭다. 그녀는 소설을 업로드하면서 늘 댓글과 추천에 신경 쓰기 때문이다. 그녀의 소설을 응원하는 추천과 댓글은 장미래라는 존재 자체에 의미를 부여해 준다. 사이버 세계는 그녀를 편견 없이, 오로지 그녀가 올린 소설로만 판단한다. 따라서 추천과 댓글을 받은 글쓰기는 그녀에게 곧 자신이 살아갈 이유들을 만들어주는 또 다른

아이템이 된다.

85화 미래와 백합이 이야기 하는 부분.

　장미래는 자신만의 글쓰기로 유폐된 채 남아있는 것이 아니라 관계 속에서 소통하기 위해 글을 쓴다. 이것은 원치 않았지만 폭력에 방치될 수밖에 없었던 지난날을 치유하기 위한 글쓰기인 동시에, 새로운 관계들을 맺으며 또 다른 공간/자아로 나아가기 위한 발돋움이다.

　<여중생A>에서 사이버 공간과 현실 공간은 서로 완전히 다른 별개의 공간이 아니다. 사이버 공간은 물리적인 공간은 아니지

만, 그렇다고 해서 그 공간이 실존하지 않는다고 단정 지을 수 도 없다. 장미래는 두 공간 모두에서 자신의 존재를 있는 그대로 드러내고 싶어 하며, 자신의 가치관으로 세계와 마주하고 싶어 한다. 장미래는 사이버 세계에서 현실세계로, 그리고 다시 현실세계에서 사이버 세계로 이동하며 자신의 존재 방식을 찾아 간다.

웹툰 <여중생A>는 사이버 세계와 현실 세계를 단순히 이분법적으로 구획 짓고 차등화하지 않고, 두 공간을 균질한 가치로 평가한다. <여중생 A>는 존재하지만 불투명한 'A'에 불과할 뻔했던 장미래가 존재론적으로 불완전한 자아를 찾는 가운데 정체성을 발견해 가는 여정을 공간의 이동과 대응을 통해 형상화하고 있다.

5장 #좀비물: <스위트홈>, <좀비가 되어버린 나의 딸>, <위아더좀비>

언택트 시대의 콘택트하기

코로나 팬데믹이 우리의 일상을 바꿨다. 학생들은 온라인 강의로 수업을 대체하고, 직장인들은 재택근무를 하며, 정부에서는 '3밀'(밀집/밀접/밀폐)을 피할 것을 권고했다. 사람들은 점차 불필요한 대면을 줄이고 일상에서의 '거리두기'를 실천해야 한다는 것을 반강제적으로 내면화했다. 그러는 동안, 바이러스에 대한 염려는 공포와 혐오를 야기했다. 특정 종교와 성소수자, 인종에 대한 혐오를 넘어 바이러스 완치자를 향한 혐오도 심해졌다. 또한 무증상자 감염이 보고되자 특정 직업-택배원, 배달원 등-에 대한 혐오가 사람들 사이의 불신과 갈등을 조장했다.

사실 불안과 공포는 불가항력이라는 인간의 무기력이 만들어 낸 허상으로부터 기인한다. 그러나 사람들은 외부(바이러스)에 대한 공포와 분노를 혐오로 치환함으로써 책임을 전가하고 불안을 잠재우려 한다. 이러한 바이러스에 대한 감염의 공포와 혐오를 형상화한 대표적인 콘텐츠가 #좀비물이다. 언데드한 신체가 이

세상을 잠식해가는 공포는 유한한 인간의 신체성을 노정하며, 대적할 방법이 없다는 한계에 이르게 한다. 따라서 백신을 구하지 못했다면 바이러스에 감염되기 전에 없애야 한다. 그러기 위해서 좀비는 제거해야 할 대상이자 공존할 수 없는 존재다.

후지타 나오야는 『좀비사회학』에서 #좀비물은 생존을 위해 배제와 선별, 잘라내는 행위-신체 절단 등-를 정당화한다고 주장한다. 그는 #좀비물이 신자유주의 시대를 살아가는 인간의 내면을 통치하는 장치일 뿐이라고 단언한다. '생존'이 곧 '정의'가 된 시대에서 타자에 대한 혐오와 폭력은 좀비로 형상화되어 우리 앞을 유동한다. 하지만 인간은 제거해야할 것이 사람이 아니라 바이러스라는 것을 종종 망각한다. 언택트에 내몰린 인간의 불안과 공포를 혐오로 외재화시키는 이 시점에서 #좀비물은 바이러스에 대응하는 우리의 태도를 되돌아보게 한다.

이에 세 편의 작품을 살펴보고자 한다. 김칸비·황영찬 작가의 <스위트홈>과 이윤창 작가의 <좀비가 되어 버린 나의 딸>(이하, <좀비딸>), 그리고 이명재 작가의 <위아더좀비>다. 앞 선 두 작품은 감염에 대한 내부의 공포를 연대와 공존을 통해 모색하고 있다. 감염의 고리를 끊기 위해 언택트해야 하지만 오히려 콘택트를 통한 공존을 모색한 이들 작품은 감염의 시대에 인간의 윤리를 생각하게 한다. 참고로 <스위트홈>이 #좀비물이라는 데 이견

이 있을 수 있으나 내부로부터의 공포가 자신 스스로를 잠식(감염)시킨다는 점에서 #좀비물로 간주한다. <위아더좀비>는 앞선 두 작품과 달리 언택트하기 위해 좀비가 득시글거리는 공간을 선택한 인간들의 이야기다. 하지만 그들이 찾은 피안의 공간에서 오히려 공동체의 연대를 통해 세상과 마주할 용기를 얻는다.

유폐된 공간에서 연대의 공간으로: <스위트홈>

<스위트홈>의 공간은 철저히 고립되었다. 외부로의 차단과 단절. 그 공간은 다름 아닌 내가 사는 집이다. 집이라함은 모름지기 가장 안정되고, 제목 그대로 '스위트홈'이길 지향하는 공간이다. 그런데 <스위트홈>의 집은 철저히 파괴되었고, 안전을 보장받지 못하며, 떠나야만 하는 공간이다. 그러나 불행히도 인물들은 그곳을 떠나지 못하고 갇혀버렸다. 집 밖을 나가는 것조차 상상할 수 없다. 그곳을 나가는 순간 그들을 기다리는 것은 죽음이다.

고립된 공간으로서의 아파트. 그러나 그것은 공간의 문제가 아니다. 이곳에 스스로를 고립시킨 것은 다름 아닌 인간들 본인이기 때문이다. 콘크리트와 시멘트, 기술 공법에 의한 축조 등 아파트는 근대의 산물이다. 그리고 현대인들의 부의 증식을 향한

들끓는 욕망은 아파트를 자본의 산물이자 욕망의 표상으로 자리
매김하게 만들었다. 욕망이 실현된 그 공간은 내외부로부터 단
절되었다. 아파트 주민들은 자신들의 공간을 경계로 외부인을
함부로 들이는 것을 거부하며, 신경질적인 반응을 보인다. 그들
은 본인들이 거주하는 이 공간에서 외부인과의 구별짓기를 시도
하고, 스스로의 안락을 추구한다. 하지만 안락한 주거공간이었
어야 할 아파트는 자본주의가 고도화되면서 스스로를 유폐시키
는 공간이 되었다.

　주민들 사이에서 유일하게 허락된 외부인은 경비원이다. 경
비원은 아파트 주민들의 안락과 안정된 생활을 보장하기 위한
존재이지만, 그는 어디까지나 타자일 뿐이다. <스위트홈>의 1화
에서 이미 코피를 흘리는 장면을 통해 괴물화를 암시한 경비원
은 "여기는 경비를 개똥으로 알아"라며 자신을 무시하는 아파트
주민들에 분노한다. 그리고 그는 결국 아파트를 고립시킨다. 아
파트 주민들은 경비원을 철저히 타자로서 대했고, 경비원을 향
한 주민들의 배척은 좀비로 형상화되었다.

김칸비·황영찬, <스위트홈> 17화

그렇다고 내부자인 아파트 주민들끼리 원활하게 소통하지도 못했다. 그들은 외부인을 대하듯 주민들 역시 배척하며 스스로를 닭장에 비유되는 작은 공간 안으로 유폐시킨다. 자신들의 공간에 침투할 것을 방어하듯 서로를 알려고 하지 않으며 인사조차 나누지 않는다. 사생활("각자의 사정")을 보호하는 것처럼 보이지만, 사실은 남 일에 관심이 없다. 그 저변에는 타인을 마주하는 순간 겪는 피곤함을 굳이 자신의 공간에서조차 경험하고 싶지

않다는 심리가 뒤섞여 있다.

아파트의 외부 공간은 철문을 닫으면 서로 어떤 일이 발생하는지 모를 사적공간이며, 서로 몰라도 공생하는 데 아무런 거리낌이 없는 공간이다. 서로의 영역을 침범하는 것을 원치 않으며, 단 한 평의 공간이라도 각자의 공간을 가지길 원한다. 철저히 개인화된 공간, 그것을 추구하는 인간들이 오밀조밀 모여 있는 공간이 바로 아파트다. 각자의 공간, 사유화된 공간, 그리고 타인으로부터 침범받지 않을 권리를 추구하는 공간이 아파트지만, 역설적이게도 아파트는 잦은 층간 소음 공해로 인해 아주 사소한 것으로부터 사생활을 침범당하는 공간이다. 화장실 물소리, 기침하는 소리, TV보는 소리, 부부싸움 하는 소리, 섹스하는 소리 등 은밀한 사생활이 가장 적나라하게 드러나는 공간이 아파트다.

그런데 <스위트홈>에서 바로 이런 아파트가 좀비로 인해 고립되었다. 스스로를 유폐시킨 그 공간에서 주민들은 생존을 위해 어쩔 수 없이 콘택트(연대)를 택해야 한다. 그들은 스스로 아파트를 외부로부터 차단시키며 자신들을 보호하겠다고 나섰지만, 이전에 살던 방식 그대로는 역부족이라는 것을 깨달았다. 원하든 원치 않든 그곳에서는 서로 연대해야 한다는 것을 말이다. 101호와 1001호가 만날 가능성은 지극히 적지만, 감염으로부터 스스로를 보호하려면 그들은 만나야만 한다. 이렇게 <스위트홈>의

아파트는 연대의 공간이 된다. 히키코모리 차현수를 비롯한 인물들은 결국 닭장과도 같은 자신의 방에서 나와 같은 공간에 머물게 된다. 이곳은 각 방(호실)의 사연(사생활)들이 공개되고, 다양한 인간 군상들을 대면하는 공간이자, 서로의 의견을 조율해야만 하는 공간이다. <스위트홈>의 아파트는 이렇게 유폐된 공간에서 비로소 소통의 공간이 되며, 비로소 사회화된다.

　<스위트홈>은 타자-괴물-에 대한 배척이 내부의 욕망으로부터 기인한다고 말한다. <스위트홈>의 인물들은 자신만의 '스위트홈'을 되찾기 위해 괴물들을 물리치며 외부로 쫓아내고 이를 위해 내부에서 결속하기를 원한다. 하지만 오히려 괴물화는 자신들 내부의 욕망에서 비롯된다는 모순을 깨닫는다. 곧 '실체 없는 괴물'이라는 타자를 만든 것이 바로 자신들임을 인지한다. 행복권의 추구가 지나치면 우리는 '스위트홈'이라는 유폐된 공간을 만들고, 이는 전혀 스위트하지 않은 역설이 된다. 인간의 지나친 욕망이 오히려 본인의 안전을 잠식시켜 버리는 공포를 도사리게 한다고 말이다. <스위트홈>의 괴물-좀비-은 결국 우리 안에 있다.

혐오가 아닌 공존의 공간으로: <좀비가 되어 버린 나의 딸>

<좀비딸>은 타자를 어떻게 받아들이며 함께 공존하며 살 수 있는가를 묻는다. 정환과 그의 딸 수아는 부녀 관계이지만, 수아가 좀비로 감염된 이후 인간-비인간(좀비)의 관계를 형성한다. 친족에서 이종(異種)이 된 것이다. 흔한 좀비 서사라면 아버지의 희생으로 점철된 신파로만 초점화했을 테지만, <좀비딸>은 좀비와의 공존을 통해 우리 사회에 문제를 던진다.

아버지 정환이 좀비가 된 딸과의 공존을 택하는 순간, 이 부녀는 좀비를 처단한다는 국가 권력에 맞선 개인들이 된다. 그들이 살던 도시에서는 더이상 숨을 공간이 없다. 도시에서 부녀는 죽음의 공포로부터 끊임없이 도망다니며 유령처럼 배회해야 하는 존재들이다. 이 유동하는 신체들은 정환의 어머니가 사는 한적한 시골마을로 내려간다. 그들은 비로소 고향에 정착함으로써 안정을 되찾을 수 있었다는 점에서 고향은 말 그대로 '스위트홈'의 공간이 된다. 아니, 될 뻔했다. 그러나 불행히도 '스위트홈'인 줄 알았던 공간이 좀비임이 외부로 알려지게 되면서 또다시 죽음의 공간으로 변한다. 최종적으로 정환의 죽음과 수아의 인간화로 인해 그들의 유토피아는 실현되지 못한다.

<좀비딸>은 약방의 감초처럼 등장하는 이윤창 작가의 개그가 부성애를 표방한 신파코드와 만나 감동과 웃음을 주지만, 작

가의 현실인식과 통찰은 마냥 웃을 수만은 없게 한다. <좀비딸>
의 수아는 인간을 감염시키는 좀비로 철저히 외면 혹은 제거해
야할 대상이다. 그러나 정환은 좀비인 딸을 사회화하기로 결심하
고 최선을 다한다. 이때 정환의 선택은 인상 깊다. 정환은 좀비의
인간화가 불가능함을 깨닫고 어느새 좀비 자체로서 수아를 인정
한다. 정환은 친구이자 동물병원 원장인 동배와 함께 좀비를 연
구하고 학습한다. 그들은 좀비가 좋아하는 것이 무엇인지, 어떤
행동 습성을 보이는지 등을 기록한다. 그리고 수아에게는 인간과
함께 공존하는 법을 가르친다. 이는 다른 #좀비물에서는 찾아보
기 힘든 선택이다. 우리는 모두 백신을 만들고, 좀비를 인간화하
는 데 집중하기 때문이다. 그것이 당연하지 않냐고 반문한다면,
우리는 아마도 좀비세상/아포칼립스의 세계에서 어떻게든 살아
남아야 한다는 방식 이외의 문제해결능력을 갖추지 못했던 셈이
다. 우리는, 이성을 잃은 '살아있는 좀비들'일지도 모른다.

　<좀비딸>을 읽다 보면 후반부쯤에는 수아가 좀비라는 사실
을 어느새 망각하게 된다. 초반에 보였던 수아와 학교 친구들과
의 거리감은 사라지고, 인간 사회에 제법 적응한 좀비의 모습이
전혀 위화감 없이 다가온다. <좀비딸>은 좀비인지 아닌지의 여
부가 중요한 것이 아니라고 말한다. 이상하리만치 수아가 좀비
인 것을 눈치채지 못하는 연화는 그녀를 정환의 딸로만 대한다.

학교 친구들 역시 수아를 "사고로 인해 조금 특별한" 친구로 받아들인다. 살기 위해 들어온 시골에서 주민들은 그들을 외부인으로 대하지 않고, 존재 그 자체로 받아주었다. <좀비딸>의 좀비(수아)와 인간은 서로를 이해하고 소통하며, 이미 한 공간에서 공존할 수 있는 존재임을 입증했다.

이윤창, <좀비딸>89화

그러나 슬프게도 <좀비딸>을 읽는 향유자들에게 공존은 아직 힘든 일이었던 것 같다. 향유자들은 정환의 눈물겨운 부성애

에는 감동하면서도 한편에서는 '코로나19 팬데믹' 현실에 이입하여 혐오들을 쏟아냈다. 향유자들이 보기에 정환은 위험천만한 바이러스 덩어리를 이리저리 옮기는 악의 축이나 마찬가지였다. 이것이 '픽션(fiction)'이기에 용인 가능한 세계일 뿐, 만약 '리얼(real)'이었다면 극강의 이기적인 부성애를 가진 민폐라는 현실적인 댓글들이 쏟아졌다. 작가 이윤창은 <좀비딸>의 연재가 시작된 2018년 8월 22일에는 2020년의 코로나 상황을 전혀 예상하지 못했을 테다. <좀비딸>의 향유자들은 정환의 부성애와 '코로나19 팬데믹'을 엮어 읽으며, 정환이 꿈꾸었던 공존의 세계로 선뜻 발을 들여놓기를 거부한다. 수아와 함께 어울렸던 친구들이 그녀를 위해 청원을 할 정도로 전혀 위협적이지 않음을 증언했을지라도 말이다.

그런 의미에서 <좀비딸>의 89화를 주목할 필요가 있다. 이 회차는 수아가 좀비라는 사실이 밝혀지고 그간의 행적이 세상에 알려지면서 이를 대하는 사람들의 행동이 현실과 겹쳐지기 때문이다. 정환의 집에는 몹쓸 낙서가 새겨지고, 돌이 날아온다. 인터넷에서는 정환과 수아의 신상과 사진이 공개되고, 두 부녀를 향한 비난과 욕이 난무한다. 그들과 함께 지냈던 주민들은 두 부녀를 용서하길 청원하지만, 부녀를 전혀 알지 못하는 불특정 대중들이 나서서 공공의 대의를 명목 삼아 부녀를 처단하길 원한다.

즉 '무지의 공포'는 혐오를 부추기고, 전염성이 강해 빠르게 확산
된다.

89화에서 "은봉리 주민 핑모씨의 인터뷰는 작품 <좀비딸>의
실제 댓글에서 발췌했다"는 작가의 코멘트는 예사롭지 않게 읽
힌다. "마치 은봉리에 살고 계신 듯 생생한 댓글을 달아준 핑xx"
의 댓글과 그 댓글에 공감하는 댓글들은 '코로나19 팬데믹' 현실
을 혐오로 감염시킨 우리들의 슬픈 자화상이기 때문이다. 그래
서인지 <좀비딸>은 흔한 감동개그만화가 아니라 팬데믹 시대에
드러난 타자를 대하는 우리 사회의 민낯을 비추는 슬픈 우화로
읽힌다.

좀비 지구인의 피난처: <위아더좀비>

우리 모두는 좀비가 되었다. 아니, 그들은 "좀비지구"
에 남기로 결정했지만, 좀비가 되지는 않기로 했다.

최대 랜드마크이자 쇼핑몰인 서울타워에서 원인 모를 바이
러스가 발생해 좀비 사태가 일어났다. 다행히 좀비 사태는 빠르
게 진압되었고, 정부는 서울타워를 봉쇄해 "좀비지구"를 만들었
다. 정부는 그들을 고립시켰고, 그들은 버림받았다. 그런데 김인
종을 비롯한 몇몇 인간들은 스스로 고립을 선택했다. 곧 그들은

스스로 좀비지구에 남기로 '결정했다'. 어쩌면 이 결정이 그들 생
(生)에서 처음으로 했던 결정일지도 모른다.

좀비지구에 남기로 결정한 사람들의 이유는 다양했다. 폐급
병사 취급을 받고 탈영한 군인, 학교폭력의 피해자, 학폭에 시달
리는 동생을 구하다 우발적으로 살인을 저지른 누나, 빚에 쫓겨
도망친 채무자, 재능없는 웹소설 지망생 등 그들의 타워 밖 생활
은 평온하지 못했다. 그들에게는 사회부적응자, 무능력자라는
낙인이 찍혔을지도 모른다. 그들이 원한 세상도, 그리고 그들이
살고 싶었던 세상이 아님에도 이 사회에 태어난 이상 사회가 요
구하는 방식대로 살아가야만 했다. 그런 그들에게 사회는 좀비
보다 더 위험한 곳이었다. 결국 그들은 좀비가 있는 "좀비지구"
를 더 안전한 생존터이자 피안의 공간으로 선택한다.

주인공 김인종은 특별할 것 없는 인생이었다. 아버지의 가출
과 어머니의 죽음 이후, 그는 할머니와 함께 살았다. 출발부터 불
공정한 그의 꿈은 그저 '평범한 사람'이 되는 것이었고, 그는 그
가 할 수 있는 최선을 다해 열심히 살았다. 하루에도 몇 개씩 아
르바이트를 하며 생계를 유지했고, 부자가 되겠다는 꿈조차 꾸
지 않았다. 그는 자신의 위치를 객관화시킬 줄 아는 사람이기에
그런 허망한 꿈은 가지지도 않았다. 김인종은 자신이 할 수 있는
최선의 노동을 하며 살아냈지만, 그의 통장 잔고는 "1,993원"이

었다. 그런 그는 문득, "도대체 몇 살까지 열심히 살아야 할까?"라는 의문에 허망함이 밀려왔다. 그래서 김인종 역시 좀비지구를 나가지 않기로 '결정했다'. 피로사회에서 피곤에 찌든 청춘에게 이 좀비지구는 그야말로 안식처이기 때문이다.

이곳은 좀비지구, 좀비처럼 행동하되 좀비화하지는 말 것

최근 좀비 소재 웹툰 연재가 증가했다. 2000년대 이후 세계적으로 좀비 소재가 각광을 받은 탓도 있지만, 팬데믹으로 '감염'이라는 상황이 사람들로 하여금 직관적으로 다가온 측면도 있다. 좀비 소재가 주로 다루는 키워드는 생존(서바이벌, 좀비세계에서 살아남기), 고립(좀비로부터 안전한 주거환경을 마련하기), 연대(생존을 위해 살아있는 사람들과 함께 연대하기, 배제된 이들과 소통과 연대의 공동체를 만들기)다.

<위아더좀비> 역시 좀비지구에 고립된 사람들 간의 소통과 연대를 주제로 한다. 그런데 이 웹툰이 흥미롭게 다가온 지점은 사람들이 스스로 좀비지구에 남기로 결정했지만, 좀비가 되지 않기 위해 고군분투한다는 것이다.

이곳의 좀비들은 몇 가지의 습성이 있다. 우선 물리면 좀비가 된다. 바이러스의 전파가 접촉으로 이루어지는 것이다. 따라서

적당한 거리두기를 유지해야 한다. 그런데 "비지니스 관계, 그이상도 그 이하도 아닌 관계"를 설정하며 거리두기를 시도하는 우리들은 좀비와 인간 어디쯤에 위치해 있을까.

둘째, 3분 안에 물린 부위를 자르면 좀비화를 막을 수 있다. 그러나 나의 신체의 절단을 결정하기엔 너무 짧은 시간이다. 이것은 인간의 신체를 물질화하고, 기계적인 결정 시스템을 강요한다. 고도화된 자본주의 사회 안에 갇힌 우리들은 좀비지구 안에 있다.

셋째, 좀비들은 무슨 일이 생기면 우르르 몰려다니며 구경하는 습성이 있다. 그래서 소요사태를 만들면 살아남기 힘들다. 엘리베이터를 탄 김인종에게 사람들은 소란을 일으키지 말 것을 요구했다. 좀비화되지 않으려면 조용히 지내야 한다. 튀면, 좀비의 타겟이 된다. 좀비지구 안에서는 뭐든 '적당히' 해야 한다. '배려'라는 명목으로 '적당히'를 요구하지만, 동화(同化)되지 못한 자들에게 가해지는 억압기제다. 좀비지구 안에 남기로 결정한 사회부적응자들을 부적응자로 낙인찍기할 뿐이다.

넷째, 좀비화하지 않기 위해서는 좀비와 동기화하면 된다. 좀비 사회가 요구하는 순리대로 무리 속에 섞여서 '적당히', '평범한' 삶을 살면 된다. 그 삶이 누군가에게는 고되고 불가능한 삶일수 있지만, 좀비들은 이미 뇌가 정지했기에 그런 이해를 요구할

수 없다.

결국 좀비지구는 우리 사회의 은유다. 감염을 통해 자신과 같은 좀비화를 만들어 우리를 안심시키지만, 우리의 뇌는 이미 정지되었기에 이곳이 좀비지구인 것을 좀처럼 눈치채기 어렵다. 작가는 그런 우리를 "위아더좀비"-우리는 좀비다-라고 말한다. 따라서 타워 밖에서는 "사는 대로 생각하게 되는 삶"으로 규정되었던 사람들과 김인종이 좀비지구 안에서 살기로 결정했을 때, 그들은 드디어 인간의 삶을 살기로 결정한 것이다. 그들은 좀비지구에서 타워 밖의 세상을 역전시키고, 좀비화하지 않기 위해 고군분투한다. 현재는 좀비의 수가 월등히 많지만, 인간들끼리의 연대와 협력을 통해 인간의 수를 늘리는 것이 '좀비지구'에서 살아남는 법이 될 것이다.

참고자료

논문 및 단행본
후지타 나오야 저, 선정우 역, 『좀비사회학』, 요다, 2017.

발간사

한류총서를 발간하며

한류가 어떤 가치와 표현을 지향하는지를 묻는 이가 있다면 우리는 백남준의 미디어아트 「다다익선」(1988)을 상기시키고 싶다. 이 작품은 한국의 개천절을 상징하는 1003개의 텔레비전과 모니터들을 쌓아 올려 한국의 전통 건축물인 13층 나선형 불탑 모양으로 조형한 영상탑이다. 백남준의 예술생애에서 가장 웅장한 작품이라고 할 만한 높이 18.5m에 이르는 「다다익선」은 서울올림픽 개막 이틀 전인 1988년 9월 15일 처음 공개되었다. 벌써 35년 전에 제작된 노후한 작품이기에 2003년 낡은 텔레비전 모니터를 삼성전자 제품으로 전면 교체하는 수술을 받았고, 2018년에는 누전 상태로 폭발 위험까지 있다는 한국전기안전공사의 검진 결과로 인해 3년간의 대수술을 받았다. 중고 모니터와 부품을 수거하여 이미 단종된 737대의 모니터를 수리하고 교체하였으며, 손상이 많은 브라운관 266대는 새로운 평면 디스플레이

(LCD) 투사 방식의 제품으로 교체하였다. 과열을 방지하는 냉각 설비를 갖추고 「다다익선」에서 상영되는 8개 영상들은 디지털 방식으로 변환해 복구하였다.

2022년 「다다익선」 재가동을 기념한 퍼포먼스 현장에서는 백의민족을 상징하는 흰옷을 입은 춤꾼들이 영상탑을 휘돌며 탑돌이 퍼포먼스를 했다. 한국의 전통 건축물과 동서양의 건축과 사람들이 출몰하는 영상들은 탑의 형상을 한 모니터 안에서 제각기 흩어지다 모이는 듯 어우러지며, 신성한 문자나 색색의 도형들이 우주의 심연으로 스며드는 듯한 신비감을 연출한다. 마치 우주와 인간, 정신과 물질의 모든 측면을 음양오행으로 압축하여 생각하고 느끼는 한국인의 정서가 크고 작은 첨단의 큐브형 조형물에서 스며 나오는 듯하니 놀라운 일이다.

「다다익선」은 국수 한 그릇도 자연원리를 함축한 음양오행에 따라 오색고명을 올리는 한국인의 감각을 전달한다. 텔레비전 브라운관이 다섯 가지 기본색의 색점으로 모든 것을 조합해 표현하듯, 한국인들은 보자기의 배색과 형태 분할에도 몬드리안의 추상화의 기법을 숨겨 놓았다. 사람에게 체질이 있듯 형태와 방위와 시간에도 특질과 빛깔이 있다. 한국인은 동쪽의 청색, 남쪽의 적색, 서쪽의 백색, 북쪽의 흑색, 중앙의 황색 등 5가지 근본색을 오방색으로 규정했다. 삶의 모든 아름다움을 표현하기 위

해 치자, 쪽물, 소목 등 자연의 모든 것을 활용해 간색을 만들어 내기도 했다. 화려하고 웅장한 궁궐 단청에도, 자그만 노리개 하나에도 올망졸망 오색이 어우러진 정교한 프랙털(fractal)의 색채 감각을 즐겨 사용하였다. 한국인들은 그 어떤 음식을 만들건 누구의 집을 짓건, 세상의 이치가 녹아 있는 오방색을 프랙털의 원리처럼 사용했다. 큰 것 밖에는 무한히 더 큰 것이 가능함을 알기에 오만함을 경계했다. 작은 것 안에는 더 작은 것이 포개져 있음을 알기에 연민을 갸륵하게 여겼다. 한국인들의 문화와 예술에서 색깔은 단순한 빛깔이 아니라 더 깊은 의미를 담고 있다. 그것은 방위와 계절을 함축하고 나아가 종교적이며 우주적인 철학을 담고 있기도 해서, 한국인들은 오방색을 예술가의 미의식과 용도와 분수에 맞게 사용하였다.

아이에게 입히는 배냇저고리 하나에도 의미를 입히는 한국인의 심성과 문화를 아는 이들이라면, 〈오징어 게임〉에서 가장 먼저 확 눈에 뜨이는 색채의 프랙털을 놓치지는 않았을 것이다. 그것이 대량생산된 복제품들을 '다다익선'마냥 쏟아내는 자본주의에 대한 비판이나 빈자들의 이야기가 아님도 살폈을 것이다. 감시인의 붉은 복장이 왜 벽사의 빛깔인지, 왜 빈자들의 추리닝은 황색과 청색의 간색인 초록이어야 하는지도 눈치챘을 것이다. 한국인에게 예술은 곧 사람이고, 사람은 천지를 환히 보여 주는

텔레비전이고 희로애락에 감응하는 신령한 매질이었다. 인간이 하늘이고 하늘은 지상에 포개져 있었다. 마치 백남준이 영상탑으로 감추는 듯 드러내던 인내천(人乃天)의 심의처럼 말이다

'한류총서' 1차로 발간되는 몇 권의 책들은, 저자마다 각기 다른 장르 영역에서 한류의 현황을 점검하고 한국인들에게는 자연스러운 표현과 이야기들이 왜 '한류'라고 불리고 한국적인 것이라고 느껴지는지, 도대체 한류는 무엇인가를 질문하듯 탐색해 가고 있다. 시대가 필요로 하는 인문학의 가장 소중한 동반자가 되어 온 젊은 출판사 역락의 '한류총서'가 독자에게 행복하게 다가갈 수 있기를 소망한다.

기획위원

오형엽(한국문학평론가협회 회장, 문학평론가, 고려대학교 교수)

허혜정(문화평론가, 콘텐츠 기획자, 숭실사이버대학교 교수)

이공희(영화감독, 아시아인스티튜트 미디어아트센터장)

발표한 원고의 제목과 발표처

1부

「웹툰 시대의 서막을 연 <순정만화>의 의미」, 『만화포럼 칸』, 한국만화영상진흥원, 2018.12.

「AI 시대, 작가의 죽음은 도래하는가」, 『리터러시연구』 Vol.14 No.1, 한국리터러시학회, 2023.2.

2부

「이생망이라면 까짓것 리셋해볼까-산경, 『재벌집 막내아들』」, 『르몽드 디플로마티크』, 2020.6.30.

「포스트모던 시대의 장르, 로맨스 판타지 전성시대」, 『지금 만화』Vol.9, 2020.12.

「판타지에서 리얼리티를- 왜 대한민국은 판타지에 열광하는가」, 『지금만화』Vol.10. 2021.6.

「먼치킨이 유행하는 시대」 , 웹진 '문화다양성 즐기기', 문화체육관광부·한국문화예술위원회, 2023.8.3.

3부

「로맨스 판타지 웹툰의 부상과 재현 #서로판,#영애물,#집착남물을 중심으로」, 『애니메이션연구』Vol.16 No.3, 한국애니메이션학회.2020.9.

「BL을 읽는다는 것의 어려움」, 『지금만화』Vol.8.2020.11.

4부

「여중생A가 '장미래'가 되기 위한 공간의 여정 - <여중생 A>」, 한국만화영상진흥원 만화규장각 웹진, 2016.10.10.

「수묵화의 농담(濃淡)으로 빚어낸 낯섦의 미학 -<아 지갑놓고나왔다>, 한국만화영상진흥원 만화규장각 웹진, 2016.11.4.

「먹방현상으로 본 음식웹툰」, 한국만화영상진흥원 만화규장각 웹진, 2016.12.12

「언택트시대의 콘택트하기」, 『지금만화』Vol.6.2020.7.

「좀비지구에 계신 여러분, 오늘도 수고많으셨습니다」, <지금 만화> 12호, 2021.10.30.

저자 소개

서은영

만화연구가 및 평론가.

고려대학교에서 「한국 근대만화의 전개와 문화적 의미」로 박사학위를 받았다. 2013년 부천만화대상에서 '학술평론상'을 수상했으며, 한국만화영상진흥원에서 만화포럼위원으로 활동했다. 주요 논문으로는 「'순정' 장르의 성립과 순정만화」, 「1930년대 기자-만화가의 한 양상: 최영수를 중심으로」, 「만화잡지를 통한 시대읽기 (1)-『보물섬』의 창간을 중심으로」, 「슈퍼로봇의 신체:86세대와 Z세대의 표상」 등이 있으며, 만화와 웹툰 관련 다수의 논문과 평론을 집필하였다. 저서로는 『박기정』, 『이정문』, 『주호민』 등이 있다. 현재 대학에서 웹툰과 스토리텔링을 강의하고 있다.

＊본서에 사용된 이미지는 저작권법 제28조에 따라 보도·비평·교육·연구 등을 위해 공표된 저작물을 정당한 범위 안에서 인용할 수 있다는 규정에 의거하여 수록하였음을 밝힙니다.

웹툰, 시대를 읽다

초판 1쇄 발행 2024년 4월 22일
초판 2쇄 발행 2025년 1월 24일

지 은 이 서은영
펴 낸 이 이대현

책임편집 이태곤
편집 권분옥 임애정 강윤경
디자인 안혜진 최선주 강보민
기획/마케팅 박태훈
펴낸곳 도서출판 역락
주소 서울시 서초구 동광로46길 6-6 문창빌딩 2층(우06589)
전화 02-3409-2055(대표), 2058(영업), 2060(편집) FAX 02-3409-2059
이메일 youkrack@hanmail.net
홈페이지 www.youkrackbooks.com
등록 1999년 4월 19일 제303-2002-000014호

ISBN 979-11-6742-633-8 94650
ISBN 979-11-6742-631-4 94080(세트)